彰化學 030

鹿港工藝八大家

林明德／吳明德◎編著

晨星出版

啓動彰化學
——共同完成大夢想

林明德

二十多年來，台灣主體意識逐漸抬頭，社區營造也蔚為趨勢。各縣市鄉鎮紛紛編纂史志，大家來寫村史則方興未艾。而有志之士更是積極投入研究，於是金門學、宜蘭學、澎湖學、苗栗學、台中學、屏東學……，相繼推出，騰傳一時。

大致上說來，這些學術現象的形成過程，個人曾直接或間接參與，於其原委當有某種程度的了解，也引起相當深刻的反思。

一九九六年，我從服務二十五年的輔大退休，獲聘於彰化師大國文系。教學、研究之餘，仍然繼續台灣民俗藝術的田調工作。一九九九年，個人接受彰化縣文化局的委託，進行為期一年的飲食文化調查研究，帶領四位研究生進出二十六個鄉鎮市，訪問二百三十多個飲食點，最後繳交《彰化縣飲食文化》（三十五萬字）的成果。

當時，我曾說過：往昔，有一府二鹿三艋舺的符碼；今天，飲食文化見證半線風華。這是先民的智慧結晶，也是彰化的珍貴資源之一。

彰化一帶，舊稱半線，是來自平埔族「半線社」之名。清雍正元年（1723），正式立縣；四年（1726）創建孔

廟，先賢以「設學立教，以彰雅化」期許，並命名為「彰化縣」。在地理上，彰化位於台灣中部，除東部邊緣少許山巒外，大部分屬於平原，濁水溪流過，土地肥沃，農業發達，有「台灣第一穀倉」之美譽。三百年來，彰化族群多元，人文薈萃，並且累積許多有形、無形的文化資產，其風華之多采多姿，與府城相比，恐怕毫不遜色。

二十五座古蹟群，各式各樣民居，既傳釋先民的營造智慧，也呈現了獨特的綜合藝術；戲曲彰化，多音交響，南管、北管、高甲戲、歌仔戲與布袋戲，傳唱斯土斯民的心聲與夢想；繁複的民間工藝，精緻的傳統家俱，在在流露令人欣羨的生活美學；而人傑地靈，文風鼎盛，舊、新文學引領風騷，成果斐然；至於潛藏民間的文學，既生動又多樣，還有待進一步的挖掘與整理。

這些元素是彰化的底蘊，它們共同型塑了「人文彰化」的圖像。

十二年，我親近彰化，探勘寶藏，逐漸發現其人文的豐饒多元。在因緣俱足之下，透過產官學合作的模式，正式推出「啓動彰化學」的構想。

基本上，啓動彰化學，是項多元的整合工程，大概包括五個面相：課程設計結合理論與實際，彰化師大國文系、台文所開設的鄉土教學專題、台灣文化專題、田野調查、民間文學、彰化縣作家講座與文化列車等，是扎根也是開拓文化人口的基礎課程，此其一；為彰化學國際化作出宣示，二〇〇七彰化文學國際學術研討會聚集國內外學者五十多人，進行八場次二十六篇的論述，為彰化文學研究聚焦，也增加彰化學的國際能見度，此其二；彰化師大文學院立足彰化，於人文扎根、師資培育、在職進修與社會服務扮演相當重要

角色，二○○七重點發展計畫以「彰化學」為主，包括：地理系〈中部地區地理環境空間分析〉、美術系〈彰化地區藝術與人文展演空間〉與國文系〈建置彰化詩學電子資料庫〉三個子題，橫向聯繫、思索交集，以整合彰化人文資源，並獲得校方的大力支持，此其三；文學院接受彰化縣文化局的委託，承辦二○○七彰化學研討會，我們將進行人力規劃，結合國內學者專家的經驗與智慧，全方位多領域的探索彰化內涵，再現人文彰化的風貌，為文化創意產業提供一個思考的空間，此其四；為了開拓彰化學，我們成立編委會，擬訂宗教、歷史、地理、生物、政治、社會、民俗、民間文學、古典文學、現代文學、傳統建築、傳統表演藝術、傳統手工藝與飲食文化等系列，敦請學者專家撰寫，其終極目標乃在挖掘彰化人文底蘊，累積人文資源，此其五。

　　彰化師大扎根半線三十六年，近年來，配合政策積極轉型為綜合大學，努力參與社區總體營造，實踐校園家園化，締造優質的人文空間，經營境教，以發揮潛移默化的效果，並且開出產官學合作的契機，推出專案，互相奧援，善盡知識分子的責任，回饋社會。在白沙山莊，師生以「立卦山福慧雙修大師彰師大，依湖畔學思並重明德化德明。」互相勉勵。

　　從私立輔大退休，轉進國立彰師大，我的教授生涯經常被視為逆向操作，於台灣教育界屬於特例；五年後，又將再次退休。個人提出一個大夢想，期望結合眾多因緣，啓動彰化學，以深耕人文彰化。為了有系統的累積其多元資源，精心設計多種系列，我們力邀學者專家分門別類、循序漸進推出彰化學叢書，預計每年十二冊，五年六十冊。並將這套叢書獻給彰化、台灣與國際社會。

彰化學

基本上，叢書的出版是產官學合作的最佳典範，也毋寧是台灣學的嶄新里程碑。感謝彰化縣文化局、全興、頂新、帝寶等文教基金會與彰化師大張惠博校長的支持。專業出版社晨星的合作，在編輯、美編上，為叢書塑造風格，能新人耳目；彰化人杜忠誥教授，親自題寫「彰化學」三字，名家出手為叢書增色不少，在此一併感謝。

回想這套叢書的出版，從起心動念，因緣俱足，到逐步推出，其過程真是不可思議。

「讓我們共同完成一個大夢想吧。」我除了心存感激外，只能如是說。

·林明德（1946～），台灣高雄縣人。國立政治大學中文博士。現任國立彰化師範大學國文學系教授兼副校長。投入民俗藝術研究三十年，致力挖掘族群人文，整合民俗藝術，強調民俗是一切藝術的土壤。著有《台澎金馬地區區聯調查研究》（1994）、《文學典範的反思》（1996）、《彰化縣飲食文化》（2002）、《阮註定是搬戲的命》（2003）、《台中飲食風華》（2006）、《斟酌雅俗》（2009）。

【編者序】

鹿港工藝多風華

<div style="text-align: right">林明德</div>

　　台灣諺語有云：「一府二鹿三艋舺」，府指府城（台南），鹿為鹿港，艋舺即今萬華。這句內含台灣開發過程的排序，是關涉歷史定位的話語。不過往昔的「符碼」似乎也隱喻著豐繁的文化底蘊。

　　二〇〇七年，我們推出「彰化學叢書」時，我一直有個想法，希望能多面向去挖掘、再現鹿港的人文風華。其實，中華民俗藝術基金會（1979〜）多位成員早已為「鹿港」解碼，包括：民間宗教、傳統建築、傳統表演藝術、傳統手工藝與飲食文化等，而且成績斐然。這次為叢書我特別規劃傳統戲曲、彩繪、工藝、寺廟、古典文學與民間文學等議題，並敦邀學者專家勞心撰述，以印證古城鹿港的魅力。

　　上述幾個議題，有的由我負責、執行。個人曾帶領碩士生投入田野調查，進行實際訪談，從而建構基礎資料，既可活潑課程，又能親炙大師，領略人文的奧妙，讓參與者皆大歡喜。

　　大清乾隆四十九年（1784），鹿港與泉州蚶江對渡後，錦帆來去，萬商雲集，成為中部政經的重鎮。當時泉州、福州、潮州等地的民俗藝師，紛紛來鹿港定居。他們以精湛的藝術證明自家身分，也發展出千彙萬端的民俗藝術。其中工藝堪稱最具特色，透過編織、雕刻、陶瓷、金工及其他，型塑獨樹一幟的「鹿港工藝」。

　　二〇〇九年，我與吳明德為台文所暑期班合開「台灣文化專題」，特別帶領同學進行田野調查，二十五人分八組，鎖定鹿港工藝八大家。

　　我們在課堂上進行前置作業，一邊介紹理論陳述方法並傳授經驗，引領同學入門；一邊蒐集資料、設計訪談步驟，建立論述原則，循序漸進，以跡近藝師的創作世界：由緣起、師承譜系、工序鑑賞，以至未來憧憬，加上創作年表，以呈現藝師的創作歷程與藝術造詣。

　　八位藝師都是舊識，多年來，我目睹他們與時俱進的手藝，曾撰文給予肯定。所以在電話說明緣由，立刻得到回應：「沒問題，絕對充分配合。謝謝林教授的關照。」「不用客氣。藉機為您建立基本資料，希望能提供圖片，方便美編作業；未來出書一定會贈送給您分享。」我接著說。電話那端傳來熱情的鹿港腔：「多謝！……」。

　　半年後，八組陸續繳稿，我逐篇增刪、校訂，並提供若干問題，要求各組作進一步的修補。歷經三校，甚至親自出面請藝師再提供資料，以求其盡善盡美。

　　一年後，總算完成了一項「工程」，同學通過學術洗禮，又繳交亮麗的成績，真為他們高興。為此我還特別為他們各下了一個契合身分的提示，例如：李秉圭，幾代傳承，一門雕藝；吳敦厚，專心彩繪燈籠，贏得大師冠冕；施至輝，神刀傳家，薪傳獎加身；施性輝，執著鹿港燒，鍾情原民圖騰；施鎮洋，幾代木作，巧藝榮獲國家工藝大師；許陳春，慢工出細活，巧織立體繡；黃媽慶，以鄉土情懷開創木雕新視野；陳萬能，錫藝四代，傳統、創新並行，父子各具風姿。

　　三百年來，鹿港工藝多元、獨特，名家輩出，代代大師引領風騷，從而疊積、內聚為鹿港的「文化資產」。最後我想

說明的是，本書透過八大家的工藝創作歷程、造詣來解讀「符碼」於一、二；至於完全的解密，還有待大家共同的努力。

【目錄】contents

（按姓名筆劃排序）

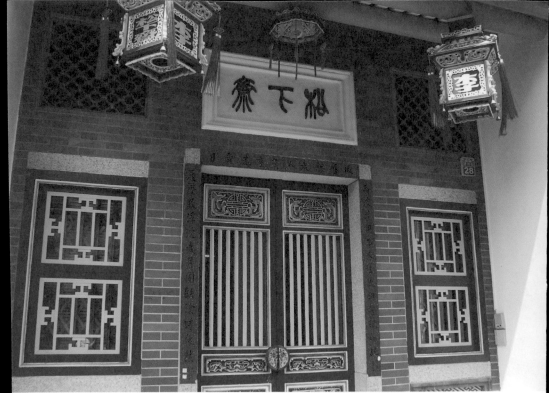

▲松下齋（松林藝術雕刻中心）的大門。

一門雕藝
──李秉圭

撰文攝影：陳錦雲、沈政傑、林雅婷、周雅雯

造訪

　　暮夏的午後，既非假日也非慶典，來往於鹿港老街中的人們，除了在地的居民就只剩外拍的攝影協會，以及即將拜訪李秉圭大師的我們。尚在尋找「松林藝術雕刻中心」（松下齋）時，卻看見幾位攝影師駐足街上取景。好奇地抬頭一看，古樸的「松下齋」三字篆書映入眼簾，兩旁貼著是主人書寫的「犇波踰甲子人生酸甜苦辣如此，履歷數浮沉歲月圓缺陰晴依

▲松下齋的主人——李秉圭老師。

▼李秉圭〈螃蟹〉。

然」，鐵劃銀勾的筆勢，對比鄰近市售春聯。讚嘆之餘，一旁的住址提醒我們，這就是所要拜訪的「松林藝術雕刻中心」。

一、家學淵源，五代傳承

李氏家族由開臺祖李克鳩（1802～1881）於清道光年間，自福建永春渡海定居鹿港，至今已是第五代。永春地區的木作工藝屬於泉州派，是中國傳統木雕的重鎮。當年開臺祖李克鳩先生便是因手藝過人，才渡海來台灣修建鹿港龍山寺、天后宮。之後便留在鹿港定居，代代傳承木作工藝。但不論是哪一代，都是當時木雕界的翹楚。特別是第四代李松林大師（1907～1998），更獲頒第一屆民族藝術薪傳獎，以及首屆國家民族藝術藝師。隨後秉圭老師（1949～）也克紹箕裘，不僅傳承，而且發揚光大，獲得「第五屆全球中華文化藝術薪傳獎」，使李氏木雕藝術成為眾所皆知的創作。因此當國立臺灣工藝研究所主辦「2004年度台灣工藝之家」選拔時，「松林藝術雕刻中心」自然又是雀屏中選，成為文藝圈的一段佳話。

秉圭老師自道：「從小就在木作雕刻環境中長大，還未出生就聞到木頭的香味，一生出來就每天和其他小朋友一起玩小塊木頭、木屑，每天耳濡目染，且本身對於藝術這方面很有興趣，自然而然會學習這方面的技能，並朝這方面走，進而將它視為終生職業。」許多資料都提到，老師從小拿著師傅們的刀具練習雕刻，遭到師傅喝止的往事。老師笑說，那是一種表現「我也會做」的感覺。其實許多人看到父執輩的辛苦，往往選擇改途，不願意繼續從事這行，但老師不一樣，他是「從好奇轉為興趣」。「因為有興趣的支持，自然慢慢跨到那個門檻。倘若只有好奇，則一個段落完了，好奇不再，自然就『玩完

了』，要從好奇進到這個路上，你自己要有濃厚的興趣，只要有興趣，時間就會延長。」從這段話可以看出老師在耳濡目染下，深深地愛上木雕藝術的心境，同時也釋出傳統技藝的未來與問題——從事傳統技藝最重要還是在於「興趣」。

我們提及傳統藝術難學易廢，許多年輕人不願意從事傳統藝術，老師又是如何看待藝術傳承？老師是秉持著不予強求的心態，藝術這門功課可要耐得住寂寞，或如老師有著環境的薰陶，再加上本人的興趣及堅持，方能有所成就。此種技藝和表演藝術是很不一樣的，同樣是藝術，雕藝不比影像音效之傳遞來得直接，人的接收難免遲緩，一般人較易受聲光吸引，自然而然朝此路發展，但傳統技藝的東西是必須埋頭操弄、下功夫探究學習的。想要學得精、學得巧，端賴如何去學、有無下苦功。現在年輕人誘惑太多、吃不了苦，以至於很多大師後繼無人。即便收了徒弟，又不見得像老師一樣有機會接觸那麼多文人雅士，從而融會貫通走出自己的風格。面對這樣的問題，只能看待機緣，可遇不可求。

二、傳統雕刻，融入生活

李氏先祖本來是從事廟宇雕刻，老師本人亦曾修建過台中孔廟，但老師卻讓原本只存於廟宇的意象，走進庶民的生活當中。曾造訪過鹿港天后宮的讀者，不知是否留意過上頭鹿港匠師施金福（1955〜）先生的作品〈人生四暢〉的造型。建議您進入「松下齋」的客廳，也觀摩一下松林大師的〈人生四暢〉，很難不被它們所吸引！伸腰、掏耳、撚鼻、搔背⋯⋯，細膩的情韻表露無遺，極為逗趣討喜。秉圭老師繼續將此發揚，於是入門的饕餮、狻猊；天井隔門上的秦瓊、尉遲敬德；

▲李松林〈人生四暢——伸腰、掏耳、撚鼻、搔背〉，細膩的情韻極為逗趣
討喜。

▲李松林〈甲子熙年〉。

▼天井隔門上的秦瓊、尉遲敬德畫像。

版畫中的三教合一，一件件地在「松下齋」中體現。

　　老師說「過去這些『齣頭』，是師徒間口耳相傳的，自己的感悟就得靠自己來呈現。」所以老師在思考題材時，便不斷地想像、構思，並且利用不同手法、造型嘗試效果。往往一個意象，老師會用平面、圓雕來做比較。同樣的雕刻手法，又可以利用不同的造型來表現，所以一個個的素材便在老師手中活了起來。

　　雖然木刻一樣需要繪圖，但平面的繪圖，無法呈現立體的木刻，因此繪畫的手法自然有所差異，「相同的可以借用，但不能套用。」於是老師深切地要求自己要把作品的整體美表現出來。以〈觀自在〉佛像來說，老師設計浮雕與圓雕兩種造型，表現不同的美感。除此之外，對作品的要求也異於其他創作者，不僅是眼前角度的美感，還看重作品整體的造型，並不會因為看不到就有所省略。他說「好的東西是不怕切割的」，因此老師的作品從任何角度欣賞，都有各樣不同的美感。如同中國庭園造景的「移步換景」一樣，是需要創作者精心琢磨，才能達到的境界。

　　秉圭老師自小接觸這門工藝，所以花很多時間，在書、畫、國學上的鑽研。老師戲說：「過去在鹿港，會拿毛筆的人不敢說自己會寫字。必須要等到會做文章，才敢說自己會寫字。」以「松下齋」的大門來說，從選材、設計到雕刻、彩繪，都是老師一手包辦完成。加上兩旁人生感懷的聯語：「犇波踰甲子人生酸甜苦辣如此，履歷數浮沉歲月圓缺陰晴依然」如果不是深厚的生命體悟與工藝技術，如何能將藝術融合於生活當中。因此老師將創作當作一件神聖的事，也視為日常的一種「修行」。「功夫是先學起來準備的，如果等到要用時才學，就太慢了。」可以看出老師對於自我要求的嚴謹，也就不

難想像爲何老師創作時，不只要看時機，還要有創作的好心情才行。如果沒有萬全的準備，雕刻出的作品就只是「作品」，而無「靈氣」可言。就因老師秉持著多看、多學、多讀、多修行的功夫，方能跳脫「匠氣」的格局。

秉圭老師擅長雕刻人像，以雕刻佛像爲例，老師所雕刻的觀音、佛像，自然流露出智慧、沉靜的氣質。因爲他認爲雕刻的目的並非去供奉，而是要被欣賞的。除了雕刻時的瞬間感覺、思索時的靈感之外，還是要靠平時的「修行」，所以老師的作品雖不多，卻幾乎件件是精品，因爲每件作品就是從生活、創作中所悟出的。以老師茶几旁的佛頭作品〈觀自在〉來說，那莊嚴帶著慈祥的法相，將「佛」活生生的呈現在眾人面前。也唯有這股「靈氣」，才能打動人心。

三、自我要求，人無常師

老師表示，李家歷代以雕刻爲業，當年鹿港龍山寺、天后宮等寺廟修建時，開台祖便參與其中的木作雕刻。於是一代代延續下來後，便將木作與雕刻工作結合一起，至老師時已是第五代。也因爲這樣的背景，老師比其他雕刻大師有著更嚴格的自我要求。從幼時看著父親、師傅們工作，到開始協助幫忙，服完兵役以後，更隨著父親施作台中孔廟。他說：「其實，在這個工作系統裡面，包括繪畫、彩繪、上彩、上漆等與雕刻相關的的技能，都是必要事先學習的，那些全是重要的準備工作。所以我尚在求學階段，就已開始投入這些技藝的學習。雖然鄉下成長環境封閉，但平日往來的對象皆是詩人、畫師等藝術家，自然而然形成一股人文氣息。」「跟他們接觸是要學他們的風範、意念，看他們是怎麼創作出來的？這些人的作品都

▲李秉圭〈觀自在〉。

▲松下齋的對聯：「犇波踰甲子人生酸甜苦辣如此，履歷數浮沉歲月圓缺陰
晴依然」。

▲李秉圭〈觀世音菩薩〉。

▲李秉圭所雕刻的觀音、佛像，自然
流露出智慧、沉靜的氣質。

非常特出，跟他們學習要抓到一個重點，就是得去了解『創作過程的形成階段與步驟』，但是知道他們『內心靈感如何發揮』的接觸點才是最重要的。」幸而鹿港人文薈萃的環境，幫助老師有更多機會接觸這些藝師前輩的風範。猶如言談中敘及彩繪節孝祠的郭新林大師（1898～1973），老師便讚許郭老師在彩繪上的用心與考究。如果沒有「心」的貫注，作品是很難有生命的。

　　除了與這些文人雅士交流外，老師也重視自我學識的增長，將書法、繪畫、閱讀……，融入自己的創作素材當中。以客廳中的「飲中八仙桌」為例，雖是許多雕刻師父的創作主題，但要如何將杜甫詩中的意境與形象呈現，就必須仰賴創作者個人的修養。因此老師廣泛的閱覽藝術、建築、彩繪、文史相關的書籍，把「人文素養」的精髓灌注到作品當中。採訪中，老師偶然到訪的一位朋友說道：「台灣人現在有了『錢』就忘了『前』，只被淺層的表象給吸引，看不到作品的內涵。」這確實是我們現代人所應深切反思的問題。這位友人還提到台北、鹿港最近都有木雕作品展覽，老師也有幾件作品參與其中，我們可以到現場感受不同師父所呈現的意境，當下我們對望著眼前的八仙桌冥想，李白、賀知章、張旭的情韻彷彿躍到眼前。

　　身為李家第五代傳人，老師比其他雕刻大師有著更沉重的壓力與自我要求。要能獨立創作刻出自己的作品，需要很多的構思、練習才能完工。過程中或喜、或憂，這全是心態上的問題。如果認為工作很快樂就會很快樂；如果認為工作是一種負擔，當然感覺就會很悶。儘管學習創作的過程難免遇到瓶頸，但我們應該要想辦法去突破。老師樂觀的說：「一個工作，設計、創造，不論從事哪一項製作過程都不可能相當平順，多多

少少會遇到瓶頸而無法解決，能夠突破瓶頸，歷經困境、難題考驗，好作品才會產生；若過程很平順，那麼你會的技巧別人也會，作品就沒有感覺到特別。瓶頸當前，思考要用什麼辦法、方式解決困難，則是憑自己的毅力、思考、見解來解決問題。」身為文字工作者的我們，「文窮而後工」應該是很熟悉的一句話，但能像老師一樣感悟困境、難題的深意，大概十不到一二。難怪老師的作品富涵人性，因為那是心情沉澱、釐清之後的結晶。

過去學徒制的時代，老師總是不假辭色地教育學徒，這是現代人很難想像的教育方式。老師說：「往昔的師傅不會當面稱讚你，就算你稍有進步，也絕不會說『你很好、你做得很棒！』因為他認為你應該要做一百分。而對比現代的師傅是：你有五十分能力能做到七十分，他會說你很好、很讚，但本來你能做到一百分的，可是很容易因為被讚賞，會變得滿足現狀，就停滯不前。」也許傳統的教育方式會被大多數人批評，但藝術是追求「精益求精」的境界。在傳統師父的想法是「你已經會了不用再鼓勵你，你不懂的，就是要『找罵』。」否則學生很容易自滿於現在的表現啊！

老師創作的題材相當廣泛，尤其喜愛人物系列的創作。無論宗教上的佛道眾神、歷史中聖賢名士，乃至自然界的魚蟹草蟲，在他巧手下皆能化為栩栩如生的雕刻作品。其木雕作品，雕工細膩靈動、線條流暢、獨具創意的、構圖生動活潑，精雕細琢、鮮活亮麗。老師從生活中取材、從生活中尋找靈感，生活中所視、所聞、所讀、所感皆可成為他創作靈感。提及創作來源，老師這麼說道：「工具和材料都是一樣的，但創作思考卻能很多元化，思想是需要生命經過磨練與沉潛，綜合生活周遭人文的關懷，最終才匯集成為個人內涵。在不同思維的變化

彰化學

▲李秉圭的木雕作品，寫實而細膩。

▲李秉圭〈達摩〉。

李秉圭〈佛陀〉。▶

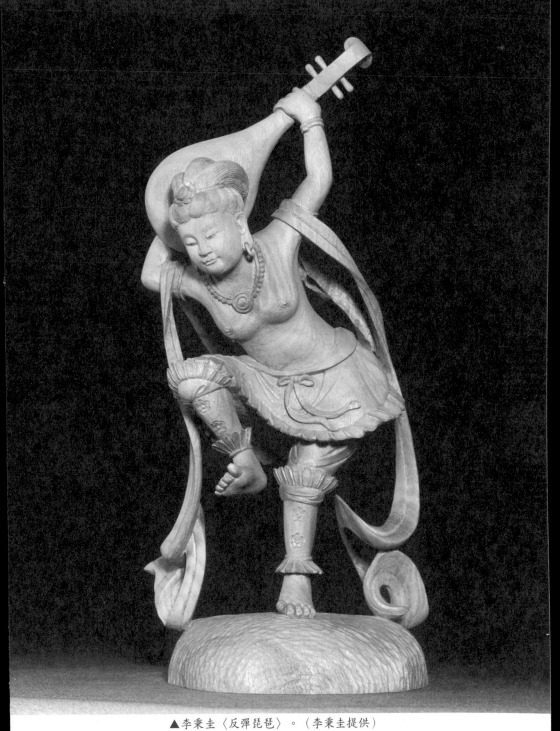

▲李秉圭〈反彈琵琶〉。（李秉圭提供）

中，不斷嘗試中，尋找新的出路。」

　　例如〈反彈琵琶〉舞伎的原圖是劃在敦煌壁上的平面圖，想要用木雕表現出來，需要很多資料與構思。李老師對自己想做的東西若沒十成把握，寧可暫時擱著不做。他說：「像做一尊佛菩薩，衣服怎麼穿、服飾什麼樣子，雖然看不到後面，我也一定要交代得很清楚，所以我會去看實物、去查資料、去問人家，才會去動手。」不能因為背後看不見，就隨便把衣飾、裙帶、髮髻作個樣子。實如老師強調「誠」字，作品的完成如同做人，真實而對得起自己才是重點。因此該如何將平面的草圖劃為立體的雕像，就考驗創作者的功力了。

　　「我一開始的作品也是以平面的居多，要雕刻立體像前要先打草圖，因為平面和立體終究有所差別，因此要將平面的圖在腦中想像成立體，還必須做出實物來，完全就是要依賴經驗。」在老師的作品中，常使用的塊面刀法，自然顯露刀起刀落節奏的流利順暢，或以修光法的細膩，將物象寫實呈現。他也擅用線刻法，如寫書法般抑揚頓挫，建構如真似幻的唯美造型，或利用木材的肌理施漆打臘，合併運用於作品上，創造出個人獨特的風格。

　　值得一提的是：在老師的作品中，有別於一般單一面向的呈現，他是三百六十度全角度呈現。無論用哪一角度欣賞，皆可看見作品之美，也就是說，創作之時，大師是面面俱到、處處留意。為何有如此手法？他表示：「美好的東西，應是可以多角度欣賞的。一件作品的創作，要從整體營造，要能銜接相互呼應，才能呈現其真意。」、「其實雕刻不是從很細微的東西去完成，它是整個結構佈局都要顧及，每個地方都慢慢處理、收拾好，不能光一個地方好了，其他地方要收拾卻不能銜接。」、「處事的態度也要從大處著眼，不能只拘泥在小地

方，如只有小地方完成，其他部分可能就受到影響，而變得很難圓滿。」

正因為如此嚴謹的態度，老師的作品雖不多然卻是件件精品。像〈反彈琵琶〉，從構思到成品前後花了二十年，早在學生時期，他即對敦煌壁畫相當感興趣，亦想將平面畫作化為立體雕作，但因心中仍存著許多疑惑，而不敢貿然行動，就這樣一邊從事其他創作，一邊尋求足夠材料，慢慢的資料進來、問題解決了，才動手去製作完成這項作品。從這可看出老師對創作的態度是那樣神聖。細觀〈反彈琵琶〉，無論神情、穿著、姿態都是這般生動靈活，洋溢著歡愉氣氛，讓人彷彿聽見悠揚琴音，不禁想與之翩然起舞。除了生動的人物呈現，在作品〈儒道釋〉中，又可見老師將傳統平面版畫化為立體雕作。原為明朝的版畫作品〈一團和氣〉，在他的新意之下跳出紙本，成為立體鮮明的三教一體作品。

倘若不是平常欣賞各種藝術作品、大量閱讀來為自己充電，怎能創作出如此圓滿的作品。所以老師說道：「人生就跟雕刻一樣，就是要『去蕪存菁』，直到最菁華的地方就不能再去動它。好像一塊木頭，一直敲、一直敲，把廢棄的雜念、不需要的、多餘的掛念的都去除，最後留下的就是『舍利』。」這也難怪老師能在門聯上揮毫寫下「犇波踰甲子人生酸甜苦辣如此，履歷數浮沉歲月圓缺陰晴依然。」這樣的警語了。

進入「松林藝術雕刻中心」，感官最大的享受，除了映入眼簾的作品之外，就屬那令人懷念而芬芳的木頭香氣了。對於生活在水泥叢林間的我們來說，這是件新奇的感受；對老師來說，木頭香味卻是生活的一部分。老師說：「木頭在生活中有一種融洽、溫暖的感覺，不像金屬一樣讓人感覺冰冷，那種活的感覺是其他材質很難媲美的。」

▲李秉圭〈儒道釋〉。（李秉圭提供）

▲松林藝術雕刻中心裡，充滿著芬芳的木頭香氣。

▲李秉圭老師的墨寶。

▲李秉圭〈彌勒菩薩〉。

談到木刻題材的構思時，老師感性地說：「因為你的思維有時是木頭提供給你，有時候是你賦予那個木頭再一次的生命。同樣一塊木頭，你不會雕刻它就是木頭，我用我的意念，借用它的體，賦予另一種生命，那自然就形成一種感情了。」可見一件作品的完成，有時是緣物而生，有時是因念而起。但說到如何感受木材的生命，或是如何將生命付之於木頭，這就是老師與我們之間的差別了。

「審美會隨時代改變」，所以過去堅持的技術，現在卻不見得被大眾所欣賞。老師一向堅持作品要富涵「人文」、「生命」。但觀看現在的展覽，這樣的堅持是越來越少了，反而是複合材料佔了主流，刀法的好壞自然也慢慢被忽視。「其實雕刻不是從很細微的東西去完成，它是整個結構佈局都要顧及，每個地方都慢慢處理、收拾好，不能光一個地方好就好，其他地方也要能銜接得宜。」當老師談起雕刻理念時，無時不感受到老師的待人處世之道。原來不只雕刻木材，生活哲理也在其中完成。如同人們的處事之道也要從大處著眼，不能只拘泥在小地方，人的眼界要看遠一點，有計畫性與前瞻性。這的確很值得短視近利的現代人思考。

四、謙沖自牧，精益求精

當我們談到老師獲獎的榮譽，老師含蓄地說：「功夫人沒什麼成就，獲得薪傳獎的肯定只是跟人湊熱鬧，人家尊重你給的一個榮譽，肯定是人家給的肯定，不是自己肯定，自己應該還是要客氣一點。」他並沒有因為獲獎而停止創作，更是「反求諸己」的自我要求與超越。因為他認為「薪傳是技藝的薪傳，心才是重要！」一件作品的創作過程、背後動機才是重

要的部分。他以父親松林大師為例：「爸爸在創作過程的每個細節，每個線條的轉折都非常、非常的注意，不是像現在的人都大而化之，他在每個細節都注意到，不管轉折、角度、深淺……，畫稿裡同一條線條只相差毫釐一點，就有好幾次的修訂。」以雕刻為敬業的出發點，忠於作品跟工作，也是為自己負責。原本以為這樣的工作態度只存在日本節目中的「達人精神」，沒想到台灣也是如此，我們不由得挺直了腰桿，為身為台灣人感到驕傲了起來。秉圭老師的一番金玉良言，值得我們好好省思。

因此當我們詢問老師最滿意、最有成就感的是哪一件時？老師綻開雙頰笑吟吟地直言：「沒有特別滿意的。」真是不可思議，細細品味老師陳列在「松下齋」中的藝術品，只能驚嘆「鬼斧神工」啊！為何竟無滿意之作？反觀現代的年輕人只是稍微涉獵一些小才藝，每每在小有進步時，就自我讚嘆欽佩、四處炫耀。今日拜訪「松下齋」，總算大開眼界！無怪乎人家說：「空桶響叮噹、好吹者不實在。」此番著實受益無窮，真可謂不經一事，不長一智。

老師創作多年來，雕琢的作品為數雖不多，每一件作品的完成背後卻都下過一番功夫。從構思、選「材」、進行實物模擬繪製，緊接著拓印、直至動雕刀……，一道道嚴謹細密的程序，都是為雕刀下的作品做完善的把關。若論及最滿意之作——「永遠都是下一個」。在與秉圭老師晤談之間，頗能感受到所謂「藝術家」不同於一般人的氣度與涵養，也領悟到凡事務必腳踏實地、循序漸進，方能得到收穫的道理。

▲李秉圭木雕作品。

▲李秉圭木雕作品。

▲李秉圭〈濟公〉。

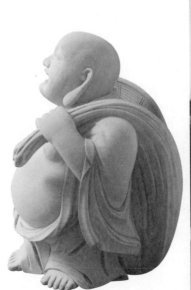

▲李秉圭本人親切和藹，就像其作品笑臉彌勒一樣。

五、執刀運筆，相得益彰

　　就在這樣惱人的暮夏午後，老師一派輕鬆自如的言談，令人印象深刻。親切富人情味的款待，就如老師親手泡製的春茶，沁人心脾，餘香不盡。偶見老師放聲大笑，其容貌神韻簡直像笑臉彌勒，令人印象深刻。

　　猶記八月初進入「松下齋」，迎面撲來濃郁檀木香，屋中擺設松林大師及秉圭老師親製木雕，彷彿進入雅緻的境界。東看西瞧中，伴隨讚不絕口的嘖嘖聲，自覺有點像劉姥姥進大觀園，開了眼界。今日又巧遇老師當場揮毫，只見他不疾不徐準備書寫用具，待一切準備就緒，即懸腕低頭寫起字來，那專注、氣定的神情，令我們深深感動；那一筆一畫之間，寫出了黑白無窮變化的美，令人感染到那份誠意。老師下筆前對架構嚴謹的布置，猶如建築工程師，不容有一絲一毫的謬誤。而筆下那些連綿不斷的線條，氣勢不凡、揮灑自如，令人感到驚奇無比，字裡行間，禪意中透有幾分曠達。在木雕的世界亦是如此，老師埋首創作的時刻，全心投入的熱情，讓人感受到他的沉穩、認真。為何老師的作品能如此吸引人的目光成為焦點？我想原因就在此。

　　除了傳統匠師教育，老師更在國學、文學造詣及書畫素養上下功夫，開創另一豐富面貌，在松林大師的光環之下再創另一道光芒。其作品除了顯現家族風格亦融合了個人特色，在突破傳統木雕範疇之餘，更能透古通今，展現木雕創作的新活力，在他身上所看到的是有別於一般傳統工匠的人文氣息，其作品所散發出來的是獨特的靈氣。

　　當然提到其他領域的涉獵，及老師的獨特思維，讓人聯想到二○○八年「刀筆留痕」雕刻展覽中，將書法與木雕結合的創舉（台灣地區）。國學淵博的他，不只是當代木雕大師，同時寫了一手好書法，他的墨寶也深受喜好者的典藏，他的毛筆與雕刻刀同樣鋒利。他應國立中正紀念堂之邀，展出台灣首度雕刻與書法結合的特展「刀筆留痕」，以書法作為背景展現刀筆之快意，呈現傳統木雕蘊涵新創意，也注入一股新活力。

　　老師表示「由模仿到創作，追求的是紮實的工夫、剔透的技法、圓熟的造型、俐落的刀法、靈動的姿體，希望能突破傳統木雕範疇。」正因為這樣嚴謹的自我要求，他將木雕藝術推向更高的境界，為台灣傳統工法另闢蹊徑。

李秉圭創作年表

年份	年齡	創作歷程
1949年	1歲	出生於鹿港。
1976年	28歲	任台中孔廟神位之施工設計。
1979年	31歲	任彰化孔廟先儒先賢神位施工設計。
1981年	33歲	獲聘擔任中國傳統藝術研習班教師。 榮獲台灣省主席藝文獎。
1984年	36歲	獲邀鹿港傳統雕刻名家作品聯展。
1991年	43歲	教育部實施「民族藝師李松林藝術薪傳計畫」，協助李松林藝師開課教學四年。
1993年	45歲	獲邀彰化縣立文化中心木雕個展。 獲聘擔任台灣省雕刻職業工會聯合會雕刻訓練班教師。 「李秉圭中國歷史人物木雕全省巡迴展」分別在台中、新竹、桃園、基隆、台北等縣市舉行。 獲邀台灣藝術博覽會展出中國歷史人物木雕作品。
1994年	46歲	作品〈鍾馗〉獲基隆市立文化中心典藏。

年份	年齡	創作歷程
1995年	47歲	獲邀苗栗三義木雕博物館開館展。 獲邀台灣當代木雕藝術全省巡迴展。 獲邀美國波士頓華僑文教服務中心展。 獲邀中華文化復興運動委員會波士頓分會文化講座演講。 獲邀美國波士頓東北大學展覽。 獲邀美國羅德島強森威爾遜大學展覽，並受邀講學及雕作示範。 獲邀美國緬因州大學院校及僑界藝文人士進行學術交流。
1996年	48歲	作品〈菩薩〉獲苗栗三義木雕博物館典藏。
1997年	49歲	獲聘擔任彰化師範大學老人學苑木雕教師。 榮獲台灣省第廿屆中興文藝獎木雕類。 榮獲第五屆「全球中華文化藝術薪傳獎」木雕類。
1998年	50歲	獲選列入英國劍橋世界名人錄。
1999年	51歲	榮獲美國傳記協會終身成就獎。
2000年	52歲	獲邀苗栗三義木雕博物館個展。 獲邀立法院個展。
2001年	53歲	獲邀國立歷史博物館高雄分館個展。
2002年	54歲	獲邀台南縣文化局南區活動中心個展。
2003年	55歲	獲邀彰化縣文化局個展。
2004年	56歲	承作高雄縣六龜鄉諦願寺大雄寶殿天花板面。
2005年	57歲	承作嘉義縣竹崎鄉香光寺匾額、對聯。
2006年	58歲	承作高雄縣六龜鄉諦願寺大雄寶殿之須彌座百獅浮雕。
2007年	59歲	承作台南縣左鎮鄉噶瑪噶居寺之唐卡壁飾。 獲邀「工藝有夢──總統府文化台灣特展」。 獲邀高雄縣甲仙鄉宋太祖宮「西方三聖雕展」。 獲邀「台灣木雕大展」。
2008年	60歲	獲邀行政院人事行政局地方行政研習中心個展。 獲邀台中縣港區藝術中心個展。 獲邀台北中正紀念館「刀筆留痕」展。

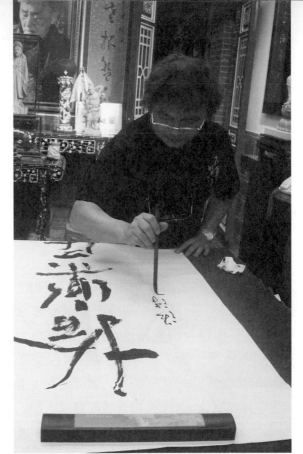

▲李秉圭老師在書法藝術上鑽研甚深。

▲禪意中透有幾分曠達的字跡。

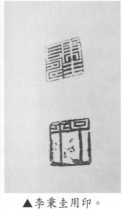

▲李秉圭用印。

彩繪燈籠大師
——吳敦厚

撰文攝影：梁伶羽、李雅惠、林育德

一、傳統燈籠高高掛

(一)

　　提起台灣傳統的手工燈籠，相信絕大多數的人第一個都會想到人文薈萃、工藝精巧的鹿港小鎮，至於「燈籠文化的國寶」當然就首推繪製燈籠超過一甲子的燈藝大師吳敦厚（1924～）。吳敦厚大師的高超技藝，聲名遠播、享譽國際，儼然是傳統燈籠界的一代宗師。「敦厚之家」必有餘慶，一九六○年熱心救助八七水災及捐資建校修建古蹟的他，當選全國好人好事代表；一九七九年當選全國孝行楷模；二○○六年當選彰化縣模範父親、鹿港鎮模範父親。

　　么子吳怡德（1962～）說：「我父親年輕的時候，耳朵就聽不見了，但對我的祖父母很孝順，當時家中連同祖父母、母親和我們六個子女共九人，生活很清苦，就靠他一個人用手工做燈籠來維持生計，他從沒有喊過苦；也曾經顧不得自己已經很窮了，還去向別人借錢，捐給更需要用錢的人。」從吳怡德口述中我們感受到傳統藝師的身上不僅技術功力深厚，更擁有傳統的美德善行。浸淫在如此敦厚善行的身教言教，耳濡目染，孩子因潛移默化而落實在生命中，如三子吳榮巒（1952～）從高中時期就陸續當選彰化縣孝順學生代表、彰化縣優秀社會青年，之後更熱心挹注在社會公益事業，曾獲台灣省政府主席邱創煥頒狀表揚，這代代相傳下來的家風，足以當

爲楷模。

　　老藝師深知工藝家傳世的，不只是一身的好手藝而已，所以在自家門口對聯上寫著：「敦風壽世燈籠美，厚道匡時祖德綿。」除了要求自己以「敦厚」之道處世之外，更期望「敦厚」二字爲傳家之寶。

（二）

　　白眉白鬚的面貌，總給人一種仙風道骨的觀感，而這正是高齡八十五歲（2009）吳敦厚大師的身影。一九二四年誕生於鹿港古鎮的他，十三歲時經歷了第二次世界大戰，炸彈爆炸的巨大聲波震破了他的耳膜，他也因此驟然進入靜默的世界（爲了悼念在這次轟炸中喪生的人，政府後來在鹿港鎮電力公司後方炸彈引爆處立了一塊〈烽火永息〉的石刻）。遭遇這突如其來的橫禍，彷彿在考驗著他的勇氣，測試他的生存能力。

　　吳敦厚大師告訴我們：當時他相信「天無絕人之路」，因此就善用人稱「筆、墨、算」的鹿港文化環境，以及過去製造木屑木偶及彩繪日月貝之經驗，加上自己本身擁有美工藝能的天賦，因緣際會地進入燈籠的世界。他說：「一般人都認爲我是王玉珪先生的門徒，這並不正確，其實我並未正式拜師過，若要推究只能說在當時鎮上，有五代相傳王家（王玉珪先生）製作燈籠的手藝引起了我的好奇心，於是就時常倚在其家門口，旁觀其家傳行業訣竅。由於王家燈籠彩繪僅限於家傳事業，對外人並不傳藝，而王先生之子從事西服及擔任警察，後人不再延續燈籠工作。我因有感傳統手工燈藝式微且製燈世家後繼無人，就責無旁貸地扛起這個使命，嘗試摸索製作，最後無師自通研發成功，所以我的燈籠工藝是師承鹿港文化，鹿港文化就是我的師傅。」

彰化學

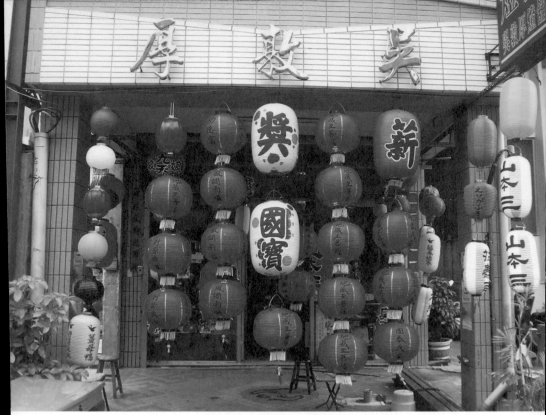

▲吳敦厚燈鋪正面照。

　　若你到鹿港「吳敦厚燈鋪」，有機會與這位人如其名的敦厚老者碰面，可以發現在白髮銀鬍襯托下的臉龐，有一種安祥自得的神采，或許那正是師承鹿港文化下，所帶給人的自適之感。

（三）

　　在鹿港文化的薰染下，無師自通的與燈籠相遇，雖給人一種神秘感，但大師燈藝之精湛卻是個不爭的事實。他的第一件作品是在一九四一年試製彩繪泉州燈，在色彩呈現或工法製作上，當時被評比為不輸王先生生前的技藝。就其生涯藝術階段來看，一九八八年獲國家民族藝術薪傳獎是個轉捩點，這獎

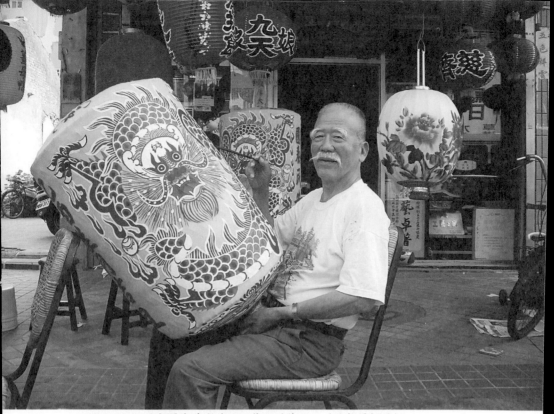

▲吳敦厚與其彩繪四爪龍王燈作品。（吳敦厚提供）

▼紀念二次大戰的〈烽火永息〉石刻。

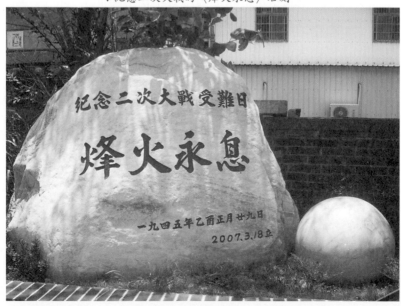

項的肯定不僅使其工藝工法達於頂峰，也促使原本並無店名的「吳敦厚燈鋪」，為方便接單，對外開始以「鹿港吳敦厚燈鋪」來落款。

至於得獎作品的創作靈感與風格，據吳榮鑾的說法是大師曾利用參與世界至德宗親總會於各國舉辦懇親會時，約略到過中國、日本、韓國、泰國、新加坡、蘭卡威等地去參訪華人居住地、神廟、祠堂，參觀其燈籠製作型態及彩繪，發現韓、日燈籠型式簡單多用書法少有繪圖，相較之下，我國的燈籠無論燈胎或飾圖都比他們較富傳統民俗韻味。他積極地到四處參訪，加上鹿港文化的薰陶，從中領悟各種民俗圖騰畫工，進而擬定傳統與創新兼顧的創作路向。

這時吳敦厚大師名聞遐邇，一九七二年法國總理皮耶・麥斯邁博士親自到訪一九八二年，蘇聯諾貝爾文學獎得主索忍尼辛也來拜訪過吳敦厚的燈鋪，一九九三年丹麥藝術大師彼德・尼伯格來訪，題贈「你做的燈籠實在是世上最美」，二〇〇一年作品〈龜鶴同春〉花燈參加兩岸傳統花燈聯展，二〇〇一年《天下雜誌》二十週年慶〈三一九鄉鎮向前行—中部特刊〉介紹「鹿港燈藝大師吳敦厚」；二〇〇九年登錄彰化縣無形文化資產──傳統藝術工藝美術類殊榮，此外台灣還發行愛國獎券、郵票、首日封、明信片、郵戳、月曆用來表彰他對於民俗技藝的貢獻。林林總總的紀錄，可見他的燈籠技藝既深具傳統美學，更是聲名遠播。

（四）

第一次看到製作燈籠技藝高超的大師──吳敦厚，內心既激動又感動，處於靜默世界的他，總是靜靜的坐著，只用淺淺的微笑和人們打交道，面對這一場景，我們感受到大師在不平

凡的成就中所展現的親切氛圍，讓人不由自主地去親近去接觸，眼睛所看到的、耳朵所聽到的、手尖所碰到的都是傳統工藝之美。他製作傳統民間使用的各式燈籠，可分為：有題字的姓氏、堂號、喜慶婚喪燈、子孫燈、狀元燈、天公燈、慶讚中元、天燈、出巡燈；圖繪的有招財進寶圖、花鳥、如意童子、松鶴、耕讀、鎮宅燈的劍獅和龍燈等。在彩繪用色上，主要是黃、紅、藍、綠、黑、白等，彩繪內容是依顧客的需要，例如：「龍燈」代表吉祥，可用於寺廟或住宅；「鴛鴦燈」則大多用在結婚喜事上。

　　吳大師最愛畫龍，據吳怡德轉述其畫龍工法：「畫燈籠時要求上下平衡、左右的對稱的美感，尤其是畫龍特別需要有均衡的佈局，讓燈面上呈現出莊嚴、威武的感覺，龍頭上寫著『王』的稱為龍王圖。龍的圖騰還有很多種，大致分為──青龍、黃龍、金龍、水龍、火龍、飛龍等。因為龍是傳說中的神獸，變化莫測高深。為了達到神龍活現的神韻，體態力求豐滿威儀；起伏翻騰的龍身，則呈現波瀾壯闊之勢。所以首先用白色的顏料畫上龍的臉部輪廓，每畫一層顏色後，均需等顏色乾了之後才能再上第二層顏色，就這樣一層一層往上加，直到繪製完成。最後會再用紅色的勾畫表現出龍珠的火紅光影，配上白色的底、以青色為主題的龍身，形成一幅光影律動的鮮明龍圖。

　　至於畫燈籠所使用的是礦物質顏料，再佐以自行調配合成的配方，例如紅色的就是加上了銀丹，這樣的顏料畫出來的燈籠，可以使用三、四十年不會褪色。」吳怡德接著說：「父親傾注一甲子的功力於作品之中，因此畫龍顯得威武有力，看起來活靈活現、栩栩如生。」

　　這時吳榮鑾也娓娓道出父親曾解釋龍的圖騰因等級的不

彰化學

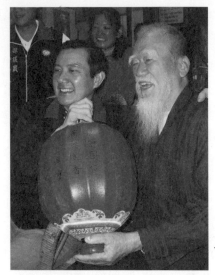

◀總統馬英九親臨燈鋪題燈。
（吳敦厚提供）

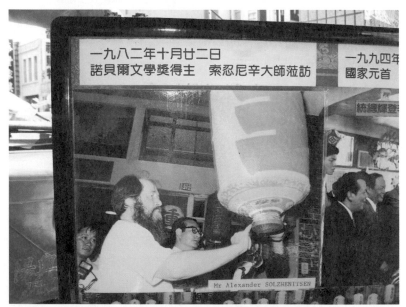

一九八二年十月廿二日
諾貝爾文學獎得主　索忍尼辛大師蒞訪

一九九四年
國家元首

Mr Alexander SOLZHENITSEN

▲諾貝爾文學獎得主索忍尼辛蒞訪。（吳敦厚提供）

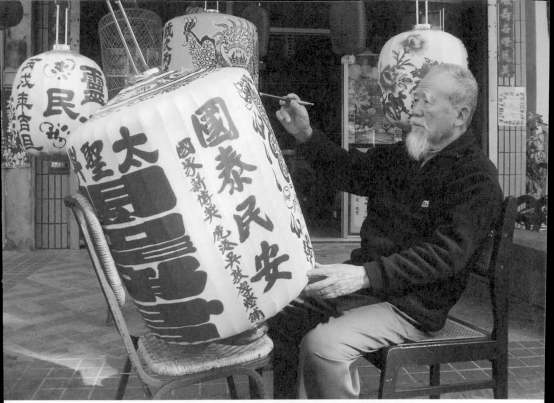

▲吳敦厚凝神貫注創作彩繪燈籠。（吳敦厚提供）

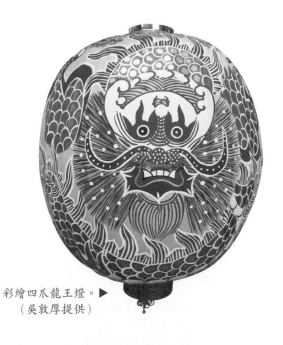

彩繪四爪龍王燈。▶
（吳敦厚提供）

同而有所區分：「古時帝王用的龍圖案才可以畫五爪，而王爺等級的只能畫上四爪，龍的圖騰是不能用在尋常百姓家的，如今雖然早已打破了舊有傳統，老工藝家還是遵守古法，所以除了總統指名要的燈籠之外，其餘人要的龍的圖騰均不會畫上五爪。」堅持遵守龍的圖騰畫上五爪或四爪的觀念可見他堅持專業的態度，也因他對傳統文化的堅持和精專，讓傳統手工燈籠的畫工和工法保留下來。

然而在社會快速轉型下，一般坊間的燈籠製作不僅不遵循古法，甚至不懂得工法上的要求，只是一昧迎合市場上所需要的，這對用心尊重傳統、堅守工法來製作燈籠的他來說，也難怪要語重心長告訴我們：「現代所謂的藝術只是為迎合市場，而造成的一窩蜂現象，至於是否遵守老祖宗傳統規範，那就不得而知。」此外他更提及有些店家因製作燈籠時，在順序手法上顛倒，顏色文字使用錯誤，而遭受天譴，甚至喪失了生命。其實大師要傳達的只是在傳統的燈籠技藝裡，該遵循該堅持的工法和禮俗。

（五）

「吳敦厚燈鋪」的第二代傳人是吳怡德。在燈鋪中隨處可見琳瑯滿目、古色古香的傳統燈籠，這些作品均是吳大師與吳怡德的力作。

吳大師有感於社會型態的快速變遷及自己年紀的增長，導致傳統燈籠工藝面臨可能的失傳或凋零，因此他秉持著傳承的責任心，二十餘年來常受聘於全省縣市立社教館、文化中心、學校傳授製作燈籠，並積極參與民俗活動等，希望經由教學活動引起更多人的愛好與投入，讓民俗文化後繼有人。此外更進一步接受政府各社教機構邀請作公開示範，並製作影片來宏揚

傳統民俗技藝。

　　吳怡德說：「我父親二十多年來，都由我們兄弟輪流陪他出去，教過的高中老師、國中老師，或國小老師，到現在為止算起來也有好幾萬人了。記得上次外交部邀請四十國的駐外使節來鹿港畫燈籠、做燈籠，也都是請我們來教他們做。現在這棒子傳到我手上，我也將秉持父親的傳統技法與理念，讓燈籠彩繪藝術傳承下去。」看到大師及第二代接班人吳怡德的宏觀視野，我們不禁讚嘆：鄉土藝術之美，除了美在外型面貌、人物風情，最美的就是這一股對傳統藝術傳承的使命感，讓這傳統手工技藝不再只是家族的傳承，而是走出傳統思維框框中的無國界分享。這樣的心胸和氣度，令人感佩。

　　當我們的採訪接近尾聲時，吳大師不停地招手示意要我們過去，原來擔任祖父的他只是想問我，是否可以替他的孫子留意工作及對象，經他這般溫柔敦厚、懇切殷勤的再三詢問，心頭不禁為之一震，心想：即便是國寶級大師級的他，心中所叨念的仍是他的子子孫孫。我終於明白：吳大師之所以成為燈籠界的一代宗師，正是因為這樣的原因吧。

二、第二代藝師

　　當我們第一次走進坐落於鹿港小鎮中山路三一二號的吳敦厚燈鋪，只見到一個穿著汗衫的人，坐在看來有點風霜的小竹椅上，他操著濃濃的鹿港腔問我：「汝欲找誰人？」他，就是鹿港吳敦厚燈鋪的第二代藝師——吳大師的五子吳怡德。

（一）

　　相信第一次見到吳怡德的人，一定不會相信他的雙手可以

創作出如此美好而優雅的藝術作品。第一眼看到他的時候，還以為是京劇中的張飛從戲裡頭跳出來了，用「豹頭環眼，虎臂熊腰」來形容雖然有些誇張，但是卻絲絲入扣地形容出他的面貌。他一開口：「汝欲找誰人？」待我們說明來意，他卻說：「阮大仔不在，汝等他返來再說。」之後又走進店鋪裡忙著構思下一件作品。厚著臉皮跟進店裡再問一次，他轉身進屋內，拿了一張二哥吳榮鑾的名片給我們，還是那句老話：「你有代誌找阮大仔，這攏係伊在處理欸！」聽到他這麼說，心中覺得他應該是位很「酷」的人，還是不要多加打擾比較好，於是摸

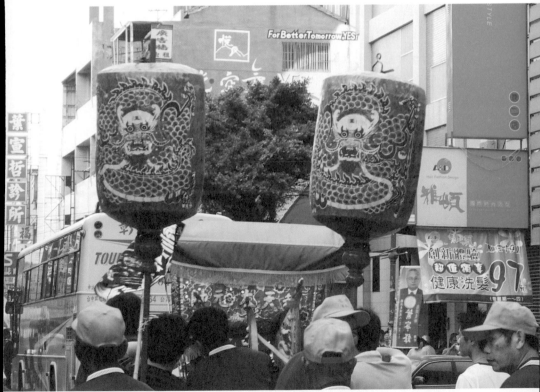

▲彩繪龍王燈是廟會陣仗中的要角。（吳敦厚提供）

▲取材自「八仙過海」的彩繪燈籠圖案。

▲吳敦厚大師與前來觀摩的學生們。

摸鼻子乖乖回家了。

到了與吳榮鑾約好的那天，因為早到，就想在門口等，沒想到九點四十幾分，吳大師就拿著報紙，晃晃悠悠地走了出來，坐在藤椅上看起報紙；吳怡德看著我們，又說：「阮大仔還未來，你擱稍等一咧！」我們聽他這麼說，想說那就等吧！不料過了一會兒，吳怡德從屋裡拿了兩個寫著「戲劇院」的大燈籠出來，放在吳大師身旁，接著拿起毛筆遞給大師，示意他拿著筆讓我們拍照。老先生也很配合地呵呵笑，留下了一張非常點題的「台灣國寶吳大師製作彩繪燈籠」的照片。而後吳怡德又走進屋內，拿出了一桶東西，戴上了口罩，開始在燈籠上刷桐油。耐不住好奇心，便跑過去問他這是在做什麼？吳怡德就像廣告上說的「打開話匣子，嘴巴停不了！」開始很熱心地回答我們製作燈籠的問題，比方說這種放在室外的燈籠是用綢布糊的，不像一般的室內燈籠是用紙糊的，這一對特大號的燈籠是兩廳院訂製的，要掛在門口，所以要保證四五十年不會損壞等。他塗好後，把燈籠掛在竹子上晾乾，這時吳榮鑾剛好也到了，我們便立即採訪他，而吳怡德又繼續忙著彩繪燈籠的工作，默默地在旁題字作畫。

後來一通電話打斷了我們與吳榮鑾的訪談，這時，我們仔細端詳工作中的吳怡德，看著他用各式的書體在燈籠上直接書寫，如神明燈要用隸書、裝飾燈用行書，還有些招牌會要求用比較有古風的小篆！接著他又拿起另一枝筆，蘸飽了藍色顏料，畫起花瓶來。我們看得目眩神迷，不禁走到他身邊，蹲下來癡迷地看著他創作。他見如此情狀，便拿出了一本客人參訪的筆記本給我們簽名，並開始娓娓地道出製作燈籠的甘苦談。看著他，彷彿「無伐善，無施勞」的顏淵從《論語》裡走出來。其實現在店面內的作品絕大多數都是他的創作，但大部分

不是沒有署名，就是簽上吳大師的名字，而他對燈籠的瞭解與民俗涵養應該也不輸給二哥，但是這種社交性的事務卻是大部分交給他人，他只是默默地從事創作，一位低調樸實而又專業的人。

（二）

　　吳怡德拿了簽名本，對於歷年來來拜訪過的國內外友人做了一番介紹，有許多都是赫赫有名的人物，但是吳怡德講了一些話讓人印象深刻，茲摘錄如下：

　　1、有些外景主持人，常常來拍照採訪之後，隔兩天他的助理就來了：「這張相片讓你們貼在門口作宣傳，給我們幾萬就好！」我們是小本生意，作一個五六百元的燈籠要一個多月耶！哪來的錢去買這些相片呢？更何況這種生意哪裡需要宣傳？只要做的是良心生意，自然會有口碑，口碑就是最好的宣傳，哪裡需要花錢呢？

　　2、彎彎是誰？她很有名嗎？我覺得她畫得沒有很好啊！（如第50頁左下圖）

　　其他還有很多例子不勝枚舉，但是從吳怡德的話中，我們可以了解他是一個真正熱愛鄉土的藝術家，說話時有帶點靦腆，問他問題的時候，他會稍加思考再做回答，他絕對不是一個擅長辭令的人，但是他所回答的，都是從日常生活中的體驗與鹿港悠久文化所激盪出來的，正如吳大師所說：「鹿港文化其實是我的老師」。這句話在吳怡德身上也能看到明顯的影子，他是一個典型的鹿港文化人，但是在經歷了許多的衝擊之後，他似乎也有些疑惑了——究竟這樣堅持傳統的文化事業對不對呢？工藝師是否有受到足夠的尊重？在經濟開發與保存文化之間，我們究竟該如何取捨？這些問題實有待有識之士多加

留意。

　　另外吳怡德的談話也揭露出一個問題，就是新文化與舊文化的衝擊。比方說電視這個傳播媒體，當它挾帶著強大的宣傳威力，是不是也正在扼殺了口耳相傳的傳統產業呢？另一種新興的宣傳工具——網路，也是如此，儘管彎彎在虛擬的部落格世界是位人氣插畫家，但在不會運用網路的吳怡德眼中，她的可愛畫風卻是「畫得沒有很好」，而擅長各家書法與沒骨畫法的他，卻是日復一日的在各式燈籠上彩繪，賺取微薄的利潤，他的神態流露出一種慨嘆。彎彎以部落格的高人氣，讓她辭去工作專心經營部落格，甚至拍廣告、上電視，不知道這是一種短線的炒作，還是堅持古法的傳統工藝真的已經沒落了呢？

　　但堅持是讓自己能夠歷久不衰的最好方法，吳怡德說：「不管時代怎麼變，只有良心事業才能真正的走下去。」不過轉機還是需要有一些些的改變，比方說吳榮鑾便積極地參加彰化縣十大伴手禮的票選活動（http://marketing.geo.com.tw/souvenir），希望藉此能夠讓吳敦厚燈鋪走出自己的一條新路。這兩兄弟一個在崗位上堅持古法、理想，一個則努力地向

▲由左至右，為中外友人來訪吳敦厚燈鋪留下紀錄的簽名本。

外推廣，這就是吳敦厚燈鋪能夠在十大伴手禮的「兒時回味」項目中掄元的原因吧。

（三）

　　而對於傳統工藝創作，吳怡德難掩失望地說：「學歷真重要啦！人咧介紹藝術家攏嘛講是哪一間大學欸教授，哪一間研究所的所長，怎樣講著我咧？啊！嘿藝匠啦！我們是從小學到大的呢！不是嘴裡隨便撤撤講講欸呢！真正要下苦功學好幾十年才有辦法出師……。」他的話讓人想到以前筆者讀大學時曾

▼世界各地友人來訪。（吳敦厚提供）

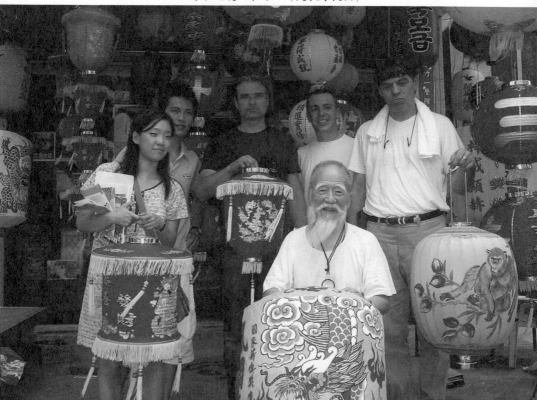

經想請一位頗負盛名的美學大師到系上演講，但大師一開口就是：「多少講師費？五千？沒有一萬不用來找我！」之後便掛掉了電話。比起這位美學大師，我想吳家兄弟長年陪著吳大師到各處去教導各國中小老師及學童製作燈籠，致力於地方文化發展的用心，更值得讓我們尊敬吧。這只是他對於名稱的一點意見，還有一些蠻值得國內文化發展保存機構深思的言論，茲摘錄如下：

1、雖然我父親得了薪傳獎，但是創作燈籠這個行業實在是「有名無錢」啦！國外對於著名的工藝家都有文化資產保護條例，可以領薪水，讓他們可以沒有後顧之憂的創作。我們家在我小時候有七十幾坪（包括工作場所跟住家），現在只剩二十幾坪。「攏去兜位啊？給後壁賣素食麵那家店買去啊！人家一碗三十三十咧賣，今仔日嘛有八間店面啊捏！」「阮做燈籠只是賺一嘴啊吃飯錢啦，啊那是欲靠這飼某子厚，我看就要等枵死啦！」

2、天后宮請我去幫他們製作樑上的大燈，你知道工錢怎麼算嗎？「一點鐘一百？哪可能！一點鐘七元啦！」

3、你看對面那個招牌，用電腦隨便在帆布畫一畫，然後牽個電燈，這樣也要六七萬元，滿街都是類似的東西，一點特色都沒有。如果能用我們家的燈籠依照各店家的需要加以創作，不是很有古風跟特色嗎？

4、你看那廟裡在做醮的時候不是都在電線中間牽很多燈籠嗎？那個廠商來跟我們批的時候一個才二三十塊，不過他們把燈泡裝上去，一轉手就是三四倍的利潤，錢都被那些牽水電的賺走了啦……。

5、一日到晚就是有很多人要來訪問，問完拍拍屁股就走了；電視劇要用道具就來借，弄壞了也不賠……。

聽著吳怡德略帶自嘲地說著這些話，讓我們感受到了什麼叫做「英雄氣短」。一個篆隸楷行四體兼擅、畫圖不用打草稿的民間藝術大師，無法感受到國家社會對他應有的尊重，當被生活壓力壓得喘不過氣的時候，藝術創作似乎也成了一種奢求。我們試著建議吳怡德調高售價或是想辦法降低成本，他卻義正詞嚴地說道：「年輕人不可以短視近利，因為現在這一行很少人在做，調高售價還是會有市場在，但是這樣我會覺得對不起良心；而降低成本就只好用比較劣質的材料，這豈不是破壞我們將近七十年來的商譽嗎？」接著他又說：「我們是依照古法製作，絕不偷工減料，賺應該賺的，一個燈籠要讓它能夠掛在那裡三、四十年不褪色，這才顯得出真工夫！」

做燈籠這麼「厚工」，利潤又這麼微薄，難道不怕後繼無人嗎？我們試著問了吳怡德伉儷這個問題，他們一致回答：「小孩子是都會做燈籠啦！但是你要他們靠這個吃飯，不要說他們會驚啦，我自己都煩惱了！就看機緣吧，如果以後這行還有前途，他們也願意繼承，我當然會傾囊相授，不管是哪個兄弟姊妹的小孩都一樣，但是目前看起來，還沒有一個確定的答案。」他們雖然一派樂天地說，但隱約可以看出他們心中的一抹擔憂。

三、細說燈籠繪製

（一）

傳說燈籠起源於漢朝。韓信原投身於西楚王項梁部隊，立了不少戰功，項羽繼立，卻不重視韓信的建議，他轉而投效漢王劉邦。一開始劉邦並沒有重用他，反而只是給他一個小官做，韓信一氣之下離開劉邦陣營，蕭何聽到韓信離營的

◀天公燈。（吳敦厚提供）

▼神明燈。

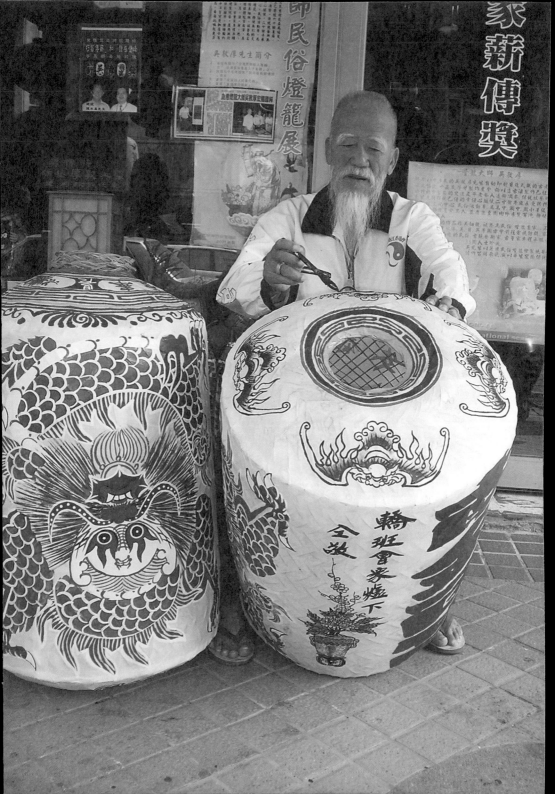

消息，連夜秉燭去追趕韓信，因爲他知道韓信是個軍事人才。當時因擔心燭火在途中熄滅，於是便加了一層燈罩，還好經過兩天兩夜的追趕，終於找回韓信，並薦舉韓信爲大元帥，最後成功爲劉邦打下天下。後人就在燭火的外面加上燈罩，慢慢演變成爲現在的燈籠。有紙燈籠的產生，應該在東漢開始造紙之後。

　　除了照明以外，燈籠還有其他的象徵意義。每年正月私塾學生開學時，家長會爲子女準備一盞燈籠，由老師點亮，象徵學生的前途一片光明，稱爲「開學燈」。後來演變成元宵節提燈籠的習俗。由於「點燈」音和「添丁」相近，所以燈籠也用來祈求生子。日治時代，愛國志士們在燈籠上繪製民間故事，教導子孫認識自己的文化，所以又具有薪火相傳的意義。

（二）

　　燈籠原始的功用是爲了夜間照明，隨時代改變，燈籠的用途越來越廣泛，以下依功用分爲幾類：

1、**天公燈**：玉皇大帝誕辰或過新年而添置，懸掛在神明廳或家廟，表示對神明的敬仰（如第54頁上圖）。

2、**神明燈**：又名祖神燈、佛光燈。在燈籠寫上廟名或神名，掛在廟殿的長樑（如第54頁下圖）。

3、**字姓燈**：又名傘燈。新居落成、喬遷之喜、誕壽喜慶，在廳堂或宗祠廟，懸掛題上姓氏的字姓燈，代表人丁興旺（如第55頁圖）。

4、**宮燈**：又名新娘燈。新娘出嫁往夫家的隊伍中，轎子的前面，由新娘的弟弟挑著繪上精緻圖案的紅布宮燈，有添丁、吉祥的意思（如第58頁上圖）。

5、**鼓仔燈**：元宵花燈。

6、**平安燈**：置於神案旁祈求平安的竹篾燈籠。

7、**竹篾燈**：用在喪葬場合。

（三）燈籠的製作方式

　　由於燈籠與生活及民間信仰關係密切，但受到儀典和使用場合的限制，所以外型和圖案逐漸發展出獨特的藝術風格。又因地域的差異，在外形上台灣燈籠分為兩種：泉州式和福州式。泉州式燈籠是圓形、以竹篾編成的燈籠，以竹蔑編成固定的形狀；福州式燈籠是長筒形的籠，編成像傘一樣。其製作方式如下：

1、*泉州式燈籠製作方法：*

　　（1）選用材料：以質地堅韌，有彈性的桂竹、麻竹為竹材。

　　（2）用蒸氣蒸竹材三十分鐘以軟化竹材，之後放陰涼處使竹材乾燥。

　　（3）刨去竹面粗糙表皮製成竹篾。

　　（4）依照燈籠大小截取竹篾長度。（如第58頁下圖）

　　（5）以交叉方式編織竹篾，編成骨架。

　　（6）以竹棒竹圈固定燈形。

　　（7）裱（糊）紗：罩上紗布、塗上膠水，再黏貼二層做燈籠用的單光紙，放陰涼處陰乾。

　　（8）繪飾：在燈籠上彩繪圖案，如龍、花鳥、仕女、麒麟等。

　　（9）彩繪後，依情況來決定是否書寫文字。等文字、圖飾已乾再塗上一層桐油，置陰涼處陰乾。（如第59頁下圖）

▲宮燈、喜燈。（吳敦厚提供）

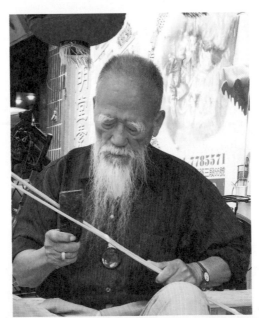

▲泉州式燈籠製作方法——剖開竹篾。（吳敦厚提供）

2、福州式燈籠製作方法：

(1) 選用竹材：以韌性大、彈性好、不易斷裂的桂竹為竹材。

(2) 決定型式、圖樣。

(3) 製作骨架：將桂竹劈成竹條，稱為竹篾、在竹篾上下兩端打洞，用鐵絲穿起來。另外在桂竹竹節上，刻出凹槽，用粗鐵絲固定，成為燈籠的底部和頭部（如第62頁上圖）。

(4) 串編骨架：依照燈籠大小選二十到二十六根骨架等距串編而成（如第62頁下圖）。

(5) 裱紗：罩上紗布、塗上膠水，等紗布乾了，再塗上洋菜膠。

▲泉州式燈籠製作方法──塗完桐油後陰乾。

（6）繪飾：在圓形燈籠上彩繪圖案。

（7）修飾並安裝底座：上下底座以竹節車製、雕刻、上漆、覆金而成。

（四）燈籠的繪飾

1、人物圖案：

　　以仙人、福、祿、壽三星居多（如第63頁上圖）；圖案題材也常取花鳥（如第63頁下圖）、山水及代表吉祥動物龍、鳳、龜、鹿、麒麟、蝙蝠等（如第66頁上圖）。

2、字體：

（1）字姓燈：祖先曾任官職者可一面書寫姓氏一面書寫上官名。

（2）廟宇寫上廟名及所祀神名。

（3）用於結拜儀式則寫上「關聖帝君」。

（4）字體用色一般為朱紅。

（5）用於喪事：寫上去世者祖籍、姓氏，並依身分寫上「大父」、「大母」。

（6）去世者有七代以上子孫，用紅色書寫稱之為「吉燈」。

（7）去世者子孫只有六代以下，用深藍色書寫稱之為「孝燈」。

3、顏色：

（1）黃色底寺廟祭祀之用：用黃底紅字（如第66頁下圖）。

（2）白色底家庭個人之用：字姓燈用白底紅字，喪事用
白底藍字。

（3）官燈是黑色底金色字，一般是皇帝御賜，才能懸掛
這種燈籠。

4、空白邊飾：

（1）燈籠的空白燈面繪飾鳳毛、麟趾。

（2）寫上製作時間、祝辭。

（3）繪飾吉祥圖案、篆體。

5、頭尾座圖飾：

（1）燈頭用深靛青色顏料塗滿，繪上紅、黃色圓環。

（2）繪飾燈尾用深色複雜圖飾、花卉，繪上紅、黃、
白、綠色圓環。

（3）上下燈座上色塗漆糊上金紙。

四、結語

「吳敦厚燈鋪」迄今已有將近七十年的歷史，是目前鹿港
最資深的燈籠手工藝製作工坊。

他們堅持以傳統工法製作燈籠，過程雖然耗日費時，但其
作品卻具有歷史、文化、藝術的價值，從一個燈籠，我們看見
了結合竹編、彩繪、書法的綜合藝術品。

「吳敦厚燈鋪」在今日講求快速的社會中，不被速食文化
給同化，反而結合傳統與現代，繼續發揚光大，主要是吳怡德
先生能傳承吳敦厚先生的手藝及理念，使得傳統燈籠的製作得
以延續。面對時代洪流，這的確需要一份堅持和使命感。除了

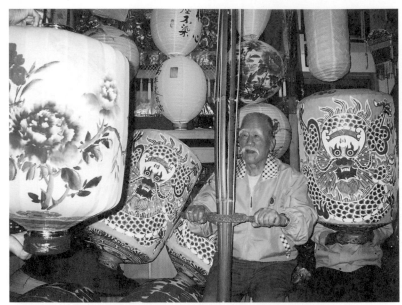

▲福州式燈籠製作方法──劈成竹條。（吳敦厚提供）

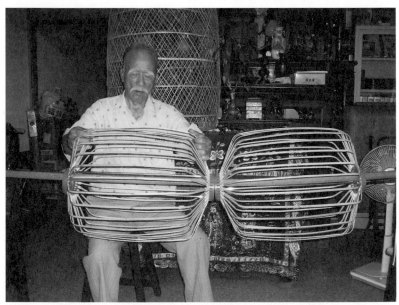

▲福州式燈籠製作方法──串編骨架。（吳敦厚提供）

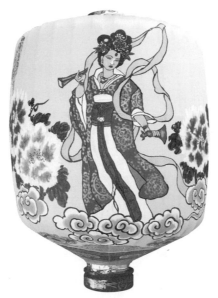

▲燈籠上繪有仙女圖飾。（吳敦厚提供）

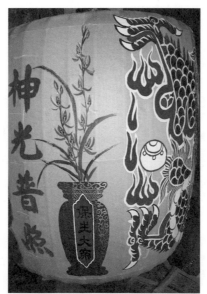

▲燈籠上繪有花草圖飾。（吳敦厚提供）

他們的用心和努力之外，也需要各界的重視和支持，使傳統燈籠的創作得以歷久彌新。

　　「吳敦厚燈鋪」高掛在鹿港街頭的傳統燈籠非常醒目，下次逛鹿港老街，別忘了進去看一看，感受一下傳統燈籠的藝術之美。

吳敦厚創作年表

時間	年齡	創作經歷
1924年	1歲	出生於鹿港古鎮。
1940年	16歲	至台東大姐夫林一誠家中學習經商，起初以販售玩具為主。 以五毛錢資本額創立「吳敦厚商店」。
1941年	17歲	於鹿港傳統燈籠藝師王玉珪家門口旁觀其家傳燈籠製作訣竅，憑藉美術天賦與一點美工經驗，研發成功彩繪泉州燈。將商店經營面向擴充至童玩及燈籠製作。
1949年	25歲	依媒妁之言與吳梁粉結婚。
1950年	26歲	父親吳淡羽辭世，享年七十二歲。 長子吳榮豐出生。 當選鹿港吳姓宗親會會長並擔任至今。
1952年	28歲	次子吳榮鑾出生。
1955年	31歲	三子吳榮昌出生。
1957年	33歲	四子吳榮仁出生。
1959年	35歲	長女吳昭瑩出生。 榮獲鹿港天后宮花燈比賽評審優異獎狀。
1960年	36歲	熱心救助八七水災及捐資建校及古蹟，當選全國好人好事代表。
1962年	38歲	五子吳怡德（第二代藝師）出生。
1972年	48歲	法國總理皮耶·麥斯邁博士蒞訪。
1978年	55歲	當選全國孝行楷模。 獲邀第一屆全國民俗才藝活動。 參加全日本書道連合會第七回中日書畫展，榮獲獎狀。 赴韓國、日本考察燈籠製作工法。
1979年	56歲	母親吳林毛治辭世，享年九十歲。

時間	年齡	創作經歷
1980年	57歲	承作台中市全台大飯店大型迎賓紅綢燈串（高七尺寬五尺二）。 獲聘擔任台中縣清水巖紫雲寺觀音獎花燈展評審委員。
1981年	58歲	承作電影《辛亥雙十》之美術道具武昌湖廣總督府特大燈籠乙對。 國立藝專訪錄燈籠製作過程紀錄片。 教育部頒贈〈技藝報國〉匾額。
1982年	59歲	行政院新聞局訪錄《中華文物國寶與藝人》專輯，贈送友邦宣揚國粹。 蘇聯諾貝爾文學獎得主索忍尼辛蒞訪。 獲邀台中市中國傳統技藝研習辦理成果聯展。 應台南市長蘇南成之邀，參加台灣區運動大會「中國傳統技藝展」。 芳名列入《台灣民間藝人專輯》、《台灣藝術專長人才名錄》。
1983年	60歲	承作台南土城鹿耳門聖母廟元宵觀光節特大燈籠乙對。 獲邀「全美市長會議訪問團」中國燈籠之美展示。 獲邀彰化縣立文化中心「傳統燈籠」專題特展。 日本TBS電視台《世界之旅》節目訪錄。
1984年	61歲	捐資興辦社會福利事業，獲台灣省政府主席邱創煥頒狀表揚。
1985年	62歲	日本FBS福岡電視台節目訪錄。
1988年	65歲	「吳敦厚商店」更名為「鹿港吳敦厚燈鋪」。 獲聘擔任彰化縣立文化中心教授花燈製作。 赴中國考察兩岸燈籠之異同。 榮獲第四屆國家民族藝術薪傳獎。
1989年	66歲	行政院新聞局陪同法國製片家蒞訪訪錄影片。 獲聘擔任台灣省立仁愛學校花燈藝師。 獲聘擔任中華民國文化資產維護學會名譽會員。
1990年	67歲	應台北市力霸百貨公司之邀開展「尋找中國系列：一場關於紙的演出」。 獲邀參與重修鹿港鰲亭宮城隍爺廟神馬。 赴泰國玉佛寺考察製燈技術。
1991年	68歲	獲邀第一屆台北燈會。
1992年	69歲	承作元宵節花燈〈靈猴獻瑞〉。 呈贈前副總統謝東閔、司法院院長林洋港龍王燈。 行政院新聞局訪錄《國情廣告——THE SONG OF FORMOSA》。 左羊藝術工作坊《吳敦厚先生彩繪燈籠專輯》專文介紹。

彰化學

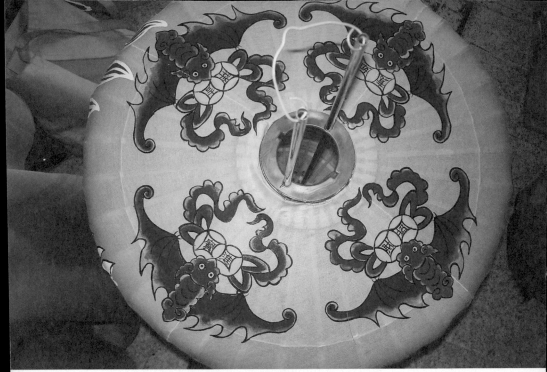

▲燈籠頂部的蝙蝠圖樣。（吳敦厚提供）

◀寺廟祭祀用的燈籠用黃底紅字。
（吳敦厚提供）

吳敦厚的燈籠是台灣文化的代表之一。（吳敦厚提供）▶

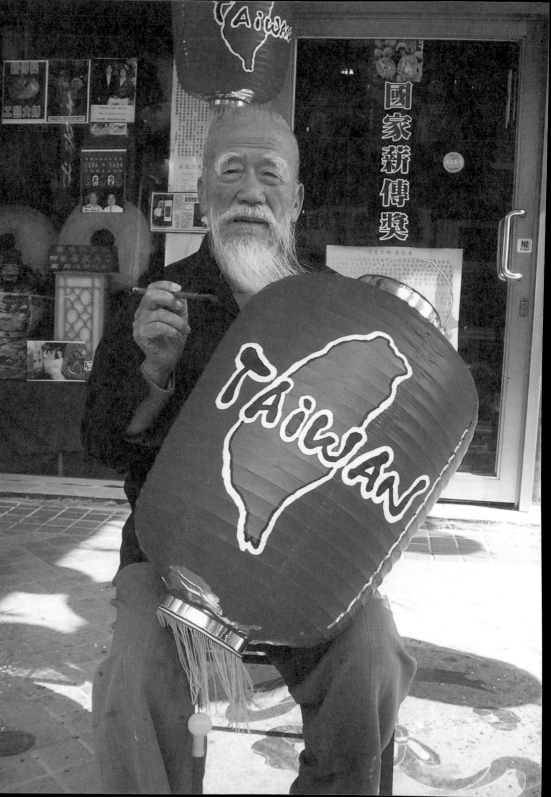

時間	年齡	創作經歷
1993年	70歲	獲邀台灣國際傳統工藝大賞。 開展吳敦厚燈籠彩繪全省巡迴特展。 獲邀首屆海峽書畫藝術展。 獲邀國立台灣工藝研究所「台灣工藝傳承與新貌展」。 彰化縣立文化中心展出吳敦厚彩繪燈籠展。 丹麥藝術大師彼德・尼伯格蒞訪，題贈〈你做的燈籠實在是世上最美〉。 交通部郵政總局發行中華傳統工藝郵票，發行首日封、郵票、明信片，收錄 作品〈龍王圖〉圖樣（由李光棋先生設計）。 中廣電台《快樂寶島》節目訪錄。 公共電視台《奇妙的紙——紙燈籠》節目訪錄。
1994年	71歲	舟和食品《洪大媽濃八寶產品》大陸版廣告訪錄。 獲邀全國文藝季博覽會「春節人親、土親、文化親」活動。 李登輝總統、省長宋楚瑜、彰化縣長阮剛猛蒞訪，呈贈龍王圖燈籠、工藝郵票。 中視戲劇節目《紙火龍》購置燈籠。 星雲法師題贈〈民藝傳燈〉。 外交部長錢復題贈墨寶。 長榮航空《台灣民間技藝之美》月曆收錄作品圖樣。 端午節全國民俗才藝活動系列民俗郵票展收錄〈龍王圖〉圖樣，發行臨時郵局專用紀念戳章、首日封。 於國立台灣工藝研究所開展「吳敦厚民俗燈籠展」。 於台中全國大飯店開展「吳敦厚大師薪傳藝術燈展」。 應彰化縣府「富麗祥和新彰化鄉情展」之邀，於台北市新光三越百貨公司展示。
1995年	72歲	承作鹿港護安宮大燈籠。 《中華愛玉》廣告拍攝。 日本愛媛縣日華親善協會會長越智郡松浦八郎蒞訪。 承作台中市順安宮五彩噴火金龍（長一百二十公尺）。 赴馬來西亞、新加坡、蘭卡威、香港考察各國製燈概況。 承作外交部駐美國堪薩斯辦事處訂購燈籠。 西藏高僧嘉謝仁波切活佛蒞訪，題贈〈圓滿吉祥福〉。 監察院長陳履安伉儷蒞訪，題贈〈技藝超群〉。 台灣廣播公司《老師傅的店》節目訪錄。 中華電視台新聞雜誌《傳燈》節目訪錄。 名歌星江蕙訪錄節目。 日本NTV電視台《台灣中部旅遊——鹿港之民俗風光》節目訪錄。 台灣衛星電視台TWN《失落的行業》影片訪錄。 TVBS香港無線衛星電視台《人間人》節目訪錄。

時間	年齡	創作經歷
1996年	73歲	獲邀國立台灣藝術教育館「丙子逢鼠迎春吉慶」展覽。 承作苗栗順義宮「白鼠獻瑞」花燈乙座。 獲邀文建會「點燈祈福慶元宵」展覽。 日本國福島縣三島町生活工藝館人員蒞訪。 政府單位採購龍王燈贈宏都拉斯共和國總統雷伊納。 承作彰邑城隍廟建廟三百週年及城隍爺公丙子年出巡特大燈件。 獲邀中國海峽兩岸名家書畫作品大展，於福州市等地開展。 獲邀花壇「虎岩聽竹話中秋」活動展演。 獲邀內政部主辦南瑤宮「古跡的盛會」民俗工藝展演。 應邀參加民族藝術薪傳獎十週年，教育部長郭為藩贈紀念獎。 台灣省政府新聞處《手底乾坤——台灣的傳統民間工藝專輯作品》封面收錄作品圖樣。 台灣省政府交通處旅遊事業管理局慶祝光復五十週年出版「地方特色之旅」 紀念明信片，收錄作品圖樣為十二張景物之一。 應名導演侯導演孝賢之邀，為台灣五十鈴／福豹汽車廣告拍片，題贈〈敦厚之家〉字匾。 中華電視台《鄉之旅》節目《鹿港小鎮（一）》單元訪錄。 《茶與壺》雜誌〈民藝台灣賦彩巧繪燈耀乾坤——民藝傳燈吳敦厚大師專訪〉專文介紹。 國立台灣藝術教育館編印參展作品《中華民國八十五年鼠躍天開專輯》，收錄立體類彩燈主題作品〈金鼠臨門福澤來〉。 法界弘法衛星電視台《燈籠巡禮》節目訪錄。
1997年	74歲	鹿港鰲亭宮城隍廟，修理開光完成白馬重修。 承作苗栗順義宮牛年花燈乙座。 獲邀全國廣播公司於中市大隆社區舉辦「花燈隧道迎新春活動——古仔燈傳統花燈製作」之展演。 獲邀國立台灣藝術教育館於中正藝廊之展覽。 承作農委會訂製之巨型水果燈籠，於台北市世貿中心「台灣農特產品CIS饗宴展覽」展出。 獲邀鹿港扶輪社十五週年授證社慶。 獲邀天后宮鹿港藝術家聯展。 承作設計精巧的四層七娘媽亭。 獲邀台中市政府於台中民俗公園舉辦之「慶讚中元——民俗系列」活動。 哥斯大黎加大使呂愛蓮蒞訪選購燈籠六件。

時間	年齡	創作經歷
1997年	74歲	入選台灣省政府旅遊局主辦第九屆中華民藝華會海報主角藝人。 三立衛星電視台《台灣店王》節目訪錄，贈〈鹿港燈籠王〉木匾。 鐵丘吉林大乘法苑佛學會喇嘛蘇南多傑范訪，題贈藏文〈吉祥如意〉。 西藏宗教領袖格桑仁波切范訪，題贈藏文〈唵嘛呢爾叭吽〉。 高雄法界衛星《生活與藝術——燈籠專集》節目訪錄。 上明影視《繪製傳統燈籠的民俗藝人吳敦厚之藝術天地及內心世界專輯》節目訪錄。 中華電視台《針線情——尋根之旅》節目訪錄。 超級電視台二台《吃喝玩樂逗陣行》節目訪錄。 國立台灣藝術教育館《丁丑牛年迎春吉慶大展—牛耕藝耕藝術展覽專輯（三）》，收錄作品圖樣〈金牛賀歲招財進寶〉。 梁祝影視傳播《台灣風光名勝古蹟專集》節目訪錄。 廣藝多媒體《巡訪台灣系列》影片訪錄。 長樂文化事業《大千世界》影片訪錄。
1998年	75歲	獲邀國立台灣工藝研究所於紐約中華新聞文化中心台北藝廊舉辦之「中國春節虎年特展」。 獲邀「台中市大墩水之舞系列——梅川匯流親子彩繪燈籠展」。 獲邀龍山寺「古都風情慈濟愛」藝文系列活動。 獲邀台中民廣場舉辦之台灣民俗技藝節活動。 獲邀國立台灣工藝研究所舉辦之台灣工藝節全國特展。 獲邀「日茂行古厝裝置藝術大展」動土典禮。 尼加拉瓜總統史達肯派人范訪選購燈籠作品五件。 台視文化《台灣春秋》節目訪錄。 美國舊金山《島嶼雜誌》專文介紹。 日本亞細亞航空公司《製作台灣文化與旅遊指南——鹿港篇》影片訪錄。 烏拉圭第四頻道電影台節目訪錄。 超視新聞《藝藝相傳——國內優秀鄉土藝術工作者》形象廣告訪錄。
1999年	76歲	「重要野鳥棲地國家研討會暨國際鳥盟自然保護區經營管理研討會」各國代表范訪。 台視《世界非常奇妙》節目訪錄。 獲邀「鹿港寶貝在我家」社區文物展。 獲邀新光三越百貨「台灣物產特展」現場表演示範。 總統候選人陳水扁范訪。

時間	年齡	創作經歷
1999年	76歲	獲邀慈濟基金會「快樂老人印象展」活動。 彰化縣立文化中心《卯兔迎春圖》民俗桌曆收錄作品圖樣。 TVBS電視台《台灣念真情》節目訪錄。 八大綜合台《台灣新樂園》節目訪錄。 獲邀台灣工藝巡禮聯展──鹿港慶端陽。 獲邀全國城鄉風貌展示觀摩會，代表彰化縣《富麗彰化雜誌》實演示範。 三立綜藝台《台灣你好》節目訪錄。 三立傳播公司《台灣你好》節目訪錄。 ＴＶＢＳ雜誌專文介紹。 蓬萊仙山衛星電視台節目訪錄。 日本雜誌《地球の步き方》專文介紹。
2000年	77歲	美國在台協會台北辦事處薄瑞光處長蒞訪。 陳水扁總統蒞訪，贈龍王燈祝賀。 獲邀國立台灣工藝研究所地方特色館「台灣文化節」展覽。 行政院長蕭萬長題贈〈民藝精萃〉。 立法院長王金平題贈〈大放光明〉。 司法院長翁岳生題贈〈技藝卓著〉。 考試院長許水德題贈〈藝冠全球〉。 監察院長錢復題贈〈發揚文化〉。 李登輝總統特頒〈巧藝傳薪〉賀軸。 國立歷史博物館館長黃光男題贈〈信譽卓著〉。 教育部部長楊朝祥題贈〈技藝卓著〉。 文建會主委林澄枝題贈〈技藝精湛〉。 中央研究院中山人文社會科學研究所副研究員李安妮蒞訪，題贈〈國家之寶　文化之光〉。 農曆三月十五日，燈鋪創業一甲子年慶。 中視《顛覆地球》節目訪錄。 台視文化製作部承製僑務委員會《寶島采風》節目訪錄。 日本亞細亞航空《亞洲迴響》機內誌專文介紹。 獲邀國立台灣藝術教育館「庚辰龍年名家創作特展──龍騰千禧」，收錄於《工藝──祥龍獻霖》特輯。 中國新華通訊社訪談。
2001年	78歲	作品〈龜鶴同春〉花燈獲邀兩岸傳統花燈聯展。 獲邀民國九十年郵展暨2001年中澳國際聯展，並於行政院勞委會教育學苑應邀舉辦簽名活動。 獲台北市中國青年救國團推薦當選「模範父親」。 諾貝爾化學獎得主、國家中央研究院院長李遠哲伉儷蒞訪購燈，題贈〈燈燿全球〉。

時間	年齡	創作經歷
2001年	78歲	天下雜誌《319鄉鎮向前行——中部特刊》專文介紹。 台視《台灣虎怕虎》節目訪錄。 《華航雜誌》專文介紹。 TVBS-G電視台《哈囉，各位觀眾》節目訪錄。 俄文雜誌《俄國人眼中的台灣》專文介紹。 中華電信收錄彩繪燈籠藝人圖樣，發行電話IC卡。 台北市政府公車處收錄彩繪燈籠藝人圖樣，發行千禧年車票IC卡。
2002年	79歲	獲邀台中市中友百貨公司展覽。 總統府商借三盞大燈籠佈置鹿港立德文教會館國宴會場。 民視《台灣空中文化藝術學苑——鄉鎮歷史人文發展風貌及地方產業文化特色：巧手薪傳匠師情下集》節目訪錄。 國立台灣藝術教育館《台灣鄉土藝術導賞教學手冊》」專文介紹。 台灣省日僑協會會報《珊瑚》專文介紹。
2003年	80歲	與外孫林宜泰共同創作花燈〈龜鶴同春〉、〈吉羊開泰招財〉，於鹿港天后宮「兩岸傳統花燈展」展出。 獲邀總統府地方文化展。 獲邀彰化縣青溪文藝展。 陳水扁總統於鹿港立德文教會館召見，題贈〈詣極登峰〉。 獲邀文建會舉辦2003年文化產業年「認識古蹟日」活動。 考試院院長姚嘉文題贈〈薪傳是賴〉。 《中華民國觀光月刊》封面人物及專文介紹。 《福爾摩沙雜誌》專文介紹。 台視《綜藝旗艦》節目訪錄。 緯來體育台《一同去郊遊》節目訪錄。 中天電視台《體驗大島遊》節目訪錄。
2004年	81歲	獲邀台中市巴黎國際海鮮百匯餐廳燈籠展。 於福興鄉公所贈前副總統連戰彩繪燈籠。 應國際合作發展基金會之邀指導中南美、非洲、南太平洋群島、歐洲等國30多人訪問團彩繪燈籠。 承作行政院新聞局訂製之六對32吋福州式燈籠：彩繪龍鳳、麒麟、龍王、花鳥、牡丹、鴛鴦。 應第四屆總統教育獎主辦單位之邀，於鹿港天后宮指導受獎者彩繪燈籠。 應第四屆總統教育獎主辦單位之邀，於彰化縣員林演藝廳貴賓席與頒獎者總統陳水扁握手致意。 創業65週年，考試院院長姚嘉文題頒〈貢獻卓著〉。 民視新聞台《民視異言堂》節目訪錄。

時間	年齡	創作經歷
2005年	82歲	獲中國國民黨華夏三等獎章。
2006年	83歲	當選彰化縣模範父親、鹿港鎮模範父親。
2007年	84歲	中國國民黨黨主席馬英九蒞訪，並題詞嘉勉。
2008年	85歲	總統馬英九、彰化縣長卓伯源、立委陳杰蒞臨，呈贈龍王燈。
2009年	86歲	獲邀彰化縣後備指揮部尤指揮官舉辦之社頭鄉國立啓聰學校展覽。 台南市、台中市、台北市新光三越活動廣場舉辦「文化國寶吳敦厚手繪燈籠特展」。 以色列大使甘若飛伉儷蒞訪。 財團法人國家音樂暨戲劇院董事長陳郁秀蒞訪。 承作國家音樂廳暨戲劇院董事長陳郁秀訂製之大型泉州燈一對。 承作開基祖廟鹿港奉天宮訂製之贈賀台東順天宮開基100週年燈籠。 獲邀「2009鹿港慶端陽——魯班公宴」，與行政院長劉兆玄合影。 與妻子吳梁粉結婚六十週年。 獲彰化縣政府無形文化資產審查委員會同意登錄為「傳統藝術——工藝美術類」之榮銜。 中華電視台《2009年華視頻道宣導短片》影片訪錄。 《彰化縣政府港澳地區觀光宣傳影片——彰化之美》影片訪錄。 福建省廣播影視集團廣播電視新聞中心節目訪錄。 中華電視台《樂遊五加一》節目訪錄。 亞洲大學學生蔡旻珊《2008第一屆Wow！eye Taiwan全民影音創作大賽》影片訪錄。 彰師大國文教學所研究生梁伶羽、李雅惠、林育德專文介紹，收錄於《鹿港工藝八大家》。

彰化學

台灣雕藝之家
——施至輝

<div align="right">撰文攝影：孫永福、賴侑霞、劉景鳳</div>

一、前言

　　二〇〇九年七月三十一日下午一點半，車行在鹿港彰鹿路上，右轉進入復興路，車上的三人頓時輕鬆不少，其實這路並不難找，滿心想當然耳地以為：施自和佛店在路的左側，必然有看板，老店嘛！應該就是那種古早味的白鐵皮漆字看板吧！正這麼想著，未料就已到了路底。原來復興路這麼短，那老店呢？

▲國立台灣工藝研究所核定台灣工藝之家。

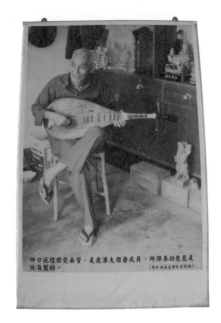

神刀泥裡裡愛南管，是鹿港大預番成員，所彈奏的琵琶是他自製的。
（照片由施至輝先生提供）

◀ 牆面上掛著施修禮先生的相片。

　　重新繞了一趟，我們注意看著門牌，幾乎是一間一間數著，終於找到了655號，可是，依然沒到看板！

　　確認了老店位置後，距離和施至輝老師（1935～）約定的採訪時間還有一個多小時，於是決定先去老街上逛逛，喝碗杏仁茶後，再度和施先生通過電話確認，便登門拜訪。

　　進門前，隔著落地玻璃就看到施至輝老師正在工作的背影。進門後，在向施老師自我介紹的同時，我順勢掃瞄了一下室內的陳設。

　　門後右側靠騎樓位置，就是施至輝的雕刻工作檯，工作檯緊靠著牆，牆面上方掛著一幅中堂、一副聯句，旁邊是一張陳舊的深咖啡色沙發，其後上方的牆面上是行政院文建會台灣

手工藝研究所所頒發的「台灣工藝之家」的牌子，緊接牌子左側一幅相片（後來在訪談中得知那便是施老師的父親施修禮先生），再往裡頭就是一張神桌。往左邊環視，是沿著牆面排成L型的兩座展示櫃，展示櫃上方牆上有一塊紅底金字牌匾，題辭「巧奪天工」，落款者是台中市武德宮管理委員會（施老師說那是二十年前應武德宮聘請雕刻鎮殿關聖帝君像，廟方為答謝所贈的匾額），再過去便是靠近騎樓落地窗的兩張鋪著綠桌墊的工作桌，看那桌子抽屜、桌腳的斑駁，顯然也是歷史久遠了。

施至輝先生請我們坐在沙發上，自己順手把工作檯前的藤椅轉個向，就開始了這次訪談。

二、神刀施禮傳薪火

施至輝的父親，就是當年擁有「神刀施禮」美譽的鹿港神像雕刻大師施修禮先生（1903～1984。按：施修禮依族譜排序為修字輩，但戶口登記名為施禮。）施修禮十二歲時，就拜在鹿港雕刻名家李雨順先生門下學藝，專習花鳥雕刻。一九二一年，鹿港天后宮整修，年僅十七歲的施修禮也參與前殿雕刻工作，至今鹿港天后宮藻井還留有施修禮、李煥美、李松林三人遺作。一九二二年，因為出色的才華，施修禮受到泉州神雕鳳勾司賞識，收為門下弟子，專研粧佛藝術。

施修禮後來和五位兄長在鹿港經營「施自和家具店」，店名為何取作「施自和」，施至輝說父親從來也沒說過，「不過我推測，因為六個兄弟一起做，所以希望自家人要和樂，大概是這個意思。」施至輝說。

當年的家具店，施修禮兄弟六人，有人專做木作，有人專

做油漆，而施修禮則是專門做花鳥雕刻。共同經營的家具店，因為生意不好收起來後，兄弟各謀前程去了，只有施修禮繼續堅守工藝，後半生專注於粧佛，名聞遐邇，贏得「神刀施禮」的美譽。

談起童年時候，施至輝說：「當時是日治時期，不准拜神明，只能拜日本神社，家具店生意一直不好，我父親一個人要養九個孩子，四個女孩、五個男孩，生活真艱苦，我們當年常常一天只能夠吃兩頓飯，差一點要餓死，那個痛苦是沒人知道啊！」

訪談中，施至輝拿出一張相片，相片中是一間老宅，門楣上隱約仍見一個「和」字。「這棟厝如果沒拆掉，現在已經是古蹟囉。」施至輝一邊指著對面的小塊空地說：「就是對面這塊空地，和邊仔的樓仔厝。我就是在這間厝出世的。」相片中的老宅、家具店的原址，如今也成了歷史……。

施至輝出生的的那一年，是昭和十年（1935）。升上鹿港第二國民學校（即今文開國小）三年級那一年，就開始第二次世界大戰，整天躲空襲，書也就沒什麼念了，直到升上六年級，才又去讀了一年，就畢業了，「我的學歷是沒什麼，畢業證書也寫沒畢業啦！」施至輝說時笑得有些靦腆。

施修禮有五個兒子，依序為施癸酉、施至輝、施至階、施至北、施俊源，因為現實生活的窘迫，當年施修禮一直不願意讓孩子從事神像雕刻工作。施至輝「國小畢業」以後，台灣百廢待舉，又遭逢國共內戰，找不到頭路，兼之自小耳濡目染，對雕刻也有相當興趣，於是十六歲那年，開始跟著父親學習神雕。「我當時要學，我父親不想讓我學，學，學得要半死；賺，賺不到什麼錢，是我媽媽一直堅持不要讓這個工藝斷掉，苦勸我父親讓我學，他才肯教我。」後來三弟至階也跟著父親

學習粧佛工藝。

談起學藝過程，施至輝說：「按一般師徒傳授的規矩來講，要先學『畫』（畫神像稿），等到畫神像畫得夠傳神了，那時候才來學雕刻。但是我父親教我時不是這樣！他就交代一些比較簡單的給我做，像是磨刀子、雕金獅、神像交椅這些基本功啦！或者是當他雕刻一尊神像快要完成的時候，就叫我磨砂紙、打土底，像這樣比較簡單的，然後一步一步來做。」

施修禮對兒子的要求十分嚴格，做錯了或者是做得不好，往往罵得更兇。施至輝說：「有的刻不好，老爸會罵吶，啊罵咱就……。」說著施至輝自己倒尷尬的笑了，接著說：「一半是刻得不好啦，一半是不專心，因為我學習神雕的時候還年輕，十多歲而已，每天都在養鴿子、放鴿子，我父親看了生氣，就會罵，但是後來我也是很認真啦！後來我父親就是看我認真，才繼續讓我學，一直教我。」

「打粗胚」是施至輝認為學藝過程中最關鍵，也是印象最深的過程。他說：「打粗胚就是一塊四四角角的柴，要把它雕出一個大致的型態，比如要刻這仙（施至輝順手拿起旁邊的半成品），在刻的過程中，咱就要想說這個形體怎樣，若是粗胚刻得不好，我父親就會罵：『啊你粗胚刻成這樣不行。』」

「阿公的意思可能是打粗胚是最重要的一個過程，因為一塊柴如果粗胚做得不好，一開始就失敗，一開始如果失敗，後面攏免講。」我想我能了解施修禮先生的意思，世間一切事不都是「好的開始，是成功的一半」？

施至輝也呼應了我的話：「我們這種粧佛的功夫就是打粗胚頭手啦，修平算是二手工夫，最重要的就是打粗胚，這尊粗胚打出來若漂亮，修起來就真漂亮，粗胚打起來若失敗，剩下的都失敗。」

▲昭和十一年，施修禮先生參加木工藝品展的感謝狀。

▲早年施自和家具店的老照片，門楣上仍隱約可見一「和」字。

彰化學

　　當年各種工藝的師徒傳承，所謂的「學師仔」，都要三年四個月，才算是「出師」。但是施至輝跟隨父親學藝到可以獨當一面，卻花了不止三倍的時間：「差不多到我做兵回來。我二十四歲去做兵，我十六歲開始學，一直到我當兵回來，又再做了一陣子，那時候我都已經差不多學會囉，他這才放手給我做。差不多經過十多年囉！」

　　施至輝做了一輩子粧佛，但自認為沒有所謂「出師」這回事：「這種功夫不可能出師，吃到老、學到老，我到新年，已經一甲子了，我到現在也還在學哩。」

　　師母許金枝（1938～）也是鹿港人，嫁給施至輝老師以後，侍奉公婆、教養三子之餘，也跟著公公學習「牽漆線」，練就一手師傅級的漆線手藝，深得要求甚嚴的公公稱許。說起這段學習過程，我不禁小聲問了伯母：「在做得不好時，老師會不會罵？」

　　「會喔！」師母趕緊回答。一旁的施至輝自己也不好意思地笑笑。我心想：原來對於作品的堅持這一點，施老師也承襲了其父。這也證明了施至輝說自己做事「足頂真」，以及「吃到老、學到老、還在學習」，這也是施至輝對每件作品都極致要求的原因吧？

　　一九八四年，施至輝的父親往生，一直未更動的店號才改作「施自和佛店」。神雕工藝靠的是一份虔誠與堅持，看著父親清苦的一生，自己也走上同樣的路，施至輝說他不曾想過放棄：「我沒想要放棄，全心學下去就對了！」但是，施老師卻不希望兒子們繼承這份手藝。

　　「我的二兒子也有學啦！學了八年，生意不好，我就叫他不要學了，去吃頭路，後來就去做生意了。想學這門功夫不是三年、兩年就可以學起來，沒有這麼快，這個學，學得要半

死；賺，賺不了多少，學幾十年也不怎麼樣。」

「我要是回去了，這門功就跟我回去囉！」施老師的話，令我心頭爲之一顫……

三、泉州粧佛工藝

對話進入到神像雕刻的部分，施至輝說：「神像雕刻有分泉州和福州，阮老父學的就是泉州派的。這兩派不同的所在就是泉州的功夫比較細密，像在佛像衣褶的處理很精密，福州做的比較簡化，福州的重架勢，威武的就做得眞威武，慈悲的就做得眞慈悲，但是對衣褶較簡化，泉州就較頂眞，做得比較精密。」施老師並未提及漳州派，也不再多做比較。因此，我們在訪談後做了一些研究：

根據《台灣人民俗・第三冊・民俗工藝寺廟神祇》記載：泉州式雕刻注重神像的架勢及大略格局，粗胚完成後，還要以黃土、膠水修飾細部線條，其技法較爲繁複、細膩，故而神像衣褶的表現相當精緻，但在製作上也就較花時間。而漳州派則注重粗胚後的細部表現，在木材本身予以細緻的雕琢，粗胚完成時，造型線條等即已完成。至於福州派，則技法較爲簡潔，但在黃土與褙紙的部分做得較多層，造型、線條上也有較爲細膩的修飾，但又較泉州派簡單些。

施老師所說的泉州派功夫較細密，應該是指「褙紙」、「牽漆線」等等工序吧！而就其工序與風格而言，用「粧佛」一詞，較「神雕」來得更能完整表達這傳統的工藝內涵。

台灣人向以「粧佛」稱呼傳統神像雕塑行業，早在一八九五年，日本在台灣第一次戶口普查，職業分類中就出現「妝（粧）佛司阜」，專以稱呼神像雕塑匠師，粧佛一詞就一

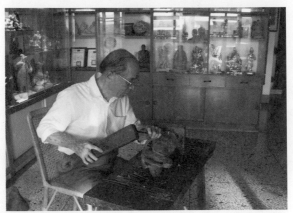

▲工作中的施至輝。

▲近看施老師操刀雕刻。

▲施至輝老師的工作檯。

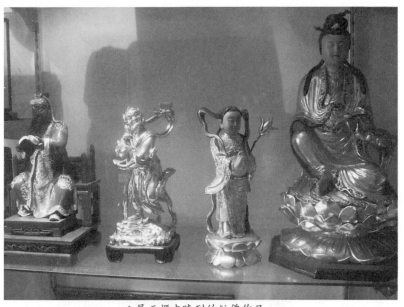

▲展示櫃中陳列的粧佛作品。

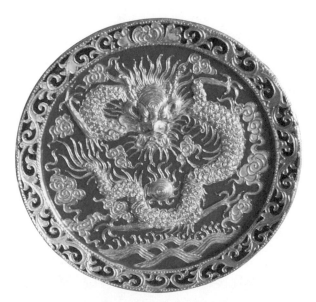

▲金龍盤所注重的便是牽漆線的技巧。

直延用至今。粧佛藝術，是木雕與漆藝的融合，如同寺廟建築彩繪，漆藝不僅有裝飾作用，也可以保護神像木胎。

施至輝雕刻神像，最常用的是樟木，至於神像的造型、比例，他提到了六字訣：「站七、跽六、坐五」，意思是神像的頭身比例站姿是一比七，跽姿是一比六，坐姿是一比五（若蹲姿則為一比三）。施至輝說：「我在做工上都要有一個比例，目前市面上神像頭部差不多都做得太大粒，變成沒比例，但是有時候我也會做稍大，因為這神像如果頭刻太小，看起來就親像一粒尪仔。」

粧佛的製作過程，施至輝說：「宜蘭傳藝中心有一支紀錄片，就是拍攝由一塊木材開始，開斧、打粗胚、修光、打土底、牽漆線、落尾才安金、漆色，完成了後下去開光點眼。」粧佛的第一個步驟就是「開斧」，施至輝說：「要雕刻之前就要擇日開斧啦！我自己看日子，找一個好日好時開斧，開斧好就開始下去做。」開斧要準備五慡、金紙，燒香請神，告知神明將以該木材雕其金身，請求神明降其神靈於木材上，並保佑雕刻過程順利。而後再念符咒，敕令該斧為神斧，舉神斧於木頭上輕砍三刀或七刀，意指賦予三魂七魄。儀式完成後用紅布加以覆蓋，擇日再依排定之進度雕刻。

雕刻神像多依底座、腳部、身體、頭部的次序雕鑿，一則順應木材的紋理由下而上，頭部在原木的上方，有灌注神力之意；二則避免神像的頭部碰觸工作檯對神明不敬。神像形體的大樣，稱之為「粗胚」，以砂紙磨光，完成「細胚」，而後進行「入神」儀式。

「入神」就是請神靈入主神像成為金身之意，要準備一些靈物，誦念入神咒後將靈物嵌入神像背後預留的孔洞中，然後封閉孔洞。台灣民間信仰中相信嵌入靈物之後，如同人有心

臟，因此，入神是極爲神聖的儀式。

入神儀式結束之後，即可進行神像的細部作業，以黃土、水膠「打土底」，再用具有延展性的漆線在神像上盤出浮雕圖案，稱爲「牽漆線」，而後貼金箔或以金漆彩繪完成神像衣飾。在衣飾部分完成後，進行神像面部五官的描繪，稱之爲「開面」，有些神像須同時進行「植鬚」，而後就是「開光點眼」。一般家庭安奉的神像，毋需盛大的開光儀式，但是仍須擇定吉日良辰，由雕刻師誦「敕點筆咒」、「敕寶鏡咒」、「敕靈機咒」，而後以朱筆點神像左右眼，儀式即告完成。

對於粧佛的禁忌，施至輝有源自於傳統的堅持，以及對神明的尊敬、對客人的尊重。他說：「雕刻神像的時間、地點是沒有什麼禁忌，攏嘛『準時上下班』。早年當有工作在趕的時候，也會做到很晚，夜裡都在加班。」

施老師的神像雕刻作品中，最大的是台中市第二市場中武德宮內供奉的關聖帝君像，高達四尺二，駕前關平、周倉將軍尊像則有三尺六，那是一九八八年的作品，此後，他就不再受聘到外地雕刻大尊神像，而專心製作家庭供奉的神像，以及創作藝術作品。施老師指著茶几說：「四尺二的關公像，木頭像桌子這麼寬，就要別人來幫我翻，不然我一個人翻不過去。」

問到施至輝在雕刻神像的過程中，是否曾有過特殊的感應，或者是「日有所思，夜有所夢」的情形，他說：「常常會夢到，因爲比如說做到比較少見、少做到的神像喔，我在雕刻的時候就要特別用心去思考要怎麼刻，天天一直想著，就『刻到夢裡去了』，比較難做的工作喔，精神上真的就有一種壓力。」心存好奇地問施至輝說是否曾經計算過自己完成了幾尊神像，他大笑：「這無地算囉，這無法度倘算啦。」老人家或許覺得這真是個笨問題。但是問及他的第一尊作品，施至輝也

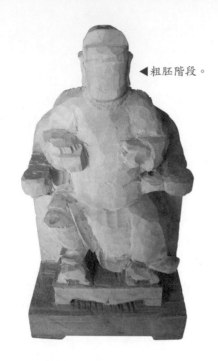

◀粗胚階段。

◀細胚階段。

▲成品。

▲施至輝的第一件純藝術作品，是六十年前所刻的基督雕像。

興起了：「做土地公。被人家偷請去了。」他笑著說：「我還
在學功夫的時候做的，放在桌子上。我家裡有一個親戚帶了一
個囡仔，來找我媽聊天，後來那個囡仔看到，就把祂偷請去
了。當時是還只有柴身，還沒漆色，但是刻好了。」看來神像
與買主之間，有時候還是需要些緣分。

四、走上藝術創作之路

　　當年施至輝的父親，從花鳥雕刻轉型為神像雕刻，而大
放異彩，被譽為「神刀」，在鹿港算是第一人。施至輝克紹箕
裘，也以粧佛成名，並在一九九四年獲得民俗藝術薪傳獎的肯
定。近年來，他的創作除了粧佛，純藝術作品的比重已增加不

少。

　　施至輝說自從得到薪傳獎之後，在粧佛藝術上總算是獲得肯定，也不枉父親傳授一身絕學，也就是從那時起，就開始有想要走純木雕藝術的路。只是因為一直到目前為止，都還有客戶指名找他製作神像，所以比較沒時間好好創作。施老師表示，政府各文化藝術單位在舉辦展覽時，粧佛作品的參展空間比較小，而藝術品的參展機會比較大；另一方面，施老師對自己的藝術性創作，也投入相當的精神，他說：「我是因為神像雕刻而得到薪傳獎的，但是我想這樣好像也不太對，我什麼作品也可以做啊。」

　　施至輝的第一件純藝術作品，是一件基督十字架雕像，當然對於基督徒而言，那是具有信仰意義的，但是對於施至輝來說，那是年輕時一時興趣刻著好玩的，「因為我看到一張耶穌十字架的相片，也有藝術感，就照著相片做看看啊！那是在我去做兵之前。」

　　施老師的木雕作品以人物為主，取材歷史掌故、演義小說、民間傳說等，也有一系列以螃蟹為素材的創作。此外，近年來施老師也把生活情態與民俗納入創作素材中，一九九五年創作〈人生四暢〉系列──耳順、眼前暢意、舒坦、開懷，也是寓意深遠之作，他說：「一個在掏耳屎，一個在撚鼻孔，一個在扒跤背，一個是讀冊讀到恬喔，啊就伸腰，啊──」施老師逗趣地伸伸腰，人生最暢意事，不就在撚鼻、舒背、伸腰、掏耳之間嗎？

　　人生四暢系列完成後，猶有未盡情發揮之感，施至輝又將「開懷」放大尺寸重新雕刻，老叟手持書簡，坦腹大伸懶腰，面容愉悅而滿足，雙臂伸展之姿更加「開懷」。

　　除了人生四暢系列，施至輝在二○○七年三義木雕展中還

有一些作品參展,浮雕作品如〈鬥雞〉、〈閒情〉,〈閒情〉這件還是用他的話來說最鮮活:「就是三隻猴猻哪!」還有〈六子戲佛〉:「就是六個囝仔,和一尊大佛在玩,展覽後就放在我大兒子家裡,在台北。」

施老師的作品風格寫實而樸拙,生動地表現人物表情、姿態,這樣的風格來自他的想法:「自己的風格,就是要自己去思考、揣摩才做出來的啊。」他不喜歡模仿,以〈蟹簍〉為例,那是臨海的鹿港人兒時的共同回憶,他以記憶中孩提時代討海人的漁獲為題材,在牛樟木上刻劃出蟹簍的竹編紋理,爬行於簍外的螃蟹也栩栩如生,為了此件作品,光是觀察、體會蟹簍與螃蟹的外形,就用了一個多月的時間。這樣的題材,李松林(1907~1998)大師也有同樣的作品,於是施老師在作品造型上就必須有所區隔。他說:「李松林的功夫算是我們鹿港一流的,他的作工真的好,我們也不敢去模仿他,模仿會被人家批評,說你這個就是模仿什麼人,那就沒意思囉!」

施老師也說,當年跟隨父親學做粧佛,經過多年的浸潤,在近一甲子的雕刻生涯中,自己的技法、風格多少有些改變,也有了自己的審美角度,後期的作品中,自己的風格就更明顯。當然,作品展出之後,與其他雕刻家、收藏家的切磋、分享,或者是參觀民眾的想法,「參觀的人會跟我講,如果他說得對、講得有理,我就把它吸收過來,講得不對我就把它忘掉。」

一時好奇,問了施至輝他最滿意的作品,他半開玩笑的回答:「這要怎麼講呢?最滿意的就是,你用高價買,我賣出去的那件就最滿意。」

獲得薪傳獎肯定之後,二〇〇四年施至輝也為教育部設計了總統教育獎講座〈掌上明珠〉。二〇〇九年年初,施至輝替

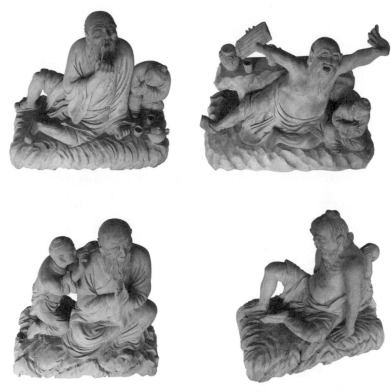

▲圖由左上至右下：施至輝〈人生四暢——眼前暢意、開懷、耳順、舒坦〉。

▲施至輝〈八田與一夫婦〉雕像。

▲施至輝〈陳永華〉雕像。

◀施至輝所設計的總統教育獎獎座〈掌上明珠〉。

位於台南官田的陳永華暨八田與一紀念館製作了陳永華、八田與一夫婦等三尊人像，在二〇〇九年四月十二日，由施至輝親自爲三尊雕像安座。這三尊雕像分別參考成大歷史系石萬壽教授的陳永華官帽及朝服型式考據資料，以及嘉南農田水利會所提供的八田與一夫婦照片，加上施至輝大師的精湛雕工，因此能忠實地呈現人物風采。

不過施老師對於薪傳獎並不自矜：「得獎就是一個名爾爾，哪有什麼呢？」他說：「從我父親到我現在，也沒多少人知道我在做神像雕刻，只有一些熟識的才知道。就算真有名也沒有什麼效果，薪傳獎對我也沒有多少實質幫助。因爲我的作工很仔細，我如果用這個價錢承接，就做這樣的成品給客人，價錢比別人貴，很多人無法接受，但是其中的做法他不了解，一聽到一尊仙神像價值多少就……，所以我最快年底就要收起來不做了。我把佛具店收起來，就專心做創作，做一些藝術品留給我的下一代欣賞，他懂得欣賞就欣賞，不欣賞就丟給垃圾車載走。」施老師的笑聲爽朗，但聽在我們耳中，卻感覺到無奈、慨嘆……。

五、信仰與藝術的堅持

施至輝老師的作品，不太向客人介紹的，神像多半是客人指定雕刻，也有部分雕好了放在展示櫃中，和純藝術作品一起展示，如果客人自己進來看完後，向他詢問價錢，他才會跟客人說明：「我會跟客人說這尊一萬、這尊三萬，他會講說爲什麼價錢差這麼多？是差別在哪裡？這時我會把兩尊作品放在桌上讓你自己看，看你有沒有辦法自己看出差別？你如果看得出來那個價值，你再來跟我買，如果看不出來就不一定要跟我

買，我不會騙人，賺人的錢就要有道德。」

「這一尊若是沒有那個價值就不要賣人家那個價錢，我的個性就是這樣。如果你覺得有三萬塊的價值再買，有意思要給我賺就會給我賺，無，就算了。呵呵，我這個人做生意卡『酷』。」對於自己的作品，施老師有十足的自信，也有十足的堅持，這種堅持，還表現在風格上。

對於所謂依面相、生肖和職業，判斷客人的運勢來雕刻神像，施至輝並不認同，他說：「客人的要求是說，譬如講要刻一尊三太子，這手勢要放在什麼位置，這手要拿一支筆，他指定這樣刻，我就照他的要求做，沒有說必須看客人的五官、八字來刻。」

「若是和買主意見不同，我會直接跟他說明，說怎樣刻比較好看，他如果接受，就照我的設計；他若是不接受，我也只好照買主的要求做，這叫做『隨主吃客』，你不能說這樣我不要幫他做，這樣這筆錢我就賺不到。」

對於近年來坊間常見頭部異常碩大的所謂「Q版神明公仔」，阿伯就顯得頗不以爲然：「我並不認同。神像在中國傳統就是要拜的，那種造型感覺不尊重神明，所以對那樣的雕刻我都無法認同，也不會去雕刻那種作品。」

施至輝還提到了當年獲獎後，到台北領獎的時候發生的一段軼事：「一九九四年薪傳獎頒獎，要去領獎的時候，記者要採訪部長，問他對這個薪傳獎的未來有什麼建議，他回答記者說：『這個我不重視』，他講他不重視，叫我領這薪傳獎要做什麼？他是講不重視，不過這是我們台灣的文化，這個獎是要鼓勵我們台灣文化，不要讓他斷掉，現在又講他不重視，他只重視一些歌星，只要歌星到紀念館表演，他的觀點值得深思。」

　　「我們的政府就是，現在要利用你的時候，某縣市某某人要辦一個活動，某某人一份公文寄過來，要求幾件作品去參加展覽，我們就要去啊，展覽結束以後，就算了，政府就這部分眞不好，對我們這些傳統工藝不夠重視。」至於攸關肚腹的生意呢？「沒有，沒有，生意也沒有影響，也沒有感覺較好。」

　　一輩子與木頭、雕刻刀爲伍，施至輝不曾傳業授徒，雖說泉州粧佛多半父子相承，較少傳授外人，但他的子孫皆未承襲家業，施至輝的回答相當無奈：「沒有啦！（少年人）沒有那樣的耐心啦！如果眞的有人眞心要學，我也願意教，我也不想讓這一門技術失傳，就是沒有這樣的人，如果有人眞正想學，也未必能學到多厲害，我並不是說我厲害，我是眞的很專心在學，我學到現在一甲子到了，也才到這個程度，但是他不一定會比我好，但是也說不定只要十幾年功夫就勝過我，也不一定，這很難講。古早人說『有狀元學生，無狀元先生』，說不

▲施修禮先生留下的雕刻刀。

定他的老師教一下，他就比老師厲害。」

「就算我現在收一個徒弟來教，他假如只有十幾歲，也是要學不學的，因為十多歲心還未定，很難專注，再等他上十七八歲、十八九歲再來學，那年紀心思比較穩定了，想來學，但是你難道不用發薪水給他？沒收入的話，叫他學他真的願意嗎？如果要發薪水你得要發多少給他？所以這是很困難的，金錢是最現實的助力啦，政府希望我們不要放任手藝失傳，想要傳承下去，要怎麼傳承下去？」說到這，老人家真是深深嘆了口氣：「註定要失傳！」

但是不一會兒，施至輝倒是自己提出了自己的見聞和想法：「像人家國外對民俗藝師有一種獎勵方式，譬如說獲得薪傳獎，生活上政府會給予補助，如果有人想要學習手藝，政府就會補貼生活費給學徒，這樣才能傳承下去，否則叫人在這裡學，做白工喔？這不像做土水，學兩、三個月就會堆磚塊，這

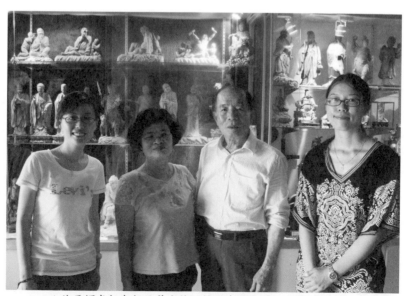

▲施至輝老師與師母許金枝、採訪者賴侑霞、劉景鳳合影。

彰化學

一學下去就要算年的，怎麼忍耐得住？所以這些手藝到最後會斷掉，一定會斷掉。」

「縣政府也有公文來，上面說我是藝術家，現在要上報行政院，如果行政院核定通過，就要給我獎勵和補助！但是我是認為，這種事想歸想，不要做白日夢啦，公文上也沒講要補助多少、多久，我不敢想，這都是他們自己講的，也還無下文，所以我是不敢奢望，還是要靠自己。也有人講：『喔，你現在得獎，工作一定做不完囉！』也沒有這樣，生意也沒有多好，肚子要吃飽還是得靠自己拚，政府也不會睬你，這樣的獎勵、補助也有一定的限制。而且我現在家庭責任完成，孩子都成年，有事業了，我是無掛無慮囉。我現在是愛做什麼就做什麼，想刻什麼就刻什麼。神像雕刻，唉……註定要失傳。」短短幾分鐘的對話，老人家不只一次說出「註定要失傳」，也不只一次嘆息……。

六、結語

訪談當天，施至輝拿出一份公文，是七月初彰化縣政府將他的粧佛藝術登錄為「本縣傳統藝術藝術及保存團體（者）」的公告，這份保存傳統的立意，不可謂不美，對於年逾古稀的施至輝而言，或許是另一次的榮譽，也或許是另一次的虛名，技藝無法代代相傳下去，是他心中的遺憾，對家業無法傳承的遺憾，對傳統行業、傳統藝術沒落的遺憾。

想起那把雕刻刀，神刀施禮留給他的，他刻意提醒我們，這把刀是當年他的父親所用的雕刻刀，傳到第二代手裡——那一整組雕刻刀僅剩的一支，他一直捨不得丟掉，刀頭鈍了，再磨，鈍了，再磨……。

我想：刀子鈍了，只要不折，打磨之後，仍然鋒利得可以雕鑿木頭，可是，老人封刀之後，那傳承數十年的技藝，恐怕就要失傳。

「我要是回去了，這門功就跟我回去囉！」

參考文獻：

凌志四：《台灣人民俗・第三冊・民俗工藝寺廟神祇》（台北：橋宏書局，2000年1月初版）。

林明德：《台灣工藝地圖》（台中：晨星出版有限公司，2002年12月初版）。

王明雪：《台灣傳統藝術之美》（宜蘭：國立傳統藝術中心，2003年12月初版一刷）。

施至輝創作年表

年份	年齡	創作歷程
1935年	1歲	生於鹿港。
1950年	16歲	開始學習神像雕刻，其師即為有「神刀」美譽的父親施修禮，專注鑽研粧佛工藝與藝術雕刻近一甲子。父親辭世後，繼承其所創辦之「施自和佛店」，將傳統的泉州匠派雕法——以注重架式、佈局、比例及穩重厚實之作風、技巧予以融會提昇，一刀一鑿極其講究。
1961年	27歲	獲聘恭雕台東順天宮鎮殿蘇府大、二、三王爺尊像。
1962年	28歲	獲聘恭雕台中寶覺寺彌勒佛尊像。
1964年	30歲	獲聘恭雕嘉義玄武宮鎮殿玄天上帝尊像。
1968年	34歲	獲聘恭雕鹿港奉天宮鎮殿蘇府大王爺尊像。
1969年	35歲	獲聘恭雕溪湖鳳山寺阿難、迦葉羅漢尊像。
1988年	54歲	獲聘恭雕台中市武德宮鎮殿關聖帝君，駕前關平、周倉將軍尊像。
1993年	59歲	獲邀台北國際傳統工藝展。
1994年	60歲	獲邀薪傳十年——薪傳獎工藝類得主聯展。 榮獲教育部第十屆民族藝術薪傳獎，並獲總統李登輝先生召見。

彰化學

年份	年齡	創作歷程
1995年	61歲	獲邀富麗祥和新彰化工藝展（台北新光三越南西店）。 獲邀海峽兩岸雕刻藝術精品展（台北國父紀念館）。 獲邀苗栗木雕博物館開幕展。 獲邀台灣當代木雕藝術巡迴展。 彰化縣文化局典藏作品〈關聖帝君〉、〈觀音〉。
1996年	62歲	獲邀薪傳中華傳統民俗技藝大展（高雄大立伊勢丹百貨公司）。 獲邀工藝之夢（台北新光三越南西店）展出。 1996～1998年獲聘擔任宜蘭國立傳統藝術中心傳統木作諮詢委員會委員。
1997年	63歲	獲邀民族工藝大展。 獲邀苗栗三義木雕藝術節聯展。 獲省旅遊局典藏作品〈十八羅漢〉等二十七件。
1998年	64歲	獲邀第一屆台灣民俗技藝節聯展。
1999年	65歲	獲聘擔任鹿港龍山寺重修諮詢委員。 宜蘭國立傳統藝術中心典藏作品〈觀音〉。
2000年	66歲	獲邀國立台灣藝術教育館「己卯年名家畫兔特展工藝類」展。 獲邀彰化縣美術家邀請及徵件展。 獲邀第一至六屆礦溪美展（至2005年）。
2001年	67歲	獲聘擔任「台灣區木雕藝術創作比賽」擔任評審委員。 獲菲律賓臨濮堂（施姓宗祠）典藏作品〈施琅將軍〉等三件。
2002年	68歲	獲邀高雄歷史博物館「鰲祥港都」特展。 獲邀國立傳統藝術中心開幕展——名師手路。 獲彰化縣鹿港城隍廟典藏作品〈五方土地公〉五件。
2003年	69歲	獲邀高雄歷史博物館「鹿港粧佛——神刀薪傳特展」（個展）。
2004年	70歲	獲聘擔任雕刻第四屆總統教育獎獎座〈掌上明珠〉。
2005年	71歲	獲邀美國巡迴展「十二生肖雞年特展」。 獲邀彰化民藝達人展。
2006年	72歲	獲邀總統府藝廊「犬心犬意迎吉祥展」。 獲邀行政院藝廊「狗年如意旺旺工藝展」。 獲邀加拿大「台灣工藝展」。 榮獲行政院文建會評選為「台灣工藝之家」。 獲聘擔任「國家工藝獎」評審委員。
2009年	75歲	陳永華暨八田與一紀念館典藏〈陳永華〉、〈八田與一夫婦〉等三件作品。

台灣陶藝鹿港燒
──施性輝

撰文攝影：童瑞端、邱瑞英、孫素玉

一、前言

「鹿港燒陶藝館」位於龍山寺左側，館長是施性輝
（1963～）先生。

館外，庭院雖不大，但經主人巧手布置，顯得十分雅緻。
三層樓高的陶藝館外觀飾面，是用如拳頭般大的菩薩面相陶片
一片一片地黏貼在牆壁上，一共使用了五千片。施老師說，菩
薩面相陶片有三種不同角度，光是燒這五千片就要花費半年的
時間，因爲面相不能裁剪，施工時他在旁指導兩名工人算準面
積再黏貼上去。

館內，琳瑯滿目，形色不一的陶製品，都是
施老師的作品，物如其人：樸實敦厚。施
老師用以待客的茶具，每個杯子都是「唯
一」，皆出自於他的巧手。用這些
樸拙的陶瓷杯泡茶，喝茶就成了
一種上等的享受。就在這樣的氛
圍中，開啓了我們的互動，爲求
眞實，謹就施老師自傳部分，採
第一人稱敘述，其他部分以旁觀
者敘述。

◀鹿港燒陶藝館的外觀。

彰化學

二、細說從前

　　曾有人說過：最能代表鹿港的顏色是「紅色」跟「金色」。紅色，是因為鹿港有很多紅磚道、紅磚瓦的傳統建築，見證歷史文化。金色，是因為鹿港有很多廟宇，是信仰所在，人們常到此拜拜祈福，而拜拜用的金紙中間有一小塊薄薄的金箔紙，代表幸福與財富。

　　生長在鹿港小鎮是一種福氣，這裡有很多廟宇古蹟及完整的傳統建築，更有許多文人雅士及藝術家，既有專業又富才情，大街小巷工藝店家林立，人文藝術的資源相當豐富。生於斯、長於斯，這塊土地蘊育我藝術的生命。

　　小時候我是個通勤生，每當放學遇到風雨，爸爸媽媽會在公車站牌等我，僱三輪車載我回家，當遮雨的棚子拉下時，爸爸媽媽會抱著我，沿路上我看不到前面的風景，這時我就會自己找樂子、和父母玩遊戲，或低頭觀賞地面紅磚道的紋路，由不同的紋路來判斷已經到了哪個路口。每塊紅磚的紋路都各有特色，很有抽象美，於是，美的藝術從此在心中生根萌芽……。

　　我的興趣非常廣泛，對於體育、美術、機械等方面都非常有興趣。小時候，凡我的畫作都會得到老師和同學的讚賞，因為有他們的鼓勵與肯定，讓我更喜愛美術。高中聯考時，母親基於現實考量，一定要我填汽修科，因為那時舅舅也是讀這一科，高中還沒讀畢業就考上公賣局，母親認為那是鐵飯碗，終身有保障，因此我填了彰化高工汽修科，註冊前，我偷偷的轉建築科，因為雖然是建築科，但至少也有一些美術素描的課程。

　　讀建築科時，我對美術產生極大的狂熱，這時我遇到一個

很好的老師——康原老師，他在美術方面給我很多的指導與啓發。高中時期，我同時參加兩個社團，一個是學校裡的社團，另外一個是彰化教育學院的美術社團。康老師知道我喜歡寫生，覺得我的程度還不錯，就推薦我到彰化教育學院的美術社畫畫，美術社的指導老師是康老師的好友，於是就接受我並教導我，當時的彰化教育學院是現在國立彰化師範大學的前身，我以一個高中生的身份竟能跟大學生一起學畫畫，就更加用心學習畫畫。

在高工時期我常常到處去看美術展覽，到處去寫生，也經常參加美術比賽獲得獎項，得到很多的肯定，父母知道我的興趣所在，也不再反對我作畫。我常常作畫到淩晨一、二點，因為畫興靈感一來常欲罷不能。

三、人生的轉彎處

進入彰工建築科，越念越沒興趣，因爲我的興趣在畫畫，想繼續升學並改讀美術系。以前那個年代念美術系的科系非常稀少，高中職部分，彰化只有彰化高商美術科一科；大學部分，全台灣也只有文化大學、國立藝專、臺北師範大學等三所學校，當時一般人都很不重視美術，升學管道很少，尤其是高中與高職所念的科目又不一樣，很難在大學聯考中脫穎而出。那時剛好第一屆的國立藝術學院招生，我很認眞準備，學科、術科成績都很好，但我最拿手、也最受老師肯定的素描這一科，卻讓我意外落榜，而且分數極低，令我百思不解。

我在聯合工專遇到同考場的考生，他還特地跑來告訴我，我是他印象最深刻的人，因爲他覺得在那個考場我的素描畫得最好，他沒學過素描，抱著姑且一試的心情來應試，所以他都

跑到我旁邊看我怎麼畫，再依樣畫葫蘆。想不到他這一科竟得六十幾分，我卻只得四十分。我的學科成績很好，水彩畫、書法的成績也將近滿分，就只有素描這一科竟陰溝翻船，因緣不具足，嘆無知音賞。

大學聯考失利後，我報考二專，只填聯合工專陶瓷科一個志願而已，當時全心準備大學聯考，二專聯考都沒準備，我卻幸運的考上了。念了陶瓷科以後，我發現陶瓷裡面可以探索的領域不會比美術系少，後來我就專心學陶瓷，美術方面暫時放一邊。陶瓷接近工藝，用在生活上，而美術是一種藝術，用來欣賞。我用藝術領域的知識來學習陶藝，如今，它儼然成為我生命的一部分。「不願意作自己不能感動的作品」，是我的創作哲學，三十多個寒暑的作陶歷程，我不斷思索著自己和土地、生活、創作的種種關係，於是從生活中的人、事、物、地來探究，從周遭的一點一滴感動來呈現人與作品間的關係，將生活中的一景一物融入作品中。所以我的作品藝術性很高，釉色也上得很特別，跟我買陶藝品的人，都是對藝術比較有感受的人，慢慢地，我在陶藝方面走出一片天地。

四、創作理念

1. 陶名的由來

「方杰」是施老師的陶名，老師採文字構造六書中的象形、會意來命名。他認為「施」的部首是「方」，「輝」的部首是「光」，有火一定有光，所以他用「方」代表土，取五方土之意，「杰」字是「木」與「火」二字的結合，字形很像火在木下燒，木經火燒就會產生亮光，就能生輝，而陶土要成形，必須用火燒，像人一樣想要成器，必須先經過淬礪。

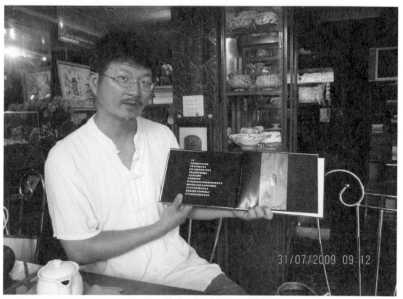

▲鹿港陶藝家施性輝接受採訪。

▲施性輝老師的陶名「方杰」。

施性輝的陶藝作品。（施性輝提供）▶

2. 鹿港燒的精神理念

　　「火土形色」四個字是施老師奉行的創作理念。他認為鹿港燒的精神就是要做到「前無古人，後無來者。」，要做出具有特色的東西，陶瓷必須兼具材料、形色、窯燒等工法。作陶一定要有構思，用火土淬煉出來的形色才會有生命、才能感動人，創作是從生活中淬鍊來的，所以他不願意作無法感動自己的作品。

3. 成立「鹿港燒陶藝館」的構思與理想

　　一九九七年施老師用新古蹟的概念，創建「鹿港燒陶藝館」，這棟融合閩式及歐式的建築，位在一級古蹟龍山寺左側，頗具創造性與代表性。施老師的作品內容大多和成長的土地與生活方式有密切的關係，他從小深受鹿港人文及生活方式的影響，自然而然地將自己的創作靈感與生長的地方融合為一，呈現出新風貌、新美學的現代陶，所以將它命名為「鹿港燒」。這些作品以圖騰再生、古蹟情懷、生命哲學、鄉土的呼喚為基調，並以探索與試煉等系列來詮釋。

　　兩年後，九二一大地震後龍山寺封寺整修，「鹿港燒陶藝館」的營運作業雖因遊客稀少而暫告中斷，但施老師仍創作不輟，以十年的時間完成細部創作，重新成為新的人文據點與新地標，更為鹿港文化遊之第二春投入強而有力的元素，頗具有拋磚引玉之效，他將前人的智慧淬煉成新價值。隨著龍山寺今年（2009）初的開放，沉寂多年後再出發的施老師，思維更圓融，眼界更寬廣，更能一展抱負。

　　一樓規劃為生活陶的展示區及玩陶區，玩陶區每人收費一五○元，提供遊客假日DIY捏陶的親子之旅；二樓規劃為咖啡、飲料區，讓人在休息之餘又可以觀賞館長的陶藝作品；三

樓藝術陶展覽區則展示具獨創性的陶藝作品。

　　館內除介紹陶藝的製作方式與流程，並分析、比較本館作品與其他創作之不同，不僅提供參觀欣賞的價值，更具教育功能。

4.「鹿港燒」的特色

　　「鹿港燒」的特色在於以當地特有的木灰、稻灰、蚵灰、金紙灰、卦山土、大肚溪沙、海沙、田土等材料融入作品中，加上源自八卦山的設計靈感，以手捏法呈現樸拙的美感；火、土、形、色的燒陶觀，寂、破、枯、冷的陶藝美學，以現代潑墨山水的上釉技巧，表現出流動似海、層次分明、極富變化性的釉色。

　　基本上，施老師並不是為藝術而藝術的唯美主義者，而是為生活而藝術的現實探求者，在欣賞鹿港燒的手捏杯時，可從五個面向來觀察：

　　⑴從正面欣賞口與腹的線條變化。

　　⑵從腳背欣賞腳與背的線條與土質。

　　⑶從側面欣賞口、腹、腳各個角度不同的變化。

　　⑷欣賞口緣的稜線高低起伏恰似八卦山。

　　⑸以灰釉為主，蘊含著樸實憨厚耐品味、觸感好、釉色溫潤、造形富變化等優點。

5. 特殊的創作：鎮店之寶——金滴盤

　　一九九六年施老師成功研製出全台獨一無二的金滴盤，一般釉經高溫燒成時，由於本身內聚力很大，加溫後會縮掉，圓滴會呈扁平狀；但金滴盤中之金滴是在釉縮成球狀時，急速降溫，所以並未熔化為平面，反成球狀之金滴釉，溫度的急遽變

化是很難控制的，施老師嘗試多次才成功。金滴釉在燈光的照射下更加閃閃耀動，就如同在作者樸拙的外表裡，有一股藏不住的才情與尊貴，難怪它會成了鎮店之寶。

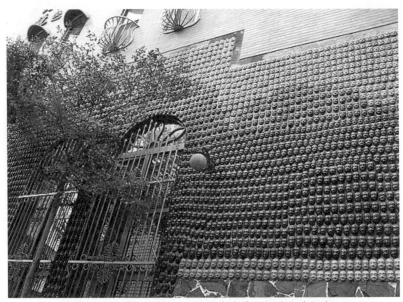

▲鹿港燒陶藝館的牆面以五千片菩薩面相的陶片組成。

▲鹿港燒的招牌。

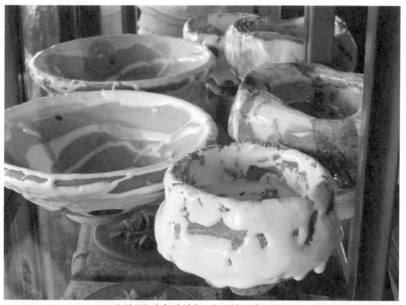

▲施性輝〈鹿港燒〉（施性輝提供）。

▲施性輝成功研製出全台獨一無二的金滴釉技術。

6. 創作理念分享

　　施老師認爲創作離不開生活，高明的藝術大師都一樣，像畫家梵谷無非是畫他週遭的東西，一個創作者本來就是從周遭的生活點滴開始的。鹿港燒的作品完全沒有故宮所陳列藝術品的影子，因爲施老師要表現的跟那些藝術品完全不一樣。故宮所陳列的東西大多是貴族使用的物品，老師說：「我比較喜歡屬於我自己的作品，那就是代表我自己、我的態度、我的個性，屬於我自己特色的東西。」

　　「鹿港燒陶藝館」外牆的創作靈感，主要是來自龍山寺。龍山寺拜的是觀音菩薩，所以老師以菩薩爲陶藝館外牆做造型。〈菩薩心山水情〉，使用五千片菩薩陶片組成山水構圖的陶藝牆。另外一個創作靈感則來自「八卦山」，因爲八卦山是生活的環境，所以老師設計的器具處處可以見到山的靈性，也因此杯子的造型就是以山爲型，以釉爲水（老師認爲釉色有流動性，也有透明度），每個創作都是獨一無二的。

7. 對美學教育的推行

　　施老師從自己孩子成長的過程中，研究兒童美術發展史，他覺得沒有一個孩子是不會畫畫的，每個孩子都是很有天份的，只是被制式化的教育所限制罷了。施老師就用美術來開啓孩子對文字的興趣，他牆上所掛的幾幅文字畫，都是孩子的作品，他用一個字讓孩子沿著字的中間或外圍設計不同的圖案，這種另類的創作頗具巧思，令人讚賞不已。

　　施老師除了開授陶藝班外，也致力於兒童美學的啓發，成立「童畫王國藝術學苑」。他開辦的教育理念是：「我們的兒童美術，是一種身、心、靈三合一的教育方式。要瞭解生理的發展、心理的建設及孩子的特質。平面與立體的全面互動教

學,並融入欣賞的元素,實踐以右腦為主、左腦為輔的兒童美術教育新方法與新觀念。」他更不惜成本將兒童美術班的孩子作品結集印刷成冊,為孩子的學習做紀錄,讓家長看到孩子的成長,讓孩子看到自己的進步。

8.對文化藝術的使命感:

施老師除了本身的藝術才情外,最令人讚賞的應該是他那股豪邁瀟灑的個性、慷慨大方的氣度,對人熱情,對物不執著,凡有形物質並不一定要據為己有,也並不一定要以金錢交易,尤其是美的東西,一定要懂得共用、共賞。彰化師範大學台研所成立需要佈置會館,施老師二話不說,立即免費提供九件經典作品供台研所典藏。從他身上我們發現:藝術無價,千金難買;真情可貴,萬金難求。

另外值得一提的是,具有強烈生命力的綢線花在十幾年前,曾因為編織者梁洪雯年事已高停止製作,致使綢線花近乎絕跡。但是在某個機緣巧合之下,施老師見到梁洪雯所製作的成品,認為綢線花有著豐富的生命力,是一種生命價值的自然流露,於是邀請梁洪雯繼續製作綢線花,提供她製作的場地與材料,並把綢線花推廣給大眾知道,這種為保存文化藝術的胸襟與遠見值得肯定。

五、作品鑑賞

施老師一一介紹他的作品理念,他謙虛地說每個人的見解不一樣。但能瞭解作者的原創性也是一種享受,我們列舉一二,希望能幫助讀者走進施老師的陶藝世界。

▲施性輝開班教導兒童美術，圖為學生的文字畫作品，頗具巧思。

▲施性輝〈蛇皮紋小口瓶〉（施性輝提供）。

▲施性輝的陶藝作品展覽（施性輝提供）。

▲施性輝〈瓜紋小口瓶〉（施性輝提供）。

1.〈無常〉系列

　　這些是比較抽象的作品。施老師是用遊戲的過程創作的，他認為人生就是這樣，人生遊戲、遊戲人生，而且人生是無常的，隨遇而安，沒有一定要成為什麼，非常即興的創作。我們都曾經有摔倒的經驗及痕跡，也曾被壓縮捲曲，人生就是這樣，常常被扭曲，由此透過創作者的當下情緒來完成每件作品。

　　〈無常〉系列曾入選日本的美濃展，（美濃是日本的陶瓷重鎮，如同台灣的鶯歌）這是四年一次全世界最大的陶藝展，所有的展覽都是規定一定要送實際作品，台灣現在能參展的應該不到十個陶藝家。

2.〈掘醒〉

　　這是一件很有趣的創作，施老師說他當時就拿一個鐵鏈，敲硬掉的泥土，再做切塊的動作，上頭的三角體，就像一個鋤頭，放在整件作品上面，表現出一個很尖銳的意象，就是指一掘一掘（台語）的動作，（「掘」與「覺」諧音雙關），那個「掘」具有「覺醒」的意思，也是「挖」的意思，也就是挖醒的意思。

3.〈勇士〉系列

　　勇士系列的作品主要使用的方法就是堆疊法，這個系列作品當年得到民族工藝獎參獎（一、二等獎從缺）。老師強調他的表現手法有兩個階段：第一個階段是去瞭解、模仿圖騰的表現；第二階段便發現裡頭所欠缺的東西，於是在原來的元素中加上金色的元素，呈現出自己的風格。勇士頭上要插羽毛，施老師用象徵方式來表現出羽毛，這件作品沒有頭部，用羽毛象

徵頭部；作品中的三角形代表正義（在創作的幾何圖形裡面，三角形代表正義，黃色也代表著正義），有視覺上的意義跟想表達的意象，正義就是代表勇士；而向上竄升的蛇，跟彎曲的蛇不一樣，這個蛇有地位崇高的意思。要表達意念也要顧到結構上的美感，作品才會吸引人，於是將黑的、金的顏料鑲嵌在一起做搭配，顯現視覺上的美感。施老師的創作利用原住民的圖騰來解釋他個人對於環境的種種看法，並融入自己的設計概念。

4.〈舞〉

　　這個創作中間有一塊金色的突起物，代表山陵，也代表島嶼（台灣），海浪呈現許多魚的形狀，人面魚身的浪濤，前仆後繼拍打著美麗的島嶼，海浪圍繞著島嶼，呈現團聚的意思，每一張人面都有彎彎的眼睛，代表的是微笑，是希望島上的人民都可以快樂的意思。舞動的〈舞〉，象徵快樂。

5.〈孤〉

　　這個創作有著政治聯想，以一個台灣的孩子去探討自身孤立無援的處境，這座孤島有四方的勇士來相挺，（四周有一些臉代表人，以T字形代表每一張臉，眉宇跟鼻子就是人的符號），大家共同打拚祈福，共同展開未來的希望。

6.〈孕育〉

　　這是施老師第一次走新中橫經過塔塔佳，望見玉山、大霸尖山時的靈感。施老師認為玉山和大霸尖山，就像是台灣這塊土地的雙峰，像母親的乳房哺育著大地，裡頭有一條線是河流，也可以指臍帶。河流跟臍帶其實意思是一樣的，所有人類

▲施性輝〈掘醒〉（施性輝提供）。

▲施性輝〈勇士〉（施性輝提供）。

▲施性輝〈容顏〉（施性輝提供）。

▲施性輝〈圖騰方瓶〉（施性輝提供）。

的文明都跟河流有關，於是就用這樣的方式呈現，具有很深的意境在裡面，這也就是指台灣的母親就是這塊土地。金色代表是希望跟財富，我們在這裡面突出來的都是金色，用原住民角度來解釋，財富都來自山林，因為在山林裡面狩獵才能獲得食物和民生必需品，山林是財富的來源，也是生命的起源。

7.〈源〉

這個作品主體使用三撇，這是河川，能夠把山切開的就只有河川。每一撇上面有英文字母，拼起來的意思就是台灣。這是寓有諷刺意味的作品，盲目的學習美語育，而忽略自己的語言。「川」字裡面賦予一種矛盾與衝突的美感，也是老師表達對現在教育體制的不滿，很抽象。老師說：「文明的起源用水代表，水的源頭，可以從不同的觀點價值去構思。」仔細推敲，真的很有道理。

8.〈紀念碑〉

這個作品有一個鐘擺，代表「時間」，紀念著過去跟未來，採用很簡單的堆疊法，這裡完全沒有圖騰，圖騰意義已不再使用了，但還是可以感受到和圖騰有著一樣的符號，這就是施老師要表現的部分，把原本有的元素拿來用，用到最後變成自己想要表達的意象。

9.〈團聚〉

施老師創作這個作品時只有九族的觀念（當時台灣原住民公定有九族，現在是十四族）。中間金色的部分代表台灣的兩座山脈，四周有一群勇士，代表團聚的生命內涵，整個作品劃分為九個等分，象徵九族圍繞著山脈，而金色的山脈指稱生機

希望的無限開展。

10.〈角的故事〉

老師創作這件作品時，常在電視看見「犀牛的終結者」，地球上的犀牛數目大幅下降幾近滅絕，因此有感而發。重疊的部分，施老師解釋是代表芸芸眾生，作品裡頭有很多情愫，可能是想保護那些犀牛角、可能是指貪婪的人性，必須自己去揣摩。

11.〈婚〉

這個作品使用圖騰用來敘述原住民的故事。作品左邊是男生，右邊是女生，一邊男，一邊女，代表結婚，中間金色框中是兩條百步蛇，百步蛇圍成一個「團圓」的圖形，「百步蛇」是排灣族「祖靈」的象徵，金框上下各有兩隻「鹿」（獵物），是財富的象徵，整個作品以對稱的方式來表現。

12.〈迴〉

老師說這個系列叫作「圖騰再生」，作品使用排灣族圖騰與漢族卷草紋飾融合呈現在器物上。（卷草紋飾對漢族的影響很大，很多廟宇神像的雕刻都是使用這種圖騰。）

13.〈古鎮情懷──綺疏青瑣〉

這個系列比較複雜，數量不多，材料與窯燒的控制是一大考驗（這是特殊燒法，用熱燒的方式，需要克服技術上的許多難題）。老師說他當初學建築的時候，就很喜歡鹿港的窗櫺，這個主題跟前面的抽象主題是不一樣的，是現實傳統中一些比較特殊的片斷，是老師對他生長的地方一種感情的表達、對自

▲施性輝〈源〉（施性輝提供）。

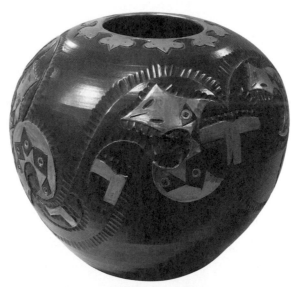

▲施性輝〈迴〉（施性輝提供）。

己土地的歌頌、讚美，對傳統古鎮的深厚情感。

六、結語

　　現在的教育方式注重菁英教育，講求速成，抹煞很多學生的藝術天分，不向現實妥協的藝術家是非常寂寞的，除非他有家人的支持和鼓勵。施老師的夫人與他是同道，他們的兩個女兒也很有繪畫天分，堪稱藝術家庭，幸福美滿。施老師說得對，影響孩子繪畫發展的，是生活方式、父母的教育觀念與孩子的特質，一個人的一生，需要很多養分，不是只有讀書而已，應該有一些藝術的涵養。教育的基礎如能建築在藝術上，從藝術的生活中學習生活態度，培養品格教育，那人世間何處不美麗呢？

▲施性輝陶藝展覽（施性輝提供）。

　　欣賞施老師的陶藝作品，聆聽他的美學理論，我們彷彿從陶器中看到了他的樸實無華的眞性情，從孩子的繪畫裡感受到每一幅畫輝映著他的理想，我們由衷的讚嘆他對藝術的執著與貢獻，並感謝他爲我們的文化留下那麼多美好的見證。

附記

藝術教育回饋與推廣

1. 著有《再生——施性輝的陶藝世界》一書，收錄作者的燒陶作品集，各大專院校圖書館皆有典藏，另也是各大學、研究所的教學參考用書。

2. 彰化縣政府推動校園藝術化，爲洛津國小設計創作具有人文氣息的中庭花圃——〈藝林迎曦〉、可以表演才藝的音樂舞臺——〈溪嶼飄樂〉，富有教學的生態池——〈甕泉浮清〉，並與該校全體師生共合作，捏塑一面代表鹿港又可代表校史的陶藝牆——〈陶魚躍庭〉，增添校園藝術氣息傳承在地文化，這些構思與建築，曾是南華大學環境與藝術研究所的學生研究的議題。

3. 二〇〇三年核四公投苦行隊伍，行至鹿港燒陶藝館開會，發表宣言，會後於板上留名紀念，此陶片現貼於陶藝牆旁。

4. 二〇〇四年爲前總統李登輝先生印在台灣地圖模型上的手印，燒成鹿港燒，象徵生命的紋路烙印在台灣母親的土地上，咱們的命運與這塊緊緊相扣成一個生命共同體。

5. 奧運選手朱木炎返鄉祭祖，縣長特別選用鹿港燒的陶製品作爲禮物。

6.為佛光山寺員林講堂設計一面功德牆，將信眾的芳名捏
塑燒製在牆壁上，以藝術的方式呈現信眾的功德。

7.為高雄鳳山講堂各設計一面陶藝牆，把星雲法師的墨寶
捏塑燒製在牆壁上，以藝術的方式呈現大師的開示。

8.多所國中陶藝班老師、應邀到國小指導親子陶藝。

9.鹿港社區大學陶藝班的指導老師。

10彰化社區婦女大學、員林社區大學、救國團、文化中心
等，陶藝與生活美學講師。

11.鹿港鎮公所鎮立圖書館「藝文生活研習班」的指導老
師。

12.多所媒體報導、衛視太陽台專題製播節目。

施性輝創作年表

年份	年齡	創作歷程
1963年	1歲	出生於彰化鹿港小鎮。
1979年	17歲	始學畫，師事施永銘。
1981年	19歲	國立聯合技術學院陶瓷科第一名畢業。
1982年	20歲	始學陶。
1984年	22歲	聯合工專陶瓷玻璃科第一名畢業。
1986年	24歲	成立小斗笠陶藝美術工作室。 成立巷山窯研製鹿港燒作品。
1987年	25歲	開始研發鹿港燒作品。
1988年	26歲	榮獲台北市美展優選。
1989年	27歲	榮獲日本國際陶瓷美濃展入選。 榮獲第二回國際陶瓷器展美濃89入選賞。 榮獲第十六屆台北市美展陶藝組銅牌獎。
1990年	28歲	榮獲台北市美展優選。 獲邀台中首都藝術中心舉辦個展。 榮獲中華民國第三屆陶藝雙年展入選獎。 榮獲第十七屆台北市美展陶藝組優選獎。

彰化學

▲施性輝的陶藝作品（施性輝提供）。

▲施性輝〈谷〉（施性輝提供）。

▲施性輝的陶藝作品（施性輝提供）。

年份	年齡	創作歷程
1992年	30歲	獲邀彰化縣美術家聯展。 榮獲第四十九屆台灣省美展工藝組優選獎。 獲選手工業研究所產品評選展。 榮獲第四屆中華民國陶藝雙年展入選獎 入選手工業研究所產品評選展 於台中、彰化、花蓮等文化中心舉辦陶藝個展「圖騰再生」
1993年	31歲	榮獲第二屆民族工藝獎、工藝之夢優選。 獲邀第五屆陶藝雙年展。
1994年	32歲	榮獲第三屆民族工藝獎。 榮獲南瀛美展佳作獎。 獲邀參加國際陶瓷博覽會。 獲邀水里蛇窯文化園區陶藝個展。 獲邀第五十一屆台灣省美展。

▲鹿港燒陶藝館內所陳列的陶器（施性輝提供）。

年份	年齡	創作歷程
1995年	33歲	榮獲金陶獎造型創新美術館獎、傳統造型入選獎。 獲聘擔任台灣民俗村陶藝顧問。 榮獲南瀛美展優選獎。 獲邀法國巴黎及法國中部夏瑪利爾現代美術館。 獲邀紐約新聞文化中心之「台灣當代陶藝館」。 獲邀第六屆中華民國陶藝雙年展。 獲邀第五十二屆台灣省美展。
1996年	34歲	研製金滴釉成功。 榮獲金陶獎造型創新佳作獎。 獲邀山城陶源陶藝名家展。 榮獲南市美展優選獎。 獲邀國際視覺藝術設計展。 獲邀全國陶藝名家聯展。
1997年	35歲	成立鹿港燒陶藝館。
2000年	38歲	礦溪美展邀請藝術家。
2001年	39歲	獲文建會之邀參加紐約、巴黎米蘭陶藝巡迴展及馬年特展。
2002年	40歲	獲邀美國、法國、德國、義大利巡迴展。 獲邀國立台灣工藝研究所陶藝家聯展。
2003年	41歲	新光三越台南館陶藝聯展。
2004年	42歲	入編彰化縣地方文化館。 獲邀設計洛津國小音樂舞台。
2005年	43歲	獲選文建會地方陶藝經典窯燒地方特色陶。 獲邀設計佛光山員林講堂陶藝功德牆。
2006年	44歲	入編鹿港工藝地圖之藝術家。 鹿港燒陶藝館獲選經濟部文化創意產業。
2007年	45歲	獲邀彰化市市民藝廊工藝家聯展。 獲邀彰化陶藝協會聯展至2010年。
2008年	46歲	獲邀台灣雕塑大展。 獲邀彰化師範大學陶藝個展。
2009年	47歲	獲邀東海奔牛節工藝聯展。 獲邀台中一中陶藝個展。
2010年	48歲	獲邀佛光山佛光緣美術館陶藝個展。 獲邀鹿港藝文館開幕聯展。

彰化學

國家工藝大師
——施鎮洋

撰文攝影：劉美金、林雅雯、范瑞梅

　　經過兩次的電話拜訪後，終於敲定二〇〇九年七月三十一日訪談施鎮洋老師。事先已研讀過施老師的基本資料，並實地找到施老師的住家，所以當天下午一點五十分依約來到施老師的住家兼工作室。

　　按電鈴後，開門的是施老師的夫人，穿著一身花洋裝，氣質十分出眾，真不愧是大師的幕後推手。施老師下樓後，就正式進行這次的專訪。

一、踏上學藝之路的心路歷程

　　鹿港傳統木雕師施鎮洋先生（1946～）於一九九二年榮獲第八屆教育部「民族藝術薪傳獎」木雕類得主，當時他只有四十六歲，是當屆獲獎者中最年輕的藝師，面對這樣一位技藝超群的木雕師傅，我們一行人好奇的是他在什麼樣的因緣之下踏進木雕這一行，與木雕結下這不解之緣？由於事前已做過功課，因此大概能理解是因為施鎮洋先生的父親施坤玉（1919～2010）也是大木作師傅，因家學淵源而有所繼承，所以投入這一行，但他的輝煌成就使人更好奇——會不會是因為父親當初教導甚嚴？施老師表示，其實他們從小就看著父親工作，耳濡目染之下，也會創作一些作品，還記得在讀文開國小時，丁禎祥老師（鹿港著名的觀光景點丁家大宅家族的後代，後來成為校長）還將他的作品留在學校展覽。丁校長曾開玩笑地說，他

有兩個最得意的學生，一個是他，一個是許建夫（鹿港高中校長，已退休），丁禎祥校長的美術薰陶也影響了施先生走向創作這條路。

施老師說，他的祖先曾經很富有，開過船頭行，擁有十八艘半（半艘表示與人合夥）船隻，但傳至父親時已不復當年風光。他是光復後第二年出生的，那時台灣經濟十分不好，做工藝也賺不到什麼錢。他是長子，很想快點賺錢，於是初中讀了一年就休學工作，進入社會後才感受到學識不足，無法在職場上脫穎而出。所以他利用晚上跟學識淵博的漢學老師周定山（1898～1975）勤加學習，之後在追求新知、待人處事上都開竅了。

後來施老師到大甲鎮瀾宮修建廟宇，認識了大甲鎮瀾宮修建主任委員，廟宇的事業於是漸漸穩定。加上施老師的為人敦厚、做事態度認真，委員視施老師如兒子般疼愛，經委員積極介紹，才認識了家中經營食品批發（在當時是大甲地方上望族）的太太，結下一段良緣。

其實施老師承接學藝還有一個更重要的原因，就是他對分擔父親勞苦與身為長子應具有承擔家務的責任感使然。施老師有四個兄弟，他排行老大，只有他在木雕此一行業嶄露頭角。施老師說起自己小時候是因身為長子，想幫父親分擔一點責任，才接觸廟宇雕刻，加上自己本身也對雕刻特別有興趣，所以曾花許多時間鑽研。

施老師分析他和父親的創作風格不同之處，父親純作廟宇設計，而他則對小型雕刻有興趣。只要沒接廟宇工作，就會做小型藝術創作，一來有興趣，二來工作機會才不會中斷。因為愈做愈有興趣，所以客源也愈來愈穩定，在經濟不景氣的狀況下，同業都感嘆沒工作，他卻忙到「時間不夠用」。除了創

作，平時還要忙學校的教學工作、來自各界的演講邀約等，整個行程表排得滿滿的。不過施老師也感嘆現在做廟宇設計已漸漸走向下坡，加上中國大陸的廉價競爭，最賤價時不到成本十分之一的價錢，實在很難生存下去。

二、創作靈感來源

創作需要豐富經驗，將經驗轉為創作題材，如果經驗不豐富，那創作就很困難。所以有時候教學生，可以教他如何握

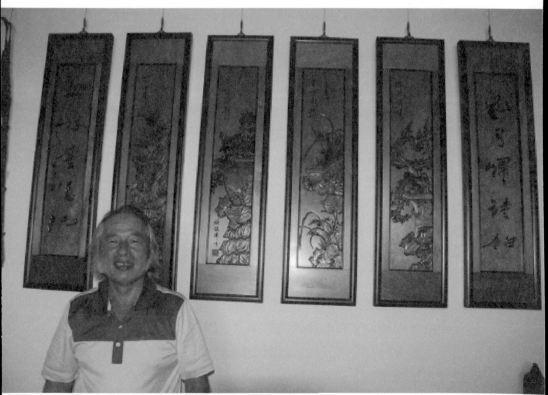

▲木雕大師施鎮洋。

刀，但創作就需靠自己了，俗語說：「有狀元學生，無狀元先生。」是一樣的道理。

　　有人說施老師的創作風格屬於泉州派系，老師說，的確，以鹿港人來講，百分之八、九十都是泉州人，我的師父就是我的父親，我是泉州人，泉州人有泉州人的文化，我的雕刻裡面有泉州元素，所以我都自稱泉州派系。其實台灣在日本時代，有許多大陸師父來台，有漳州師父、泉州師父等。大陸泉州是一個港口，對外開放得很早，接受許多外來文化，因此文化內涵很豐富，身為泉州人的後裔，也受到祖先的文化影響，無論是表達的理念、生活習慣等都有泉州人的影子。台灣也有福州派系，擅長的是神像雕刻，但建築設計就比較沒有名氣。

　　鹿港的雕刻師父多，對台灣來說是工藝重鎮，鹿港有六位薪傳獎得主，工藝人口密度高，因為這樣的關係，無形中也給我們很大的壓力，因為同業間彼此會競技，有壓力就有進步，工藝技術就比其他地方來得好，無形中也創造了市場。

　　聽說早期的鹿港工藝客源很多，北至新竹、南至嘉義、東至埔里。所以鹿港有今日成就，是拜先人所賜，不是現在的人很厲害。為什麼？因為鹿港本地師父佔了地利之便，有不懂的地方，隨時可騎腳踏車到廟宇走一趟，有時就有想要的知識，但外地人要來一趟並不容易，所以身為鹿港人很有福氣，要懂得感恩。在外地工作時，常常提醒自己不要打壞了「鹿港」這塊招牌，這是身為鹿港工藝家的責任。還記得小時候和父親到外地去工作時，有另一個地方的師父問我們從哪裡來？父親回答鹿港，那個師父馬上豎起大拇指表示讚賞，並誇說鹿港人技術一流，身為鹿港人的後代就有這個責任將「鹿港」這塊招牌擦得更亮麗。

三、雕刻工具與技法

雕刻工具

雕刻工具可依匠師師承及刀具型態結構之差異來區分，鹿港地區可分為泉州式和福州式兩種。施鎮洋使用泉州式雕刀，其刀柄以下至刀口的寬度較為一致；而福州式的刀柄以下，刀面至刀口的寬度差異較大。

依刀的內外銳面及弧度的差異也可將雕刀區分為內鋼和外鋼。若以雕刀的刀面斜口來看，則內鋼刀的刀面斜口為外凸，而外鋼刀的刀面斜口為內凹。內鋼刀和外鋼刀的面都有各種不同刀面的寬窄度和弧度，以利於各種雕刻表現。一般說來，內鋼刀使用的機率較高，從鑿打輪廓到修飾型態都用得到，而外鋼刀在處理構件的削後鏤空伸展的角度較大。

雕刻技法

陰刻

在經刨光的平面雕板上進行雕鑿，將所設計的圖案表現出來，通常圖案的深度不要超過五釐，因過深難以表達出陰刻特有的秀氣感。雕刻時，以圖案的輪廓線為界，圖案以外的部分不必剔除，再依景物的大小遠近，作層次上的變化，即以有限的厚度做出圖案透視上的立體效果。

浮雕

其特點為圖案以外的部分進行清底工作，因木料厚度與結構關係，又分為淺浮雕與深浮雕。淺浮雕木材厚度在二吋以下，畫面構件不太需要鏤空處理，因厚度不深，構件與構件間

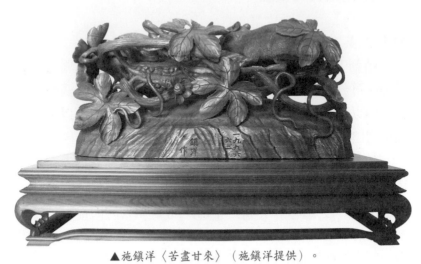

▲施鎮洋〈苦盡甘來〉（施鎮洋提供）。

▲施鎮洋接受採訪，暢談創作歷程。

▲施鎮洋〈秋老梧桐〉。

▲施鎮洋〈四季六屏〉。

較無結構的問題，但仍須注意作品的立體感透視表現。深浮雕通常木材厚度在二吋以上，甚至於六吋，因爲木材厚，所以從圖案設計時即需考量層次要多而分明。結構要合理且相互連結，以增加其牢固性，加上需要應用到鏤空的技巧，無法從背面落刀，工具能否靈活使用亦是設計時考量的因素之一。

透雕

使用的木材並沒有厚度的考量，透雕特點即圖案以外的地方挖空處理。除了注重作品的結構及連結性，透雕作品的光影變化隨光線影響，因此，圖案設計時對光線來源及其所造成的效果，都是考慮重點。

圓體雕

圓體雕泛指三百六十度皆可觀賞的雕刻作品，木材四邊皆可下刀進行雕鑿。除作品圖案爲連續圖案外，邊刻邊劃爲其特點，著重整件作品立體感的表現。

柱頭雕

拱頭見於傳統建築中木構件之一，拱頭外型大多能使用木工機台處理，雕刻部分則因應支撐位置不同而有不同的技法表現。如陰刻、圓體雕，很難以單一種雕刻技法來概括。

圓柱體雕

圓柱體雕刻屬於廣義的圓體雕，表現面積狹長，構圖不易，其佈局以第一層爲主體，而第二、三層空間逐層向內遞減，猶如在圓柱木材上進行深浮雕，雕鑿過程中更要維持柱心的筆直，並注意柱頭、柱身及柱珠的協調感，是所有傳統木雕

中難度最高的一種技法。

四、文化的傳承

施老師繼承父業，延續這優質的傳統藝術並加以發揚光大，老師的雕刻技術如此精湛，其三個子女是否也繼承衣缽？施老師大方且豁達的回答：大女兒瓔玲任職教育界；小兒子育德，東吳大學音樂系畢業，目前在大學任教；只有二女兒懿紋利用星期六、日跟著父親學藝。

施老師的子女們目前各有成就，雖未全部承繼這項木雕技術，但施老師豁達大度，反而將技術傳授給更多對這份文化有熱情、有理想的人，因此桃李遍地。我們詢問他有幾位學生，老師說他教的學生太多了，而且都是長期跟著施老師學習的。

像老師這樣願意熱情傳承技術給有心的學習者相當難得，因為傳統的工匠師父都是傳內不傳外，而施老師卻大力回饋社會，這是什麼原因呢？老師謙虛地表示：「因為我很早就受到一些文化界好朋友的影響，所以我認為我的技術、藝術不是我自己一個人的，而是大家的；不是我個人的私有財產，而是文化財（公共財）。像我父親施坤玉先生早年就傳子不傳外，只教兒子而已。但後來我影響我父親，一直勸他、鼓勵他教別人。我跟他說要走出去教別人，那麼他的藝術才不會死，所以父親後來也在東海大學教了一年的大木作傳習計畫案。父親雖已九十一高齡，仍耳聰目明，生活起居皆可自理，還能用丁字尺準確繪製設計圖，真的很不簡單。」

也因為老師自覺藝術就是要如活水般源源不絕，所以他應多所學校之邀開班授徒。最早在二〇〇〇年開始在南藝大任教，二〇〇二年開始在雲科大任教，有時文建會或各文化局也

▲施鎮洋作品〈逆流而上〉之半成品。

▲施鎮洋右手變形的大拇指是製造出台灣工藝奇蹟的幕後功臣。

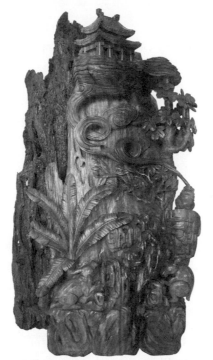

▲施鎮洋〈登蟾宮〉（施鎮洋提供）。

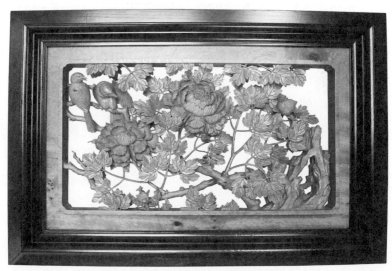

▲施鎮洋〈富貴白頭〉（施鎮洋提供）。

邀請演講、擔任評審等，因此對施老師而言，時間永遠都不夠用。

在施老師家中，看見老師將廳堂妝點得古色古香，其中大部分都是自己的作品，若不經老師解說，眼拙的我們可能還未曾留意。

五、由成就看一代木雕大師的風範

在訪談過程中，施老師不時流露大師的學識與氣度，我們也鼓起勇氣請教老師爲何在榮獲第八屆「民族藝師薪傳獎」後，就無其他得獎紀錄？老師很坦然地表示：在得過薪傳獎後，就覺得有得過獎就好，其他小獎項已經沒有多大意義，不能什麼都想要，要把機會讓給別人。這種豁達的胸襟與器識，令人不禁爲之鼓掌，從那時之後，他的角色也從參賽者躍升爲評審，幾乎所有雕刻大小獎項一定會找老師當評審。

訪談接近尾聲時再問老師，他當年得到薪傳獎時，是有史以來最年輕的得獎者，在得到如此的盛譽之後，以後會不會少了奮鬥的目標？施老師笑笑說，其實他心中還有一個最想得的獎，那就是「國家工藝成就獎」。

事隔兩個月，欣聞老師榮獲第三屆「國家工藝成就獎」，在頒獎記者會上，老師摸著滿佈刀痕的雙手，笑說「我痛得很快樂」，他在木雕上投入的心力實令人動容，且能捨棄私念培植無數後進，這正是他今日獲得「二〇〇九國家工藝成就獎」殊榮的原因。

六、近期作品介紹

　　為了傳承技藝，施老師一直以來總是為了學校教學或眾人邀約演講而忙碌著，同時創作也持續在進行，雖然創作量不多，但從沒有中斷，速度不快，是因要求專精，薪傳獎帶來光環也帶來壓力，東西不能隨便做，粗糙的廉價品也不能做，否則一旦這樣的作品賣出去，別人會質疑你的招牌是假的。因此，以前是人家挑選老師的作品，現在是老師挑選顧客。老師一再強調較喜歡創作，可以完全依照自己的想法去做！老師果真是位藝術創作者。

　　接著老師帶領大家一同進入工作室看最近的作品，並娓娓道出創作意涵：目前在工作室有一件半成品是〈逆流而上〉。從畫面中可看出三條鯉魚正在一瀑布中努力逆流而上，期待有一天能魚躍龍門而能獨佔鰲頭，之所以刻三尾魚，是象徵「三元及第」，但三尾魚，並非全部雕出，最上面的一尾魚只露一截尾巴，其餘隱身水流中取其「神龍見首不見尾」之意象，露尾巴而非露魚頭，憑添神祕感。

　　施老師利用此木材原色的色差，而製作出瀑布、鯉魚、松等景物，鑿功之細膩，完全展示出大師的功力。施老師說其實最花他功夫的，不是瀑布，也不是鯉魚，而是陪襯的松，鑿刀很難深入，但經他一刀一刀慢慢雕琢，其層次感逐一顯現，整個畫面也鮮活了起來。

　　訪談尾聲，看到施老師的手並不像做工藝的手一樣粗糙，施老師說有可能是跟他有稍微手汗，經常潤滑有關，但當老師出示他的雙手時，我們也才發現施老師的雙手上有大大小小的傷口痕跡。這時老師才道出他也常受到刀傷。施老師攤開雙手，左右手大拇指大小差距極大，原來是因右手長年用力而變形，這傷痕與變形的大拇指原來是製造出台灣工藝奇蹟的幕後功臣。

施鎮洋創作年表

年份	年齡	創作歷程
1946年	1歲	7月15日出生於鹿港。
1956年	11歲	隨侍父親施坤玉,開始接觸傳統建築雕刻。
1960年	15歲	正式學習木雕技藝。
1961年	16歲	參與父親所承攬的廟寺雕刻工作。
1965年	20歲	1965年開始隨侍父親先後參與里港雙慈宮、大甲鎮瀾宮、竹山李勇廟神龕、大庄浩天宮神龕、彰化太極恩主寺神龕、大門、藻井之製作。
1970年	25歲	獨立承攬大甲鎮瀾宮媽祖神像後面雲龍堵等五面大堵浮雕工程。 與大甲蔡家望族獨生女蔡美燕成婚。
1972年	27歲	長女施瓔玲出生。
1974年	29歲	次女施懿紋出生。
1976年	31歲	長男施宜德出生。 參與台中孔廟第二期工程,後殿北式神龕、斗拱、牌樓等製作。
1979年	34歲	承作彰化福吉佛堂神龕與大八仙桌。 成立華泰雕刻工藝中心。
1980年	35歲	承作彰化城隍廟神輿與大八仙桌。
1981年	36歲	承作彰化太極寺凌霄寶殿神龕。
1982年	37歲	參與鹿港民俗才藝活動時,謝東閔副總統一番鼓勵的話,使施鎮洋積極思考將大型華麗的廟宇傳統木雕小樣化,轉而由傳統雕刻跨入藝術創作。
1984年	39歲	承作彰化白雲寺神龕。 獲邀彰化縣立文化中心鹿港傳統雕刻名家聯展。
1985年	40歲	為慶祝彰化縣首次辦理大型運動會所創作的作品〈突破限境〉,獲彰化縣立文化中心典藏。

年份	年齡	創作歷程
1986年	41歲	獲聘擔任省教育廳木雕薪傳研習班老師（於彰化文化中心執行）至1999年。 榮獲國際獅子會民間寺廟雕刻金獅獎。 作品〈鹿苑長春〉、〈竹聯〉、〈鯉躍龍門〉、〈忠孝〉等獲省立博物館典藏。
1987年	42歲	承修國家二級古蹟彰化「元清觀」之神輿工程，為期四年。 6月1日首位弟子李榮聰拜師學藝。 承作鹿港施姓大宗祠神龕。
1988年	43歲	承作台北市立木柵動物園〈中華的動物——龍〉木雕作品，作品長二丈餘。 承作國家音樂廳石磬木架，獲公家部門典藏。
1991年	46歲	獲邀鹿港民俗文物館個人首展。 獲邀台灣省立美術館主台灣「從傳統到創新」工藝展。 完成承修國家二級古蹟彰化「元清觀」神輿工程。
1992年	47歲	榮獲第八屆教育部「民族藝術薪傳獎」木雕類傳統工藝類木雕項得主。
1993年	48歲	獲邀台灣省立美術館主辦「台北國際傳統工藝大展——國內當代優秀工藝家作品展」。 獲邀台灣省手工藝研究所主辦「台灣工藝傳承與新貌展」。 母親施黃氣去世。
1994年	49歲	作品〈帶子上朝〉獲彰化縣立文化中心典藏。 承作國家三級古蹟鹿港城隍廟維護整修工程之全部木雕雕刻部分。 獲邀台北中正藝廊「薪傳十年」薪傳獎工藝類得主聯展。 獲邀全國文藝季，古蹟與傳統聚落座談會。 發表「鹿港保存區第一期工程後的醒思」論文。
1995年	50歲	完成承作國家三級古蹟鹿港城隍廟維護整修工程之全部木雕雕刻部分。 獲邀中華海峽兩岸文化資產交流促進會主辦之台北中山藝廊海峽兩岸雕刻精品展。

年份	年齡	創作歷程
1995年	50歲	獲邀彰化縣政府於台北新光三越南西店主辦之祥和社會工藝展。 獲邀台灣當代木雕藝術北中南巡迴展。
1996年	51歲	獲選為行政院文化建設委員會「民間藝術保存傳習計畫」木雕傳承藝師。 榮獲台灣省文藝作家協會「中興文藝獎章」雕刻類得主。 獲邀台北市立動物園雕刻作品〈龍〉。 獲邀嘉義縣立文化中心鼠年作品展。 獲邀苗栗縣三義神雕村木雕展。
1997年	52歲	獲聘擔任「施坤玉大木作傳習計畫」雕刻圖案設計講師，於東海大學建築系執行。 獲邀苗栗縣三義木雕博物館國際木雕展。 獲邀內政部古蹟管理維護研習會「傳統建築之木雕」專題講座。 執行文建會委託，於國立彰化師範大學國立傳統藝術中心「施鎮洋木雕保存與傳習計畫」第一期計畫，為期四月，以收十位全職學員的方式培養專業的木雕人才 獲邀巴黎新聞文化中心牛年特展。 獲邀美國紐約新聞文化中心牛年特展。
1998年	53歲	執行文建會「施鎮洋木雕保存與傳習計畫」第二期計畫，為期一年，收七位全職學員方式，培養專業的木雕人才。 獲邀行政院文化建設委員會主辦美國紐約虎年特展。 獲邀行政院文化建設委員會「民間藝術保存傳習計畫」第二期計畫成果展。 獲邀「行政院空間美化計畫」作品展（台灣省手工業研究所承辦）。 獲邀國立文化資產研究中心古蹟維護人才培訓「雕刻與木結構」專題講座。 獲聘擔任台南縣立文化中心「傳統彩繪傳習計畫」雕刻之美與鑑賞講師。 成立華泰文史工作室。 獲聘擔任國立雲林科技大學文物保存維護研習班講師。 獲邀「認識草鞋墩」社區文化導覽人才研習營「雕刻與木造建築的關係」專題講座。 獲邀巴黎新聞文化中心虎年特展。

年份	年齡	創作歷程
1999年	54歲	承作大溪鎮仁安宮古物維護工程。 執行文建會「施鎮洋木雕保存與傳習計畫」第三期計畫，為期一年，七位學員學藝。 獲邀擔任台南府城「傳統民間工藝展」評審。 獲邀巴黎新聞文化中心兔年特展，匈牙利、捷克、波蘭、拉脫維亞、立陶宛續展。 獲邀美國紐約新聞文化中心兔年特展。 獲邀行政院文化建設委員會「民間藝術保存傳習計畫」第三期計畫成果展。 獲邀總統府美化空間展覽。 出版第一本著作《鹿港龍山寺天后宮木雕藝術概覽》，與大弟子李榮聰合著。
2000年	55歲	獲邀執行文建會「施鎮洋木雕保存與傳習計畫」第四期計畫，為期一年，三位學員學藝。 獲邀執行行政院文化建設委員會「民間藝術保存傳習計畫」第四期計畫成果展，施惠閔、林永欽、丁鳳英學藝三年半結業。 2000年～2007年獲聘擔任台南藝術學院古物維護研究所兼任助理教授。 發表論文〈雕刻與木造建築的關係〉（木雕藝術專題講座暨現場觀摩創作活動專輯，苗栗縣文化局發行）。 獲邀巴黎新聞文化中心龍年特展。 獲邀美國紐約新聞文化中心龍年特展。 獲邀亞洲藝術中心展覽。 獲邀馬里蘭州陶森大學展覽。 作品〈伏虎〉獲國立傳統藝術籌備處典藏。 作品〈四季六屏〉獲三義木雕博物館典藏。
2001年	56歲	承作設計台南藝術學院古物修護所長桌五張。
2002年	57歲	獲聘擔任2002年～2008年國立傳統藝術中心主辦「鹿港施鎮洋傳統木雕傳習計畫」授課教師。 獲聘擔任2002年～2004年國立雲林科技大學文化資產維護系兼任助理教授。 獲聘擔任雲林縣文化局木雕班講師。 獲聘擔任國立東華大學九十一學年度通識教育「美的學習」專題講座教授。發表論文〈傳統技師參與古蹟修復的可行性〉（鹿港龍山寺災後修復國際研討會成果報告書，財團法人鹿港文教基金會編印）。

年份	年齡	創作歷程
2002年	57歲	發表論文〈綜觀傳統建築修護技術及人才培訓〉（文化資產九二一震災回顧與展望國際研討會論文集／行政院文化建設委員會發行）。 獲邀巴黎新聞文化中心馬年特展，諾曼地、義大利羅馬巡迴展。 獲邀美國紐約新聞文化中心馬年特展。 獲邀第三屆礦溪美展——彰化縣美術家展覽。
2003年	58歲	承作設計彰化福吉佛堂大八仙桌及長案。 獲邀台中縣鄉土教學活動科教師研習資料／台中縣教育局專題講座「傳統木雕藝術賞析」。 獲聘擔任「振興東勢鎮林業文化園區先驅計畫——木作工坊社區教育計畫」授課講師。 獲邀行政院文化建設委員會文化服務替代役「雕刻之美與藝術賞析」講座。 獲邀「社區總體營造文化資產專業課程」傳統木雕賞析專題講座。 獲邀巴黎新聞文化中心羊年特展，西班牙馬德里巡迴展。 獲邀美國紐約新聞文化中心羊年特展，芝加哥、加州爾灣巡迴展。 獲邀國立台灣工藝研究所精選參加「總統府藝廊——彰化地方工藝展」。 獲邀第四屆礦溪美展——彰化縣美術家邀請展。
2004年	59歲	獲邀成功大學建築系承辦之「古蹟修復工程工地主任培訓班」研習「木雕施作及修復」專題講座。 獲聘擔任中台醫護技術學院主辦之中台社區藝術教育學苑民俗文化導覽研習營講師。 獲邀東海大學承辦之「古蹟修復工程工地主任培訓班」研習「雕塑品補修——木雕」專題講座。 獲邀國史館台灣文獻館主辦之「敬天法祖有遺珍」研習講座。 獲邀第五屆礦溪美展——彰化縣美術家邀請展。 獲邀文建會主辦之巴黎新聞文化中心「神與藝之舞」特展。
2005年	60歲	獲聘擔任2005～2008年國立雲林科技大學文化資產維護系兼任副教授。 獲邀東海大學承辦「古蹟修復工程工地主任培訓班」研習「雕塑品損壞與補修——木雕」專題講座。

年份	年齡	創作歷程
2005年	60歲	獲邀國立文化資產保存研究中心主辦「世界文化資產日」木雕專題講座。 獲邀彰化文化局主辦「2005半線藝術季——藝畫人生」立體類邀請展。獲邀台南文資中心「2005國際文化資產日 國家薪傳大師作品展」。
2006年	61歲	獲邀國立中興大學94學年度第二學期「藝術與人生」講座。 獲邀國史館台灣文獻館主辦台灣文化特展第二梯次研習講座。 獲邀國立台灣工藝研究所主辦「台灣工藝之家聯展」。
2007年	62歲	獲聘擔任2007～2008年私立逢甲大學歷史與文物管理研究所兼任副教授。 獲邀南投草屯台灣工藝研究所展覽及現場示範表演。 獲邀國際文化資產日展覽及現場示範表演。 獲邀「佛光緣美術館」彰化館開幕展。 獲邀國立傳統藝術中心主辦之宜蘭傳藝中心九十六年度台灣木藝大展。 獲邀彰化文化局主辦第九屆磺溪美展美術家邀請展。 獲邀福興穀倉鹿港工藝家聯展。 獲邀文化資產總管理處籌備處成立大會展覽暨現場示範表演。
2008年	63歲	獲聘擔任文化資產總管理處籌備處主辦傳統木雕傳習班授課教師。 獲聘擔任台中TADA年輪木工坊傳統木雕傳習班授課教師。 獲邀端午鹿港魯班宴展覽。 獲邀逢甲大學藝術中心「新傳雙璧 造化天成」施鎮洋木雕展。
2009年	64歲	榮獲第三屆國家工藝成就獎。 獲聘擔任國立雲林科技大學文化資產維護系兼任教授。 獲聘擔任文化資產總管理處籌備處主辦「傳統技藝專業人才研習計劃——小木裝飾雕刻」基礎班授課教師。 獲邀端午鹿港魯班宴展覽。
2010年	65歲	父親施坤玉先生過世。

立體繡的奧祕
——許陳春

撰文攝影：劉宜芳、李婉寧、葉淑瑱

一、前言

　　鹿港，昔日台灣的第二大城，錦帆來去，萬商雲集，人文薈萃，喧鬧繁華。今日的鹿港雖不如以往繁盛，仍有其風采，尤其在巷弄中，時時可以窺見舊時代的民俗風情，更是台灣傳統手工藝的聚集之處，而我們所要訪問的即是「鹿港第一繡」——許陳春（1938～）女士。

　　初次造訪許陳春女士的店面，映入眼簾的是琳瑯滿目的立體繡作品，還有幾個大學生埋頭做扇面刺繡，而許陳春女士一看見我們，就熱情地起身招呼，讓找路找得滿頭大汗的我們備覺溫暖。店面其實不大，但眾多各式各樣的作品卻引起我們高度的好奇與興趣，東看西看之餘，許陳春女士也很熱心的幫我們一一做介紹，閒聊了許久，才切入正題，開始正式的訪談。

　　其實許陳春女士近十年來積極參展曝光及努力不懈的創作，她的立體繡作品早已成為各界人士蒐藏或餽贈嘉賓的熱門好禮，學界也開始研究這項獨門技術，然而我們仍希望可以透過訪問，更了解她的創作，並使其更廣為周知。

二、刺繡人生

　　一九三八年四月二十五日，在純樸的鹿港誕生了一位女紅好手——許陳春。在無師自通的情況下，從小就能做出一手漂

亮的針線活。小小年紀的阿春，只要看到裏小腳的阿嬤坐在屋簷下縫三寸金蓮、手絹，她就會學著阿嬤拿起針線縫縫補補。愛漂亮的她，到了十三歲先從繡「花」開始，舉凡鞋子、衣服、手帕上皆能繡花。後來製作繡花鞋，在鞋面繡上自己構思的圖案，但做好後因為太漂亮而不敢穿，甚至還幫新娘要穿的旗袍繡花，而且所有樣式都是自己想的，直到現在仍是維持這個習慣，自己構思創作，想到什麼做出什麼。

　　一九五九年，正值花樣年華的許陳春在大喜之日穿著華美的新嫁衣，接受大家的祝福，嫁給同是鹿港人的許萬得先生。結婚時穿的旗袍雖然是請別人做的，但旗袍上的花紋圖案是自己繡的，衣襟上的紅花綠葉吸引了眾人目光，賓客們無不嘖嘖稱奇，連娘家、婆家都對這位美麗新嫁娘的好手藝大為讚賞。這件傳奇的嫁衣卻在四十年前搬到台北時不知遺落何處，許陳春女士至今仍感到萬分可惜。

　　一九七三年，許陳春女士與夫婿遷至台北打拚，當時她全力輔助夫婿的木具以及釣具的工作，如製作釣餌。為了分擔家計，許陳春在閒暇之餘也會縫製香包及手工藝品來販售，以便貼補家用。尤其在台北就開始做十二生肖小香包，她說普通的香包都是肉粽造型，但許陳春想出有十二生肖及各種造型，銷路不錯，還發生一件有趣的事：她做的一個麒麟香包，本來要丟掉，但夫婿說不妨留著，結果後來有個英國人看了對它愛不釋手，便把它買走了，對家用不無小補。許陳春笑說外國人其實很喜歡麒麟等中國神獸呢。

　　夫婦倆辛勤經營了約二十年，後來因為台北的房子要蓋大樓，於是決定結束生意。一九九二年，搬至台中另起爐灶，陸續創作。一開始是做平面繡，後來因為看到弟弟（鹿港錫藝大師陳萬能）做錫藝，作品中有龍、麒麟等立體錫器作品，提

供她許多的靈感，於是嘗試將刺繡立體化。她常把作品放在兒子的房間，每當兒子從台北回來，就會抱怨他的房間像動物園一樣。還有一次，她要將作品從台中帶回鹿港給弟弟看，當時做了一隻公雞，用袋子裝著，只露出公雞的頭部，上公車後司機緊張的說：「你的公雞不可以放到座椅上，萬一放屎怎麼辦？」她便請司機看仔細，後來司機發現自己看錯了，也很不好意思。她告訴司機：「一百隻活雞，也換不到我這隻。」許陳春略帶得意的笑著說著。

　　一九九四年，當許陳春遷回鹿港時，弟弟更建議她朝立體繡發展，並參加工藝獎，若可以得到工藝獎三等獎以上，還可以到台北車站展覽。許陳春覺得弟弟的話可行，於是做了一隻孔雀去比賽，果眞在一九九四年，第一次參賽就以〈花開富貴〉榮獲「文建會第三屆民族工藝獎其他類三等獎」，得獎作

▲平面刺繡，是入門必學，特別之處在於正反面都看不到接頭。

▲男用鞋。

▲許陳春〈虎在眼前〉童鞋，有
「福」在眼前的吉祥意涵。

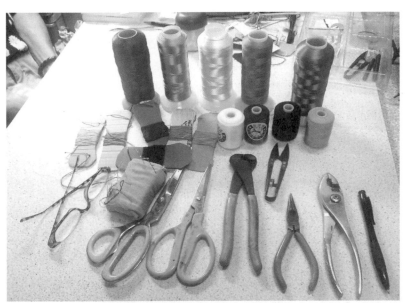

▲進行立體繡創作所需的工具與材料。

品的精巧細緻令人嘆爲觀止。

　　許陳春在得獎激勵下，創作靈感源源不絕，她嘗試創作更多動物造型的立體繡，作品越來越生動，許多栩栩如生令人驚艷的立體繡作品也因而產生，並積極參與許多國內外的比賽以及參展，獲得許多獎項與經驗，更將傳統的藝術多元化、生活化、傳統化以及國際化，讓人無不驚嘆傳統刺繡竟能如此巧奪天工。在如此發光發熱的時期，她更下定決心致力於立體繡的創作，以此開展她事業的第二春，而她也希望能夠藉此機會，將傳統刺繡藝術發揚光大，於是一九九四年，在鹿港中山路開辦「巧昕立體繡」，延續此傳統藝術並傳承給下一代。

　　許陳春的第一間店面的成立，門面爲政府協助裝潢整修，設計出來的樣子一開始和她的需求完全不同，例如櫃子的設計，她看了設計之後，還開玩笑的告訴設計者：「我不是要賣麵，不需要麵攤啦！」她的櫃子需要有玻璃可以防止灰塵。另外，門板當初也被設計成整片木板，她又開玩笑告訴設計者：「吳敦厚（鹿港彩繪燈籠大師）說再畫上門神就可以當廟門了……。」她需要的店面大門要有玻璃，當門關上時，還可以讓遊客從外頭看見裡面的作品，才能吸引客人上門。後來因爲那間房子會漏水，且又是別人的房子無法整修，而刺繡的作品最怕水了，便在二〇〇三年搬到四維路二〇號，作爲住家兼店面，現在店內所有的櫥櫃、用具都是從中山路店面搬過來，而原來的店面則由姊姊的兒子接手創立「袖珍工坊」。現址優點是靠近天后宮，路面寬、方便停車，遊覽車亦可進入，且有立德大樓可供住宿，適合工藝之家之成立。現在跟學校合作，是希望可以有更多人了解立體繡、有更多的年輕人願意學習。

　　一九九七年，許陳春的作品到美國展覽，展覽作品爲孔雀及火雞，讓對於中國傳統藝術有著極大興趣的外國人，更加深

他們對傳統藝術的印象。

　　而許陳春也因為到國外參展而有了傳統藝術即將失傳的感嘆，雖然政府多重視地方戲劇等傳統藝術，卻忽略了如雕刻、花燈、刺繡等民間工藝，所以她也參加了許多活動來增加國人對傳統藝術的印象，如受到總統府二○○○年的邀展、電視台的專訪、各區域的活動中心展示表演等，都有助於大眾對於立體繡的認識甚至喜愛。

三、創作理念

　　許陳春在一九九四年將平面繡成功轉換成立體繡，而立體繡依製作方式不同，可分成兩種：第一種是「繡線纏成」，如火雞、長尾雞等鳥類及春仔花等花卉的作法。必須先畫好底稿，然後再把色線纏繞在厚紙上，最後才將作品撐起變成立體。值得注意的是，在撐起成立體的過程中，其實是很花腦筋的，以「火雞」為例，要一片一片先纏好，然後再一一黏合起來，變成立體，還要考慮怎麼黏合才能讓火雞的形體展現，甚至栩栩如生，且又穩固，也要跟自己原先構想的一樣，所以一絲一毫都不能馬虎；第二種則是「先平面繡，後組立體」，像明道大學學生貼身學習的中國龍眼鏡架。亦是要先畫好底稿，然後依平面繡刺法，分別繡好龍身、龍腹、龍頭等，接著再組裝成一條龍，而這需用到鐵絲、小塑膠管等來定型並使之站立。

　　許陳春說，兩種立體繡相較，以「繡線纏成」比較困難，因為作工較細，所需時間較久，像長尾雞當初就花了她兩個月的時間製作！而我們也比較了許陳春的立體繡和傳統刺繡的不同，傳統的平面刺繡只是在圖案底下襯填棉花，做成「浮雕」

的刺繡，而許陳春則是將刺繡上的龍鳳轉化爲立體的造型，不但講求繡工精美，更要求型態的完整。像八仙彩其實也算得上是半立體繡，做法屬於傳統式，且只能在特定時間、場合使用，相形之下許陳春的立體繡工法較爲繁複，從實用進升爲審美層面，可視爲一門藝術了。

　　許陳春也提到，刺繡的困難，就在於其不可逆性，繡了就繡了，無法再添補什麼或做任何修改。當棉花塞進作品後就成形，不管是太肥或太瘦都無法再修補，對作品不滿意就只能重繡，而立體繡的工序又很多，因此一下手就要很確定。一個

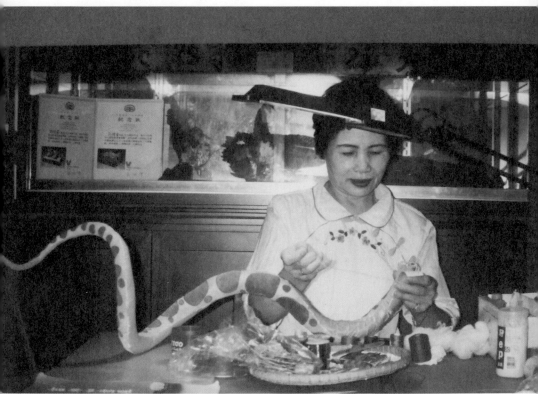

▲許陳春老師正在創作立體繡作品〈蛇〉。（許陳春提供）

巧昕立體繡

鰲魚

▲許陳春〈鰲魚〉眼鏡架。

▼許陳春〈鶼鰈情深──帝雉〉。

作品往往須花二、三個月完成，一旦放棄，就等於二、三個月的心血都化爲烏有，這也使得每件作品都是獨一無二的，絕對找不到兩個一模一樣的成品。從一開始的畫圖、打版型等基礎工序就能看出，每一次的打版都不太一樣，即使是做相同的作品，這次打的版型和下一次也會不同，像訪問當天正好在做四條龍，這四條龍不論是龍頭的顏色配色、背鰭的蜷曲弧度等，皆不盡相同，眞的可看出完全是「純手工」，也才能讓每條龍或其他作品每每生動鮮活，彷彿眞有個性一般，呈現出屬於自己的生命力。另外，許陳春也特別強調，作立體繡除了手工要巧、有耐心之外，美術底子也要好，因爲所有作品的繪製和配色都要自己來，她在當場就秀了一手，一分鐘內馬上畫出一條龍，雖然只是以鉛筆畫的草稿，過程中卻未經任何塗改，完成後又栩栩如生，眞是令我們大開眼界啊！「所以要作立體繡第一要件就是要會『畫圖』。」許陳春在放下筆時又提醒了一次。

　　不過，許陳春也不諱言，自己已經很久沒應邀參加作品選拔了，因爲有時實在對現在評審的評判標準很難理解，或許是學院派較吃香，或許是抽象藝術大行其道，許陳春總是希望大家能看出她的作品是純手工創作，不過往往是花了幾個月心血，繡出來的眞功夫，卻沒被看出其中一針一線所花的巧思，「若非是手工繡的專業評審，不會仔細看我的創作。」她有些感慨的說著，難掩臉上落寞神情，畢竟自己苦心鑽研的作品，卻乏行家欣賞，在我們一次又一次的造訪中，她屢屢提到這點。許陳春似乎用消極的態度在喚醒現代人對於藝術的審視，現代社會太速食，連藝術欣賞也是如此嗎？

　　然而，我們還是鼓勵許陳春可以把立體繡製成商品販售，如她做的公雞和母雞可以送給搬新家的人，因為取諧音「起家」，有喜悅祝福之意，久而久之，打出品牌大家就會爭相購買，她也不用怕這項手藝會沒落甚至失傳了。不過許陳春的語氣總是很無奈，一直說現在經濟不景氣，即使做出來也很難賣得出去，不像以前在中山路時期，做出來的成品大多能賣得一筆好價錢。而且即便現在網路發達，傳播速率快，她也不靠網路來做宣傳行銷，因為覺得不需要，很多人上網只是單純想詢問價錢，甚至瀏覽過去而已。不過我們猜想，或許她是在感慨，為什麼像她擁有這樣特殊的工藝，卻面臨不能當飯吃的窘境？難道所有的藝術都註定填不飽肚子嗎？許陳春擁有的是這樣值得驕傲的手藝啊，卻無法得到政府或相關單位的重視與積極保護，只能透過零星的幾篇報導，讓大眾知道有這樣一號人物，然後呢？也許我們越來越能明白，在她及夫婿熱心介紹作品底下，蘊含多少無奈的心酸！而這大概也是許多傳統手工藝面臨的共同問題吧。

　　儘管如此，她的作品卻是好到連同行也讚嘆不已呢！有一年，彰師大副校長林明德教授在台南赤崁樓舉辦「古蹟的盛會」，邀請十幾位工藝家聯展，當時在台南很多人從事刺繡，但大部分都是平面繡，許陳春則是和其他人完全不同的立體繡。

　　當初許陳春的刺繡創作是無師自通，所以所有作品的樣式都是自己想像的，依照想法再做成實品，因此她的作品不論是形體或色彩搭配，總是與眾不同，呈現出強烈的個人風格。而且她也很喜歡學各式各樣的東西，所以幾乎什麼都會。如平面繡、車繡、針繡、立體繡、肚兜、三寸金蓮、花燈、鉛錢、春仔花……，更別提日常可見的桌巾、八仙彩、神衣等，全都難

▲許陳春〈鴛鴦貴子〉。

▲許陳春〈有求必應〉。

▲許陳春〈火雞〉頭頸部分作法：棉花、絲襪包起來，一摺一摺縫起來，頭部做成被蚊子叮到一粒一粒的臭頭效果。

▼許陳春〈花開富貴〉。

巧昕立體繡
花開富貴

不倒她,可見她勇於嘗試、多元學習的精神,實在值得現代年輕人仿效。

四、作品鑑賞

(一)立體繡

1. 孔雀(立體繡第一件作品)

孔雀是許陳春的第一件立體繡作品,會想做孔雀,是因為孔雀象徵「吉祥」,為鳥中之王,因此替作品取名為〈花開富貴〉(如第155頁下圖)。作品完成後,便拿給弟弟陳萬能看,弟弟於是鼓勵她拿到彰化縣文化局接受推薦參加工藝獎,沒想到第一次參賽即榮獲三等獎與二十萬獎金,那時得獎作品必須歸對方所有,所以得獎後,許陳春又再做了其他的孔雀。

我們在現場看到的孔雀果真栩栩如生,不禁令人讚嘆許陳春之技藝及巧思,但在美麗的作品背後,須花費相當大的心力才能完成。因為孔雀的創作工序非常繁複,要先把孔雀的羽毛繡好、再裁剪,然後才能將羽毛一根一根接起來,需花好幾個月的時間才能完成作品。

2. 火雞

許陳春說,第一隻火雞作品已被買走,現永久收藏在宜蘭傳統藝術中心,之後創作的火雞也在一九九七年到美國展覽,展覽後因為台北市兒童育樂中心常邀請她到那裡辦展覽及進行教學,所以將火雞送給台北市兒童育樂中心,因此現在到店裡看到的已是好幾代的作品了。

因為作品栩栩如生,還有人以為是標本製成的(如第155

頁上圖），這時她就會玩心大起，以認眞的口吻回答對方：「對呀！是標本，我將牠的身體剖開，把腸肚掏出來而做成的。」許陳春說創作時最困難的部分是頭和身體，「因爲要做得像，就要想辦法，什麼東西都要自己想、自己做，所以在從事立體繡較『艱苦』的地方，就是我比別人睡不著覺，『卡無眠』，時時刻刻都在思考，如果想不出方法，或做不出我想要的樣子，就會先去睡覺，一旦有靈感就馬上起來做，不敢繼續睡。」

3. 雞

此即前文說到被公車司機誤認成活雞的作品，是不是栩栩如生呢（如第158頁上圖）！

4. 龍

二〇〇〇年適逢農曆五月七日魯班公（匠人祖師）誕辰，總統府藝廊邀請老師參展，本來是繡一百公分的，但是太大了只好重做，最後許陳春就繡了八十公分長的大龍（如第158頁下圖）。繡龍時她常常要將龍拉起來，但拉著左邊，牠就倒右邊，好像是活的一樣，由此也可看出她創作時賦予作品的生命力，即便是做如此大型之作品，她仍是獨立完成。

5. 麒麟

許陳春說她的作品若不像就不做，因爲像雞、鳥、火雞、孔雀這類作品，都是大家看得到的東西，若做得不像人家會「抓包」，所以較難做，但像龍、鳳、麒麟，沒有人眞正看過牠們的形體，只能看出漂不漂亮，無法指出像不像。像有一次她拿麒麟到科學博物館門口草地上拍照，管理員告訴她：「麒

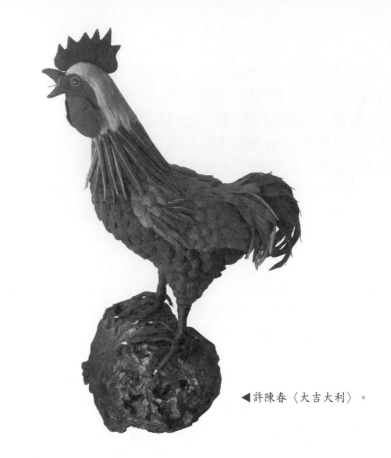

◀許陳春〈大吉大利〉。

▲許陳春〈龍頭如意〉。

▲許陳春〈婆婆抽煙〉。

▲許陳春〈姑娘繡花〉。

彰化學

麟的麟做得太小了……」許陳春便反問他：「那你看過眞正的麒麟嗎？」

關於麒麟也有一些典故及民間傳說，許陳春說麒麟身上有一百零八片麟，代表一百零八個將軍在裡面，是吉祥的代表。傳說麒麟轉世爲孔子來教導學生，所以有些孩子不喜歡讀書，家長就會請人繡一隻麒麟在椅背上，看會不會讓他較喜歡讀書。「我創作的就是麒麟在看書，那是無字天書，象徵孔子把書放在水裡，讓字浮現，再用來教導學生。」許陳春如此說道。

6. 人物立體繡——婆婆抽煙、姑娘繡花

婆婆抽煙的坐姿乃是小時候祖母一輩老太太的眞實寫照，因爲那時候的人還有裹小腳的習慣，而對裹小腳的人來說這樣的坐姿最舒服，許陳春在製作此作品時也巧妙的將之呈現出來，讓我們得以窺知傳統的風俗民情（如第159頁圖）。

7. 春仔花

許陳春向我們介紹她做的春仔花（如第162頁上圖）時，強調她做的春仔花變化很多：有菊花、石榴、甚至春仔花上有龜和鶴造型，而各種造型也代表著不同的意義，如石榴象徵「多子多孫多福氣」，龜鶴造型的春仔花，她替它取名爲「福祿龜壽」，是由一隻鹿、一隻龜和二顆石榴組合而成的，有著添福添祿添壽的意思。在談及創作難度時，許陳春表示單純花造型的春仔花，作法比較簡單，有龜和鶴造型的比較難，完成一件作品，往往要花費幾天的時間。

在採訪的同時，許陳春常會提到傳統的風俗民情，像是春仔花就是以前嫁娶等喜事時插在頭上的，結婚時通常由媒婆幫

新娘子插在頭髮上，乃是祝福其多子多孫的意思。而老一輩的人有時也會在新年時插上一朵春仔花，象徵喜氣的到來。現在這個習俗漸漸消失了，也不限定在辦喜事時才能使用，有些人會專程買來送給婆婆，也有學生把作品送給阿嬤、媽媽，因為做工細又漂亮，所以大家都很喜歡。

　　如果有機會到現場看實品，你會發現這純手工的精緻創作品，其工序相當繁複又費工，當然品質也是一般塑膠製的春仔花無法相比的。

8. 香包

　　許陳春直言香包是小玩意兒，消遣時做的，在台北開釣具店時就開始做香包，當時普通的香包都是肉粽造型，於是她就開始構思如何做出特別的作品，最後想出十二生肖及各種造型，如此一來，小朋友屬什麼生肖，就可以買那個生肖的香包，推出後大家也很喜歡，銷路不錯。她笑著說：「曾經有一個爸爸來店裡，說他要『做牛做馬』，因為他的兒子一個屬牛一個屬馬。」許陳春聊天時還不時展現她的幽默感。

（二）其他作品

1. 三寸金蓮

　　三寸金蓮是許陳春最重視的作品之一（如第163頁圖），製作三寸金蓮，則跟她的生長背景有關，因為她的祖母一輩仍有纏小腳的習慣，看到她們穿的三寸金蓮，許陳春興起在鞋面上刺繡的想法。可惜的是年輕時期的那些作品都沒隨她一起搬到台北，全留在鹿港，後來因為夫家祖厝門鎖壞了，那些作品也不知去向。

▲春仔花要先用紙板畫板型，畫出形體，再將繡線纏繞在紙板上。

▲許陳春〈三羊開泰〉。

▲許陳春〈三寸金蓮〉。

許陳春特別說到一般人或大陸人做三寸金蓮，大都用保麗龍做鞋根，這種作法的缺點在於鞋底太軟，而許陳春則再三強調她的作法與眾不同、是獨一無二的，因為全台灣只有她的鞋根是用木頭做的，較穩固紮實。但在她自豪興奮的敘述中，仍可聽出她對於現在還不太有人知道她會做三寸金蓮的失望。

2. 肚兜

肚兜是許陳春最重視的作品之二（如第166頁上圖）。她表示肚兜是給以前的新娘子穿的，因此它的設計很特別，肚子處有口袋可以裝紅包，代表要藏自己的私房錢，小小的一件肚兜，卻處處可見其創作時的細心及用心。例如，大陸做的肚兜，因為沒有胸線，所以穿起來身形較平，因此她精心改良了胸線的部分，讓女生穿後身形較挺較好看，更可以凸顯女性特質。此外，肚兜上的構圖和配色也都是經過她精心設計的，繡新娘肚兜時，許陳春就會配上紅、藍色繡線，並避免用黑色繡線。她也說現在不是新娘子也可以穿肚兜，把它當內衣外穿，也是很漂亮的，從許陳春的介紹中，可以知道她的思想是與時俱進，跟得上時代潮流的。

除了女生會穿肚兜，古時候的小孩也會穿類似的東西，它叫做「肚乖」（主要用來蓋肚臍），小孩子睡覺時綁在肚子上，絕對不會著涼感冒，因此在孫子小的時候，許陳春也特別為他們縫製。

3. 神明的感應——神衣、桌裙、燈

在談及神桌、神衣創作時，許陳春覺得神衣和桌裙到處都有人做，大陸和神佛店也很多，所以並不是主力創作，也非最重視的作品，只在有人需要時才會特別製作，但創作這類作品

卻讓她有過特殊的經驗。

　　因為只要是有關神明或媽祖的作品，許陳春在創作時都會有特殊的靈感。曾經有位女客人，眼睛閉起來時看到神明顯像，就四處打聽希望找到人能把圖像做出來，後來終於問到鹿港有人在做手工繡，找到許陳春後，女客人告訴她，需要一隻蝴蝶，八寸四方，黑色旁邊有紫色，對於這樣模糊的敘述，一般人可能理不出頭緒，無法理解那隻蝴蝶到底長怎樣，也不知如何做起。但奇怪的是，許陳春聽到後，馬上有靈感，知道要怎麼做，而做出來的蝴蝶，竟然和那位女客人所看到的顯像一模一樣。這樣特別的經驗，許陳春也無法說出原因，但只要做跟神明有關的作品，就會有這樣的情形發生，對方只要稍微描述特徵，她就可以做出完全符合對方期待的東西。

（三）其他類型創作

1. 走馬燈

　　在許陳春的店內有一個稀世珍寶──〈十二生肖跑馬燈〉（如第166頁下圖），這是她十幾年前就做好的。它的外表為宮燈造型，在中段以白色絲綢糊之，插電後，就會輪番出現十二生肖的造型，感覺像牠們在跑圓形馬拉松，相當有趣，卻令人完全看不出如何運作。向她討教製作技巧，她僅透露這是六十幾年前她的爸爸就做出來的東西，而她很有學習的天份及興趣，就把技巧學起來，十二生肖圖案也是她自己畫圖製版的。

2. 鉛錢

　　以前人家嫁娶時取「人未到，緣先到」的意思，目前各地

▲許陳春製作的肚兜有胸線設計更能襯托女性特質，口袋設計、配色都能看
　到巧思。

▲許陳春〈十二生肖跑馬燈〉。

▲許陳春〈鉛錢〉。

▼許陳春〈老虎花燈〉。

已經沒有製作鉛錢（如第167頁上圖），只有許陳春仍在做。

3. 花燈製作

　　許陳春曾做過龍造型的花燈，後來被外國人買走，台北燈會展示的作品是兩隻兔子搗麻糬，之後不參加是因為燈會作品都很大件，運送到台北太費事。她之所以做花燈也是自己摸索創作出來的（如第167頁下圖）。

五、創作現況

（一）技藝傳承

　　許陳春表示會將這項技藝傳給女兒，因為女兒有相似的藝術細胞，現在女兒有空就來學。至於兒子在台中工作，假日時則會到老街上表演「吹糖」，若加上弟弟陳萬能為錫藝大師、姐姐的兒子又經營袖珍工房，家族全為傳統工藝奉獻，真是令人感佩。

　　因獲選為台灣工藝之家，國立台灣工藝研究所舉辦工藝新趣新工藝人才交流活動，二〇〇九年有樹德科技大學流行設計系、明道大學時尚造型系等三所大學學生跟著許陳春一起學習刺繡，她也因應各學校需求進行教學，希望能將技藝傳承給年輕人。

（二）未來計畫

1. 持續教學

　　除了應邀到各地區、學校進行教學外，只要有意願學習，即可到店面兼住家向許陳春學藝。雖然她覺得到這個年紀也差

不多要退休了，但擔心手工的東西失傳，怕沒人可以傳承，只要想到這點就覺得很捨不得，所以許陳春希望能不斷創作出新作品。

2. 上海展覽

二〇〇九年預計到上海展覽，展出作品爲〈貓頭鷹〉和〈竹梅雙喜〉。一路走來，許陳春仍然堅持創作，就是要做別人想不到的，具有自己的獨創性。

（三）貼身專訪學習

採訪時，正好是明道大學時尚造型系的三位學生，跟著許陳春進行爲期八天的貼身學習，因此專訪了三位學生，由學生角度來談跟許陳春老師學習的心得。

1. 傳統與現代的相遇、結合

因爲這三位學生參加國立台灣工藝研究所舉辦的工藝新趣新工藝人才交流活動甄選，獲得錄取，因此工藝所給一份合作工藝家名單，明道大學的老師看到他們當初設計的商品和刺繡有關，且是立體的，而在台灣立體繡繡法是許陳春自己研發的，只有她會，於是協助她們找許陳春指導。在設計過程中要先和工藝家溝通，因此在三、四月時，她們就和許陳春有了初步的接觸，先到鹿港拜訪溝通，讓她看看企劃可不可行，願不願意跟他們合作或者幫他們上課，一切都談妥了才能提出企劃案審核，直到七月初初審結果出爐，八月份他們才開始進行四十小時的貼身學習課程。

當初他們提出的企劃案商品是類似文具結合公仔，最後會用立體繡的技法把商品做出來，這是一個傳統工藝加上現代外

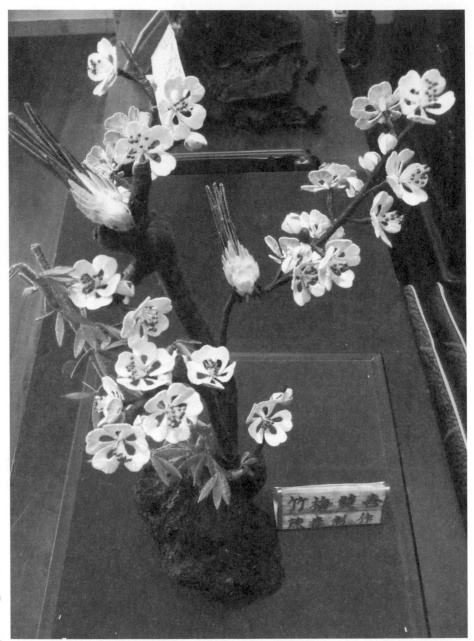

▲許陳春的纏花作品〈竹梅雙喜〉。

▲許陳春〈亭亭蓮荷〉。

型設計、功能、包裝的新商品，傳統與現代的結合，會激盪出什麼樣的火花，令人萬分期待。

2. 做過方知難

　　立體繡要做過才知道困難！這是明道大學時尚造形系三位學生的親身體驗，他們跟著許陳春做貼身學習，說道：「最困難的部分是一開始打版時，打版是老師的經驗累積，第一次進行教學時只能交由老師打版，如果當時老師沒有幫我們打版，我們可能做不出來，因為沒辦法憑空想像，而這也是我們日後獨自創作的困難點。」可見要自行設計版型有相當高的難度在。打版後，裁好布即進行平面繡，這是她們認為較簡單的部分，雖然非常花時間，但只要有圖就一定有辦法繡，難就難在將平面繡組裝成立體，因為是非常多部位結合，形體要仿真，所以把作品結合成立體是最難的地方，有很多是經驗上的問題，一般沒有經驗的人是很難做得到。

　　由此看來貼身學習的課程，雖然只安排完成一件作品，但在學生八天的課程中，要完成一隻中國龍眼鏡架竟是如此困難！所以後來都要許陳春老師幫忙繡，才能多少讓每位學生趕上進度，順利完成。這也正印證許陳春所說的「刺繡要有耐心，先要坐得住才行。」

　　許陳春也談到溝通過程的種種，其實原創設計才是最難的，就像她在中山路開店時期做了一隻孔雀，結果有客人打電話來，只想跟她買材料，因為客人說他回去要自己做，所以不買成品。許陳春有些無奈的說，「如果有賣現成的材料包，那我做什麼要那麼辛苦做一隻成品出來？」所以這就是外行人說外行話。立體的東西真的要自己做過才知道辛苦，從繡到組合都是技巧，自己做沒這麼容易啦。可見，除非是像許陳春這般

熟練，否則像我們這樣的外行人，還真的會做得絆手絆腳的呢！

3. 和藹可親的長者

明道學生表示，「很多人會來跟老師談一些企劃，老師經驗較多，看事情較仔細，也會一直提問，教學時就像是自己的奶奶般親切，是很好相處的人，會一邊教學一邊聊工藝上的事情及想法，像是老師會告訴我們工藝不能只是像一些純藝術創作者這樣做創作，還要有一些技法存在，不能只是廢鐵堆一堆就說是個藝術，因此在八天的相處過程中，覺得老師很和藹、很熱心，也很會關懷他人。」

這也可從我們多次訪問中獲得印證，第一次訪問時，正好是樹德科技大學的學生來向許陳春學藝的最後一天，離開前她不斷的提醒學生要帶齊東西，並且由她的夫婿親自送學生去車站坐車，一共載了兩趟。而這次有一個學生因為住得比較偏遠，許陳春就要他趕快回家，並且幫他趕工，讓他可以在回家後繼續完成作品。

六、結語

從開始的電話聯繫就感受到許陳春女士的熱情親切，第一次見面，亦因為她的親切好客，而沒有初見面時的陌生感，她對待每個人就像是多年的老朋友或者是忘年之交，有任何問題也都會一一解惑，竭盡所能地把她記得的事情告訴我們，不論是創作緣由、技法、創作甘苦、風俗民情或者典故傳說，比手劃腳生動地為我們細數從頭，深怕有任何遺漏的地方，並且從櫥櫃、塑膠袋等地方一件件的把作品拿出來提供我們拍照，甚

至當我們提出要和她學習刺繡時，她也豪爽的一口答應。

在多次的訪談過程中，她仍舊維持一貫的熱情與耐心，在言談中亦感受到她對其作品的珍視，在她堅持創作就是要獨特的理念下，小到春仔花，大至孔雀、龍鳳，舉目所見之作品都是花費許多心思完成的，是無可取代的珍寶，若有機會親臨現場，細細欣賞所有作品，一定會對許陳春的技藝及源源不絕的創作巧思，發出讚嘆之聲，也更能珍惜這絕無僅有的藝術創作。

但在滿意自豪敘述創作的同時，也可以令人感覺到她的無奈及擔憂，身為藝術創作者，技藝的傳承是必須做的，除了女兒的接棒，希望有更多人能關注欣賞這門傳統藝術，且能獲得相關單位的重視，有計畫、有資源的協助，畢竟文化資產是不易習得卻易於流失的。

古代傳統藝術之一的刺繡工藝的確是相當的引人注目，但是因為新時代、新藝術的崛起，使原本備受矚目的刺繡藝術受到了冷落，而許陳春卻積極的嘗試許多新手法，來延續傳統工藝的傳承。

傳統刺繡原是平面藝術，但經過許陳春巧靈感啟發以及出神入化的刺繡工藝，立體繡的誕生帶領傳統藝術更進一步的發展，因為她的堅持以及努力，也使得傳統刺繡藝術活躍於這個時代。我們真心感謝許陳春對於刺繡工藝的付出，也衷心期盼這門藝術能永遠流傳下去，更發光發熱。

許陳春創作年表

年份	年齡	創作歷程
1938年	1歲	出生於鹿港。
1951年	13歲	初學平面刺繡。

年份	年齡	創作歷程
1993年	55歲	因受胞弟陳萬能創作錫器之影響，將平面刺繡提昇為立體刺繡。
1994年	56歲	開設「巧昕立體繡」。 榮獲文建會第三屆民族工藝獎其它類三等獎。 榮獲台灣省手工業研究所舉辦之第二屆台灣工藝設計競賽入選獎。
1995年	57歲	榮獲台灣省手工業研究所舉辦之第三屆台灣工藝設計競賽入選獎。 榮獲台中縣立文化中心第一屆編織工藝類入選獎。
1996年	58歲	獲聘擔任大雅市社區媽媽教室及清泉崗社區刺繡講師。
1997年	59歲	獲邀全國工藝巡迴大展。 獲邀台中市靈聖宮舉辦編織刺繡藝術個展。 獲邀台中市民俗公園參展及現場示範表演。 獲邀中華民俗藝術基金會至美國紐約現場示範表演。
1998年	60歲	獲邀台中縣政府舉辦第四屆編織工藝獎特展。 獲邀文建會紐約／巴黎中華文化中心及波海三國展出中國春節──虎年特展。 獲邀台中縣政府亞太編織藝術節──中日編織工藝交流展。 獲邀第四屆台灣大學藝術季表演。 獲邀台北市立育樂中心民俗育樂展示表演。 獲邀台灣省政府文化處台中市民廣場示範表演。
2000年	62歲	接受三立電視台《草地狀元》節目專訪。 獲邀總統府吉祥如意展展出作品〈龍頭如意〉。 獲邀行政院辦公室空間美化案展覽展出〈龍頭如意〉。
2001年	63歲	獲邀考試院辦空間美化案展出〈龍頭如意〉。 獲邀總統府藝廊十二生肖特展展出〈蒼龍喜珠〉。 接受台視《台灣虎怕虎》節目專訪。 接受中視《顛覆地球》節目專訪。 獲聘至台北市龍安國小教學。 獲邀國立傳統藝術中心參展及現場示範表演。
2002年	64歲	獲邀陳水扁總統款待海地總統國宴會場展覽。 獲邀至彰化縣文化局個展及現場示範教學。
2003年	65歲	獲邀文建會至美國紐約展出中國春節──羊年特展。 獲邀嘉義縣朴子區美術館刺繡個展。
2006年	68歲	榮獲台灣工藝研究所舉辦之台灣工藝之家入選。

彰化學

許陳春家譜

```
                    陳
                  陳 滔
                  春
                  嫌
    ┌─────┬─────┬─────┬─────┐
  劉 陳   林 陳   許 許   施 陳   蔡 陳
  美 萬   麗 萬   萬 陳   婷 萬   逢 妙
  麗 偉   卿 能   得 春   婷 吉   時
     （      （      （      （      （
     1      1      1      1      1
     9      9      9      9      9
     4      4      3      3      2
     4      1      8      5      6
     ～      ～      ～      ～      ～
     ）      ）      ）      ）      ）
                     │
      ┌──────┬──────┬──────┬──────┐
    許 許   許 許   許 許   留 許   謝 許
    娸 娸   兆 淑   莉 莉   沙 淑   麗 雅
    玲     慶 娟   莉     龍 媄   芳 棠
     （      （      （      （      （
     1      1      1      1      1
     9      9      9      9      9
     6      6      6      6      6
     7      5      9      3      0
     ～      ～      ～      ～      ～
     ）      ）      ）      ）      ）
```

木雕新境
——黃媽慶

撰文攝影：郭芳雯、張雅嵐、許春緣

一、因緣際會

在和木雕藝術名家黃媽慶（1952～）敲定訪談的前一週，我們三人還互相推托由誰負責打電話，懷著戰戰兢兢的心情撥了電話，沒想到電話那頭傳來的是和藹親切的聲音，並一口答應，使我們三人頓時像吃了定心丸般，在做足了充分的準備後，前往採訪現代木雕藝術大師——黃媽慶老師。

七月三十一日，我們懷著雀躍的心情，在盛夏炎熱的海風吹拂中，造訪人文藝術之風極為濃厚的小鎮——鹿港。然而大家印象中所熟知的老街，香火鼎盛的龍山寺，並非我們的目的地，而是造訪世居鹿港開發雕刻人生的黃媽慶。一到目的地，首先映入眼簾的是工作室一方古樸有力的匾額「黃媽慶木雕工作室」，這是出自榮獲國家文藝獎特別貢獻獎——陳奇祿先生的墨寶，在蒼勁的筆法下，配以樟木鏤刻，並嵌上牡蠣所磨成的沙殼，完美展現木雕樸實無華的本質。

黃老師渾身透露著小鎮濱海的寧靜豁達氣度，對藝術懵懂的我們，在初見黃老師時，打破了固有大師嚴謹、不可冒犯的形象，只令人感受到一位木雕匠師對藝術創作的熱愛與執著。即使享有盛名，卻沒有絲毫的霸氣，不但親切地招呼我們，還大方地讓我們自由拍攝他的作品，並且不厭其煩的為我們解說及詳細回答我們的問題，令人感受到原來藝術大師也可以如此平易近人。

　　在台灣傳統木雕的領域裡，以桃園大溪、苗栗三義、彰化鹿港為三大重鎮。而鹿港原為捕魚為生的小村落，但因位居沿海，與中國大陸通商之便，旋即蛻變為商業貿易港口，早期曾有「一府、二鹿、三艋舺」的稱號。鹿港自古因經濟繁榮、人文薈萃，保留下來的文化資產非常豐富，其中木雕工藝乃因泉州木雕大師前來鹿港從事廟宇雕刻，因而傳承自大陸泉州派，以精雕細琢風格見長，與苗栗三義木雕的粗獷豪放風格截然不同。一九五二年出生於彰化鹿港鎮漁村的黃媽慶，因家鄉靠海，所以家裡世代都是討海人，然而父執輩深刻體會討海捕魚的辛苦與風險，加上黃老師本身瘦弱的緣故，在長輩建議之下，開始學習較安全且收入頗豐、能賴以維生的木雕手藝。所以對早年的黃老師而言，學習木雕只是為了謀求生計、學得一技之長而已。

　　黃老師回憶當年的情景，並娓娓道來：「因早期木雕風氣十分盛行，村裡有很多人學木雕，所以我也在長輩的建議下跟著一起學。國小畢業後，即在王錦宣先生門下開始學習傳統的神龕、神像、神轎……等木雕工藝，奠定傳統木雕根基。」從黃老師口中，我們得知：一九六○、七○年代，鹿港木工業十分興盛蓬勃，多從事神像、神龕的雕飾工作，當時還有大批來自日本門檻雕刻的訂單，生意興盛，收入豐富。一九八○年代之後，因中國、越南木雕品大量傾銷的衝擊，便宜、大量的生產，使得價格競爭激烈，台灣木雕外銷大幅衰退，進而影響到國內的行銷，造成台灣木雕業的沒落。此時，黃老師技藝已臻純熟，一則對木雕業的沒落有感而發，一則逐漸對藝術創作引發興趣，於是逐漸捨棄商業木雕，利用空閒時間開始從事木雕藝術的創作。

　　在鄉村長大的黃老師，自然以鄉土風情景物為創作題材，

憑著多年純熟的雕工技藝，開始自我摸索，經由觀察、構思、自繪草圖到雕刻，耗費無數精力與時間，終於完成一件件動人作品。「當年也只是憑著對這行的熱忱，才勇敢的轉換路線，從事自然的創作，也沒想到居然能成功。」黃媽慶笑得含蓄又樸拙。

「筆底波瀾，刀裡乾坤」中的「刀裡乾坤」可說是黃老師的最佳寫照，乍看樸實無華的作品，卻隱含著一份對鄉土、對自然執著的用心。黃媽慶老師十分謙虛且慈祥的笑著說：「一九九二年之後，對於自己的創作理念有極大的轉變，開始投入自然木雕的題材。」於是，生活中不起眼的動植物，便在他「化腐朽爲神奇」的雕刻中，重新活了過來。

經過多年不斷的摸索、鑽研、突破與創新，他細緻寫實、崇尚自然的作品逐漸受到各界的肯定，聞名而來參觀的人也愈來愈多。由於深感自宅的工作場域過於狹隘，於二○○二年開始規劃、設立「黃媽慶木雕工作室」，期許木雕藝術能深耕於地方，並讓更多人能欣賞木雕藝術之美。

二、突破成長

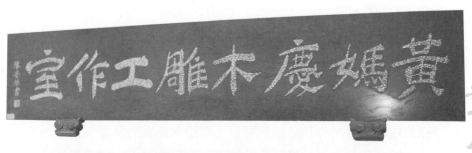

▲黃媽慶木雕工作室的匾額，爲陳奇祿先生之墨寶，上嵌以牡蠣沙。

說來一點也不誇張，黃老師的展覽室裡，洋溢著縷縷木頭香，及存在作品中的生命力。各式木質浮雕作品井然陳列，讓人深深感到滿室濃厚的藝術氣息。目前展示空間包括一、二樓，內容則為黃媽慶老師歷年來的木藝作品、獲獎獎狀以及媒體介紹。他的創作是以傳統技法為根基，題材多從大自然著手，透過對實物的觀察、認知與體悟，將自然景物轉化於木雕創作中，藉由田園花卉、昆蟲鳥兒表現自然之美，依循原木粗糙的肌理紋路，賦予自然物另一種質樸的美學感受，達到藝術與生活相連結的藝術境界。

或許只是不起眼的青蛙、老鼠、瓢蟲等，在他的作品中卻有「畫龍點睛」的妙用，正如他所說：「大自然是最佳的材料來源。」對於小時候生長的家鄉鹿港，淳樸敦厚的民風、率性天真的童年，皆是他再三回味不已的「古早味」。黃老師坦承，他是個極懷舊的人，很多小昆蟲、小動物，其實都是他對過往的追憶，對生活周遭敏銳的觀察，成為他創作的活水，每天都有新發現，每一件作品都有獨特的意義；與早期因為家境的因素，不得不大量創作的神像、公媽龕、刻花等，有著截然不同的領悟。一九九六年黃老師獲得第五屆民俗工藝獎、台灣區木雕創作比賽第一名，這位謙虛的大師面對這樣的殊榮，只是微微笑著，並深感自己對於木雕的推廣與傳承有著「任重而道遠」的責任感。

在木料的取材上，黃老師有其一定的堅持：偏愛台灣本土生長的樟木和檜木。早年日本人相當喜愛台灣檜木，日治時期大量砍伐，台灣光復後，依然向我們購買檜木作品。他認為台灣本土生長的木材特有的紋理，創作起來較得心應手，因為樟木纖維較直，有利於細緻雕刻；而檜木則較容易表現浮雕、陰陽雕，並會依著木材原色、紋理與腐朽的蛀洞，作為作品的

陪襯，表現出木材的原味。黃老師不否認：有時候某些枯葉的
鏤空、腐朽樣貌，的確會上些顏色來補強。黃老師堅持原色原
味，所以在他的作品中可以感受到無僞、純天然的感動。此
外，他也常以海邊的漂流木或建築廢材作爲創作素材，亦會將
木雕作品和石頭結合，將石頭上色作爲作品的基座，常會使人
將石頭誤認爲木材。許多鑑賞者皆認同黃老師有一雙化腐朽爲
神奇的手。

　　爲尋求創作理念與技法的突破，黃媽慶喜歡和不同領域的
藝術工作者交往，藉此不但能開闊視野，且能做爲自己創作的
參考。此外，並積極參與各項比賽與展覽活動。一九九二年，
他以改變風格後的「荷花系列」作品，參加台灣省木雕藝術創
作競賽，因對荷花的生命成長有深刻的觀察與體悟，將荷花的
生命情感淋漓盡致的融入木頭中，深得評審青睞與肯定，榮獲
優選的佳績。甫參加比賽即有如此好成績，帶給他很大的信
心，也促使他開始參加台灣全省各地美展、木雕創作等各種比
賽，在其歷年參賽紀錄中，可說是屢創佳績。作品亦獲收納於
公私立美術館典藏，對於各式的邀請展，黃老師也都很樂意的
參與，以積極奮進的執著理念，藉此激勵自己推陳出新，不斷
創作、自我成長、提升自我情操。在此，我們深深感受到黃老
師以一份在地人的強韌生命力，表現於對藝術的熱愛與執著。

三、肯定與創新

　　其實，從一九九二年開始，黃老師即屢屢參加全省木創作
及各項美術比賽，我們好奇他這樣頻繁的參賽或應邀展覽會不
會疲累？他莞爾一笑，認爲：有時候創作需要靈感，雖然說他
的取材多半來自生活、自然，但多與其他藝術領域接觸，如：

國畫、書法等，對於創作是有很大的幫助的。而且，每次參展或比賽時，總會激勵自己要創造出新作品，反而是一股動力。從黃老師親切樸實的言談中，不免對他豁達的襟懷感到欽佩。眼尖的欣賞者不難發現：黃老師的作品多半有著國畫留白的風格，而「留白」向來為閱讀作品的人，提供了無限的自由想像，藝術彷彿不是那麼的緊迫、不自在。他不好意思的說：現代人生活太忙碌了，希望作品的整個畫面給人輕鬆、愉快的感受。懂得體貼現代人的黃老師，在作品中也積極呈現出這樣的心意，這也許就是來自於國畫所得到的精神及感悟吧！

當天訪問進行中，恰巧遇到黃老師藝文界的朋友，同時也是位年輕的書法家──劉鴻旗先生，帶著朋友到工作室參觀，

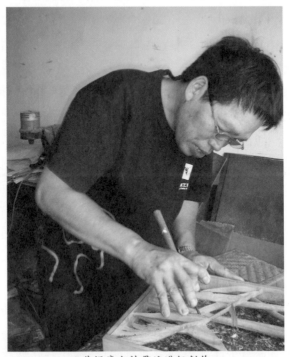

▲黃媽慶全神貫注進行創作。

▲黃媽慶〈荷風〉65×52×7cm樟木。（黃媽慶提供）

▲黃媽慶〈白菜〉55×26×20cm檜木。（黃媽慶提供）

彰化學

兩人言談間，足見其對藝術同樣的熱忱與品味，展覽室還懸掛著十年前劉先生贈與黃媽慶老師的墨寶。究竟，黃老師對自己的作品給予多少的肯定呢？其實，黃老師的作品總在不斷創作中求新：早期的「絲瓜系列」到「荷花系列」，乃至菊花等，從構圖、裁切、初步雕琢到細部修整，皆出自於他的匠心獨運，一幅作品的誕生，如此呵護，已像是他生命的一部分一般珍貴。

當劉先生及他的朋友離去後，我們不免俗的問了這個問題：「黃老師，您覺得您的作品價值是多少呢？」雖然後來我們又馬上接口道：藝術當然是無價的嘛！黃老師了然的笑了笑：「『藝術品』是有價的，否則藝術如何經營下去呢？只不過『藝術』倒是無價的。」乍聽前半段，我們倒是有些愕然，隨即一想：是呀！人說搞藝術的總落得兩袖清風，那如何去展延藝術的生命力呢？一般人或許總想著大師會有大師的脾性及撼動不了的原則，顯然在黃老師身上看不到大師的錚錚鐵則，卻多了如沐春風般的幽默。如同他對生活中不起眼、平凡小動物、小植物的關懷般。作品對他而言，是一個創作歷程，而非終點，沒有絕對的完美，但總能從中獲取新的視角，再次投入下次的挑戰。

二〇〇六年十月黃媽慶受邀到三義木雕博物館展覽，主題是「師法自然，復歸於樸」，黃老師說：「因為我的作品多半來自自然，大自然給予我很多的啟示。所以喜歡拿自然界的題材來創作，如果我對一個畫面感到興趣，我就會去構思如何呈現出來。」這一年，他接受了許多展覽邀約：工藝研究所、台南市文化局、加拿大、三義木雕博物館及台中市文化中心，一年展出約五、六次，目的就是想把木雕傳揚遠大，而非侷限於地方，遏阻了可能的發展性。黃老師對於這幾次個展及聯展的

印象很是深刻，如：三義木雕博物館個展、多倫多及溫哥華台灣文化節個展「台灣工藝展」、各大學的主題展等。問他有無特殊的感想？他覺得相對於去國外參展，更想深耕本土年輕一代對木雕的興趣。

「總希望流傳在自己家鄉的文化，能有人繼承啊！」黃老師的臉上透露他心中期許，學習是多元的，何妨也讓學子們能親身體驗創作木雕的樂趣呢？黃老師曾經在逢甲大學展出作品，乍聽之下，我們問了黃老師：會不會怕學生們無法欣賞藝術？黃老師顯得自在坦然：「有時候，藝術這東西要看緣分啦！有些人就是會駐足觀賞，有些人連看一眼恐怕都嫌麻煩。只是，我想讓更多人有機會接觸，而不是把藝術當成高高在上的東西。」於是，二〇〇八年他也豪爽的答應了大葉大學的邀請，實地現身教學，開啓了他薪火傳承的一小步。

他的教學內容豐富有趣，深入淺出，從基本的木雕技法、木料選擇、工具介紹、傳統木雕的認識到現代木雕的發展，鉅細靡遺的傾囊相授，現場並示範如何實際操作，理論與創作結合，就是想為台灣的木雕藝術扎根。他有點尷尬的笑著說：「畢竟我不是『學院派』出來的，很多都靠自己在創作過程中摸索，所以講述的內容，學生大概也很好懂啦！」

四、傳承與理念

隨後，我們有幸參訪黃老師的工作室。一走進黃老師雕刻的工作室，滿屋的木材、刻刀、成品及半成品，甚至後來黃老師非常豪邁的搬出一箱他雕刻的「魚」，原來是黃老師想到最近環境汙染愈來愈嚴重，很多魚類也瀕臨絕種，於是就把他小時候常見到的魚，利用閒暇之餘，或去海口看人家垂釣的收

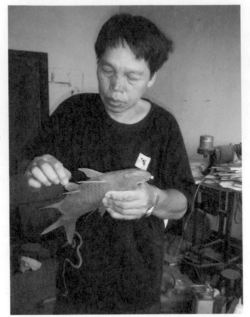

▲黃媽慶拿起一尾背鰭稍有斷裂的魚,順手修補。

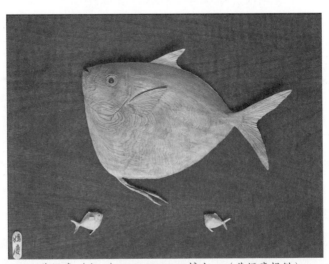

▲黃媽慶〈皮刀〉80×72×5cm樟木。(黃媽慶提供)

▲進行木雕創作荷花前的創作草圖。

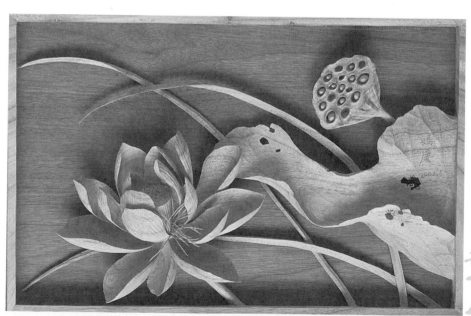

▲黃媽慶〈風後〉43×27×8cm樟木。（黃媽慶提供）

穫，或是電視上播出的魚類介紹等，經過細心的觀察、描圖，一一呈現在他的木雕作品中。

「其實，我也只是想保存些從前的回憶而已。」黃老師笑得很靦腆，倒是那箱「魚」令我們三個城市來的土包子看得目瞪口呆。怎麼沒有把「魚」一一裱框起來收藏呢？當我們小心翼翼的拿起一尾尾栩栩如生的魚時，心裡不禁起了疑問，黃老師拿起一尾背鰭稍有斷裂的魚，隨手拿起黏著劑修補好，順口回答：「因為需要裱框的太多，這些作品還得再琢磨一下，才不會浪費了框的價值。」望著河豚、午仔魚、鯛魚……我們思索著：自然的延續存在於人文的價值中，剎那即是永恆了吧！

瞥見工作室一角的鉛筆素描圖，我們又問道：「這是不是老師您一開始的原稿呢？」圖紙上，一朵盛開的荷花，荷葉隨風輕舞的姿態攫住了我們的目光，老師說：這是初稿，之後才會開始規劃木料的大小，選用合適的木材（老師大多喜愛用樟木、檜木），預留立體的空間，鏤刻的角度等。老師一邊說，一邊帶我們看目前正準備完成的作品，也是荷花系列的，大、小銼刀精準的落於花瓣間，削、磨、刻奇蹟似的賦予了將枯的荷葉新生，莫怪乎許多人將黃媽慶老師的作品定位於「腐朽中的新生」，不僅僅是畫面中點綴的嫩芽、小昆蟲，更是刀工下的細膩，使木頭有了生命。由於雕刻中常常會產生大量木屑，所以老師將工作室設在房屋的最裡邊，後面臨巷，同時工作室的門必須關上，以免家人抗議，談到這裡，大家都會心一笑。

工作室一角，擺著一幅「馬背」作品，這種傳統宅院常見的屋頂一角，又稱馬脊。古代蓋房子師傅，把五行的金、木、水、火、土依照主人的生辰八字內欠缺的部分，建築在屋脊上，就是一般的傳統建築中，我們常能在山牆的頂端上看到一凸起狀的造型，那就是馬背，馬背連接了屋子的正脊與垂脊，

優雅的曲線讓屋子變得更加美觀。為了不顯單調，師傅在馬背下裝飾吉祥浮雕，如福祿壽；或表示仁德，如花籃；或表驅邪，如鬼面。而黃老師所要表達的和八字、五行並不相干，只是有感於老建築保存不易，加上兒時生活經驗的觸動，於是福至心靈的「記錄」了下來，如果到鹿港老街走一趟，還真不難發現這樣的建築一隅。

「建築」是黃媽慶老師新的創作系列之一，黃老師謙虛的說：若說是「系列」，也有些牽強，畢竟還在摸索的階段，數量還不若之前的豐碩，相較於之前「大自然系列」的題材，建築相關的作品依然有些生嫩。但我們已對老師雕刻面向的多元、多樣，由衷感到嘆服，相信很多欣賞黃老師作品的人，對於他風格的變化，角度的轉變，都有著深刻感受：雖出自傳統木雕，卻能突破傳統，進而打造獨樹一幟的風格。即使黃老師一再強調他並非學院出身，但藝術似乎和「名門正統」只是偶有交集，真正成就藝術的是自我的努力與突破的決心。

訪談過程中，黃老師不斷透露出一個隱憂：文化這塊領域不好經營，尤其現代求新求變，過於快速的變遷使年輕人對於慢工出細活的「雕刻」漸漸失去興趣，愈來愈少人願意投身木雕。所以他積極地到各大學間傳授木雕的入門技巧，並親身指導，期望的便是文化能傳承下去。他不介意傳授自己的工法及技巧，而且巴不得許許多多人都可以對這門藝術產生興趣。我們打趣的問道：「老師，您不怕別人學到您的技巧，獨立門戶嗎？」對此，黃媽慶老師倒是樂見其成：「就怕傳不下去，不怕他人借鏡。」由於他的兒女們對木雕這方面並無太大興趣，這門技巧如要傳下去，很樂意熱衷木雕的人前來學習。

▲黃媽慶〈古厝之美〉74×40×8cm樟木。（黃媽慶提供）

▲黃媽慶〈努力不懈〉35×16×12cm紅樟、磚塊。（黃媽慶提供）

五、作品鑑賞

　　黃媽慶老師拜王錦宣為師，十四歲開始學習刻花、神像、
神轎雕刻等與廟宇有關的木雕技藝；又因考慮到現實生計，早
期也從事木雕代工，接些觀音中堂、公媽龕、日式欄間等商業
作品。因緣際會下利用工作餘暇開始木雕藝術的創作，而後從
中感受到對藝術創作的熱愛，乃毅然的轉向現代木雕的藝術路
線發展，希望用一生不停的創作，實現他永遠刻畫不完的木雕
藝術。

　　由於師承自大陸泉州派，以細膩風格見長，在花鳥蟲魚及

▲黃媽慶〈風韻猶存〉122×88×21cm樟木。（黃媽慶提供）

典故人物的雕工上，栩栩如生。國畫名家林偉鎮形容黃媽慶老師的作品，其刀法細膩地把握物象的質感。

　　黃老師除了擅長物象質感的詮釋，在動態的掌握上更能表現得活靈活現，且在景物剪裁以及佈局的呈現上，也有深厚的功力。觀賞黃媽慶的木雕作品，會發覺他的作品好像突破了木材的材質，原本堅硬的木頭經過他的巧手，似乎變得具有彈性、柔軟的感覺。就像作品中的小蝸牛，仔細欣賞，作品中蝸牛黏滑柔軟的肌膚，竟然能夠以木頭粗硬的紋理表現如此寫實，實在讓人嘆為觀止。另外，在花鳥蟲魚的描刻上，不但看起來栩栩如生，更呈現出如詩如畫的風貌。

　　一九九二年起，黃老師開始參加台灣全省美展、木雕創作等各種比賽後，因為常常名列前茅，作品受到公私立美術館典藏，所以目前很多作品可能必須要在特定的展覽中才有辦法一睹其風采。對於各式的邀請展，黃媽慶都很樂意的參與，因為要參展就必須拿出新的作品來，他藉此激勵自己推陳出新的不斷創作，也因此激發出很多不同系列的作品。

　　在由國立歷史博物館最新出版的《生命之歌──黃媽慶木雕展》作品集中，將黃媽慶的作品分成五個系列，分別是自然、荷花、海洋、絲瓜以及傳承等五系列的作品。在我們拜訪黃媽慶老師的木雕工作室，參觀黃媽慶老師的作品，並和他做進一步的訪談之後，發現黃媽慶老師的創作大部分都來自大自然，對舊時生活環境的記憶、對大地的體認、對生命的感受、對傳統文物的觀察，在在都給了他很多啟示。因此綜觀黃媽慶的作品，我們將其約略分成四種風格類別，即：田園風情、荷花風韻、保育風範、傳承風俗這四類別。以下就從這四大類別來做說明。

（一）田園風情

　　由於黃媽慶老師出生於淳樸的鹿港，自小在海邊鄉村長大，觸目所及盡是田園點滴。因此田園中常見的絲瓜、葫蘆、南瓜、芋頭、茄子、白菜、甜豆、高麗菜、苦瓜、瓢蟲、蝸牛、麻雀、青蛙、蜻蜓等等，都是他的創作靈感。

　　對於記憶中的田園生活留有深刻的印象，對自然生態也有著比別人更敏銳的觀察力，便以伴他成長的田園景物為創作材料，創造屬於自己獨特的風格。

　　黃老師早期以絲瓜木雕作品聞名。獲得一九九七年第六屆裕隆文藝季木雕金質獎的作品〈絲瓜綿綿〉中，寫實而逗趣地捕捉絲瓜棚下豐盛物產與盎然的生機，展現細膩而精湛的肌理、刀工，賦予作品豐富的情意。大小絲瓜花朵攀爬著竹棚，或豐盈飽滿、或含蓄帶開的，與柔軟的枝葉、藤蔓、絲瓜，沉甸甸地垂落，吸引著兩隻小鳥前來嬉戲，使得原有的靜謐中增添了活潑的動態。

　　另一件作品〈豐收〉中，是一顆大南瓜，蒂頭上仍連著枝葉，並有老鼠爬行其上。即以南瓜帶葉象徵繁衍生長，以老鼠象徵多子多孫多福氣。作品內容表現出台灣人喜愛祝福與吉祥的傳統思想。

　　黃媽慶老師以鹿港生活的共同記憶，喚起人們對人文、自然的愛護，以及舊時光的懷念記憶，一刀一刀地展現木材的肌理，將日常生活中的絲瓜蔓藤、覓食的麻雀、不起眼的小昆蟲，這些生活中充滿田園風情的畫面，點點滴滴融入作品中，讓作品能呈現出木雕溫馨的原色、原味，而原來硬梆梆的木頭已經改頭換面，栩栩如生地展現新生命，一件件田園之美，令人嘆為觀止，就像那老絲瓜內部縱橫交錯的絲絲綿密，直讓人拍案叫絕！從黃老師大多取材自農村常見的瓜果、昆蟲之類的

▲黃媽慶〈絲瓜綿綿〉52×34×10cm樟木，絲瓜的主從關係，構圖產生合諧。（黃媽慶提供）

▲黃媽慶〈豐收〉52×36×36cm樟木。（黃媽慶提供）

▲〈生命相依〉85×54×23cm樟木，枯葉中冒出一支初綻的花朵，在破敗中
展現生命力。（黃媽慶提供）

作品構思，可以窺見他熱愛自然的本性。

(二) 荷花風韻

　　荷花系列，是黃老師繼絲瓜及田園系列之後的得意佳作，作品中彷彿有歲月和時間的流動穿梭其中，更傳達出一種寫意、優雅的情調。

　　黃老師的荷花作品中，有時候會看到幾片快要枯萎的荷葉，在荷葉的破洞裡面，有時又會冒出一兩根新的枝芽出來；或者偶然在殘破的荷葉裡面，一隻小小的瓢蟲佇足其上等等。

　　訪談中，我們問到爲什麼荷花系列作品中常出現枯萎的荷葉呢？原來黃媽慶老師覺得枯乾葉子的線條變化，在凹凸皺摺的感覺中，可以表現出另一種美感，再用幾隻小生命來詮釋整個畫面，乍看之下好像葉子乾枯了，可是細心看，會發現在不經意的小角落又有新的生命出來，可能是細小的新抽芽，也可能是螞蟻或瓢蟲。

　　黃媽慶老師的朋友魏秀娟說：「他不是要介紹已經快要沒落的生命，而是在沒落之後展現新生，這種好像柳暗花明又一村的感覺，我想他是要傳達這樣的一個精神。」黃媽慶老師自己也說，人家不表現的東西，他喜歡拿來表現成爲自己的特色。在黃媽慶的作品裡特別呈現出來這樣的精神，不追隨流行的眼光，這是一個藝術家心裡面對世間的關懷，應該也是讓人最爲欣賞的。

　　荷花系列之中，有一件作品名爲「生命相依」，是大大的一片枯葉，上面有許多點點破洞，看起來即將枯萎；但殘破的缺口處卻伸出直立的枝梗，枝頭上長著飽滿結實的一朵花苞，荷葉面上還有一隻小青蛙。這就是在腐朽與新生的對照之下，讓人感受到強韌、生生不息的生命力。

在參觀黃媽慶老師工作室時，發現老師正在雕刻的是一件荷花作品。原來幾個月後有單位向老師邀展，而對方希望能展出以前的一套四件的荷花作品〈春夏秋冬〉，可是其中的「夏」之荷花在多年前一次展覽結束後，被贊助單位挑選去珍藏了，事隔多年，現在要借展也不知如何聯繫，於是老師決定重新雕刻一幅。這件事情，我們感受到老師的質樸本性。當年不會因為是一套四件的作品而拒絕別人想收藏的美意，現在也不會因為不知如何借回來展覽而煩惱，反倒是很專一且敬執的再一筆一刀雕塑出一件一模一樣的作品。從中也見到老師的功力，畢竟要再做出一件相同韻味的作品，非得要有真功夫不行。

（三）保育風範

除了田園風格和荷花系列的作品，黃老師還有一系列帶有社會關懷的理性創作，那就是他留意到海洋生態以及生態保育，於是挑戰自己的雕工和視野，使魚、蟹類躍然其作品行列；也讓台灣沿海濕地的招潮蟹、八色鳥、綠島的椰子蟹、金門的鱟魚、七股出海口的黑面琵鷺等瀕臨絕種的生物，留下珍貴記錄，藉此喚起世人對保育的重視，也為後世子孫留下珍貴的回憶。

黃媽慶老師表示，從小住在漁村，父親是漁夫，他小時候常跟著去捕魚，雖然最後沒有選擇當漁夫，卻始終無法忘懷大海的呼喚，且對魚的形態、生態有極高的敏感度。他發現這些年來由於環境的變遷，鹿港漁村已經有很多魚類消失不見了，所以決定下筆刻劃出各種鮮活的魚類，來緬懷烙印在他記憶中那些豐富的生態景象。藉由一刀刀的雕琢，黃老師留下這些物種的美麗身影，也提醒民眾不要對大自然做不當的破壞。

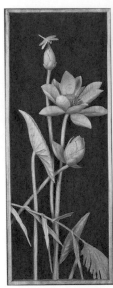

▲黃媽慶〈春夏秋冬〉88×33×7cm樟木。（黃媽慶提供）

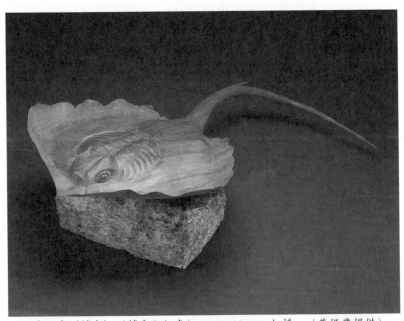

▲黃媽慶〈輔魚〉（輔魚即魟魚）45×29×14cm紅樟。（黃媽慶提供）

▲黃媽慶〈芭蕉旗魚〉106×78×6cm樟木。（黃媽慶提供）

▲黃媽慶〈獅子啣鏡子〉67×49×10cm樟木。（黃媽慶提供））

透過木雕，黃媽慶記錄台灣保育類生物的點滴，目前完成的生物種類非常多，有河豚、馬頭魚、小卷、紅目鰱、水針、魟魚、龍針魚、雙髻鮫、羅漢魚、鯉魚、紅龍、櫻花鉤吻鮭、芭蕉旗魚、沙鰍、鱟黑鰱、章魚、寄居蟹、犁頭鮫、七星鱧、鬼頭刀、黑鰻等等。有海洋生物、也有罕見魚類和保育類生物。

黃老師以木材雕魚唯妙唯肖，他說有時候和桌上的魚對看好幾個小時，只想仔細端詳牠的鱗片排列和神情，為了魚的生動活潑感，也要在線條上多做誇張的修飾，黃媽慶強調，無論大魚、小魚，從觸鬚、魚眼、魚鱗、魚鰭到魚尾，每一處細節，都得一刀一斧細細雕琢，魚身的紋路，也要和木質的紋理搭配得宜，魚兒才會活靈活現。其中難度最高的是龍針魚的鱗片，密密麻麻真的很傷眼力。

黃老師說他喜歡魚、更愛雕魚，從小到大、生活都離不開它。訪問中，黃老師特地搬出了一整大箱的魚類作品，因為數量太多，無法一一裱框。黃老師一件一件的解說，感受到他想記錄的熱忱；近年來，鹿港沿海魚類日漸減少，正因如此，黃媽慶老師決心用雙手為沿海生命留下紀錄，這也是魚類創作不斷出現的主要原因。其動機非常簡單，也很令人感動。

（四）傳承風俗

在參觀黃媽慶老師展覽處一樓時，發現有幾件作品特別不一樣，既不是植物也不是動物，在眾多作品中吸引了我們的目光。經向老師詢問之後，才知道這是老師最近想要開發的創作領域，是一類具有傳統意味或傳遞生命繁衍訊息的作品，跟台灣傳統建築有關聯。例如〈獅子啣鏡子〉呈現台灣傳統建築的一角山牆，以浮雕方式雕出帶有辟邪作用的獅子啣鏡的美麗形

象。而〈幽雅〉一作則是覆蓋著片片屋瓦的半面屋頂，屋頂上駐足著毛色不同的雀鳥，讓人對古老記憶生出一種眷戀。

　　參觀黃老師工作室時，也看見幾件雕刻中或是已完成的「馬背」作品。黃老師說到這一類在台灣鄉下才看的到的古建築，隨著都市的更新發展，也逐漸在消失之中，所以想用自己的力量，保留一些傳統的美。聽完老師即將要進行的創作，我們覺得老師是個很念舊的人，就像他有些作品中把朽木拿來當做背景，上頭還有殘舊的春聯，這樣的設計只是因為那是兒時的回憶，能讓人有歲月的感覺。也是一種對歷史的傳承。

　　我們想，只要聽聽黃老師創作背後的動機，就會發現他除了擁有敏銳的觀察力之外，他的眼睛就像攝影師鏡頭下的特寫一樣，對一般人來說可能不起眼的東西，他會先經由頭腦過濾後，再透過他的手，刻劃出在都會裡看不到的，鄉下的小東西、或是即將被社會遺忘的物品。而這也正是他能成功的原因之一。

六、結語

　　國畫名家林偉鎮形容黃媽慶的作品，其刀法細膩地把握物象的質感，觀賞者可從其所雕的蝸牛作品仔細欣賞，蝸牛黏滑柔軟的肌膚，能以木頭粗硬的紋理表現的如此逼真，讓人嘆為觀止，而在物象的動態掌握、景物的佈局、剪裁也有深厚的功力。的確，黃老師對於作品細部的拿捏顯得如此用心，於是，藝術對他而言已非生活，而是生命的詠嘆調。不見其作品，不知其刀裡乾坤，尤其在親見黃媽慶老師，並深深為他的絲瓜、荷花、小瓢蟲……等作品所吸引。

　　彰化縣書法學會副理事長陳岸先生說：「黃媽慶是非常質

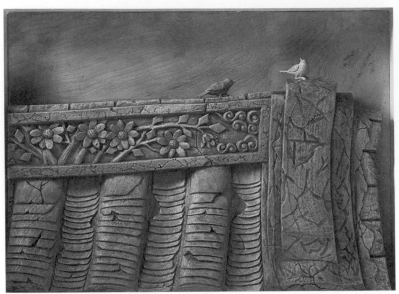

▲〈幽雅〉71×41×10cm樟木，麻雀佇足屋簷上，爲老建築唱一首古老的歌。（黃媽慶提供）

▲黃媽慶〈葉蟬〉28×22×12cm樟木、石版。（黃媽慶提供）

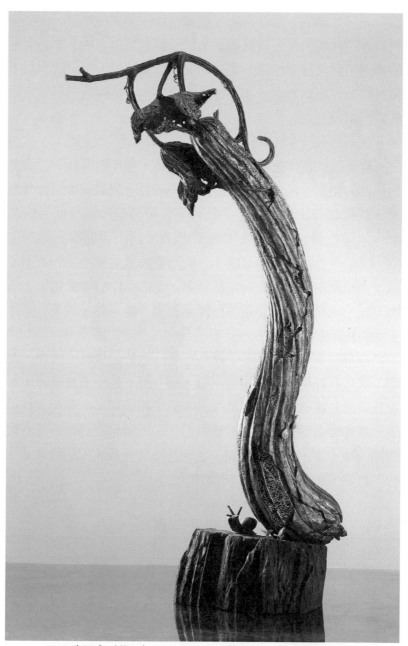

▲黃媽慶〈繁衍〉97×52×24cm樟木。（黃媽慶提供）

樸、非常木訥的一個藝術家。他用他的作品來做代言，作品中可以說是反映人生、反映他個人的一個思想領域的。」黃老師將他的生活反應於作品，不求虛名，毋須做作，生命的歷程、個性的謙沖嶄露無遺，追求作品的原色，如同對自己質樸生活的純粹坦蕩。

　　而黃媽慶老師在自己新作品集中的自序中說到：「木雕是一條辛苦的創作之路，但我甘之如飴，創作展現我的想法與對生活的體驗、創作讓我關心生態與時勢，認識並珍惜台灣的美。以傳統技法加上自己的技術，保留傳統味道及個人的創意，才是創新。以木紋原始肌理構思，再將構圖融入造形之中，讓每件作品都各具意涵。」黃媽慶師承泉漳匠師的菁華，賦予木頭新生命，以有限創造無限，使作品洋溢著傳統與人情的美好，並真實的關切自然與傳承人文，他是真正執著於這片土地的藝術家！

　　在拜訪黃媽慶老師的過程中，老師始終是那樣的謙虛、親切，雖然已經是名聞遐邇的木雕大師，但一點架子也沒有，不管我們是要拍攝作品、借覽書籍、影印相關報導、甚至各種提問，黃媽慶老師都是非常的有耐心，一一滿足我們的好奇心跟問題。除了表達深深的感謝，也期許將來更多人如同黃老師一般，以熱情和生命投注在木雕創作上。

黃媽慶創作年表

年份	年齡	創作歷程
1952年	1歲	出生於台灣傳統藝術重鎮鹿港。
1966年	15歲	師承知名傳統木雕家王錦宣先生，奠下傳統木雕根基。
1992年	41歲	榮獲台灣省木雕藝術創作比賽優選，作品由木雕博物館典藏。

年份	年齡	創作歷程
1993年	42歲	第四十八屆全省美展入選。 獲邀台灣省手工業研究所「台灣手工業——傳承與新貌展」。 獲邀台中世貿中心「台灣藝術博覽會」雕刻藝術展。
1994年	43歲	榮獲第49屆全省美展優選。 榮獲全省木雕創作展佳作。
1995年	44歲	榮獲台南市第一屆美展鳳凰獎，作品由台南市立文化中心典藏。 榮獲高雄市第十二屆美展第一名，作品由高雄市立美術館典藏。 第三屆台灣工藝設計競賽入選。 第九屆南瀛美展入選。 榮獲第五十屆全省美展大會獎，作品由省立美術館典藏。 第十四屆全國美展入選。
1996年	45歲	榮獲第五屆民族工藝獎佳作。 榮獲台南市第二屆美展－文化獎，作品由台南市立文化中心典藏。 榮獲台灣區木雕創作比賽三名，作品由木雕博物館典藏。 榮獲第十三屆高雄市美展工藝類入選。 獲邀國立台灣藝術教育「鼠躍天開」丙子年迎春吉慶大展。 獲邀鶴軒藝術木雕新銳三人聯展。 獲選第五十一屆全省美展入選第十屆南瀛美展。
1997年	46歲	榮獲台灣區木雕創作比賽第一名，作品由木雕博物館典藏。 榮獲第六屆裕隆文藝季木雕金質獎，作品由木雕博物館典藏。 獲邀文建會「民族工藝大展」暨現場示範表演。 第五屆台灣工藝設計競賽入選。 第十四屆高雄市美展工藝類入選。 獲邀國立台灣藝術教育館「牛耕藝耘」丁丑年迎春吉慶大展。 獲選第十一屆南瀛美展。 獲邀台中市民俗公園慶讚中元活動暨現場示範表演。 獲邀「國際木雕藝術節」。 獲邀省立彰化社教館「逸廬雅集」十人聯展。 獲邀鶴軒藝術故鄉情木石雕四人聯展。 獲邀漢僑生活藝術館木雕雙個展。

年份	年齡	創作歷程
1998年	47歲	榮獲台灣區木雕藝創作比賽二名，作品由木雕博物館典藏。 連續三年獲邀鹿港錦森興魯班公宴——鹿港木雕展。 榮獲八十七年度國家文化藝術基金會木雕創作補助。 第六屆台灣工藝設計競賽入選。 第十五屆全國美展入選。
1999年	48歲	獲邀兔年「總統府空間美化展」。 獲巴黎台北新聞文化中心典藏作品〈母愛〉。 榮獲第二十二屆中興文藝獎章。 獲邀三義木雕博物館個展。 獲邀台中縣立文化中心個展。
2000年	49歲	獲邀高雄縣立文化中心個展。 獲邀台中市文化中心個展。 獲邀逢甲社區文藝季活動個展，由逢甲大學典藏作品。 獲邀國立國父紀念館個展。 獲邀台中火車站20號倉庫個展。
2001年	50歲	獲邀嘉義縣文化局個展。 獲邀佛光山美術館個展。 獲邀新竹市文化局個展。 獲邀朝陽科技大學文化季個展。 獲邀行政院勞委會勞工教育學苑個展。
2002年	51歲	獲邀南投縣政府文化局個展。 獲邀新竹縣文化局個展。 獲邀台北車站文化藝廊個展。 榮獲大韓民國「世界男根雕刻大會」國際邀請賽獎勵獎。 獲聘擔任身心障礙人士工藝創作競賽評審委員。 獲聘擔任鹿港龍山寺原修護工程委員會顧問。 獲聘擔任台灣木雕協會常務理事。
2003年	52歲	獲邀立法院國會藝廊個展。 獲邀嘉義市文化局個展。 獲邀台南縣文化局個展。 獲邀礦溪美展——彰化縣美術家接力個展。 行政院農委會員會林務局漂流木雕刻比賽名師創作典藏。
2004年	53歲	獲邀巴黎「農香春節猴年特展」。 獲傳統藝術中心現代館典藏作品。 獲邀高雄市歷史博物館個展。 獲邀國道北二高關西休息站文化藝廊個展。

年份	年齡	創作歷程
2004年	53歲	獲邀埔鹽鄉立圖書館個展。 獲邀埤頭鄉立圖書館個展。 獲邀台南縣文化局「亞太蘭花會議暨蘭展」。 獲選為台灣工藝研究所工藝之家。
2005年	54歲	獲邀鹿港天后宮香客大樓「木雕二人展」。 獲聘擔任屏東縣文化局典藏藝術品評審委員。 獲邀德安購物中心個展。 獲邀美國巡迴展「農曆春節雞年特展」。 獲邀新竹市政府文化局雕刻二人展。 獲邀台南縣文化局「台灣國際蘭展」。 獲邀建國科技大學「對話空間平台」「藝術家的工作室」聯展。 獲邀「彰化真才藝彰化藝達人展」。 榮獲第一屆「大墩工藝師」大墩工藝師聯展。 獲邀台中縣港區藝術中心個展。 獲邀弘光科技大學個展。 獲邀雲林科技大學個展。
2006年	55歲	獲邀台灣國際蘭展－蘭花工藝品展。 獲邀國立台灣工藝研究所個展。 獲邀國立台灣工藝研究所「工藝之家」聯展。 獲邀蘭為王者香「2006蘭花工藝展」。 獲邀台南市立文化中心個展。 獲邀多倫多及溫哥華台灣文化節，個展「台灣工藝展」。 獲邀三義木雕博物館個展。 著作個人作品集五冊。
2007年	56歲	獲邀彰化市藝術館個展、嘉義市文化局、嘉義市立博物館邀請展。 獲邀台中市文化局邀請展。
2008年	57歲	獲邀高雄市立歷史博物館個展。 獲邀國立彰化師範大學個展。 獲邀台北社教館個展。 獲邀欣榮紀念圖書館個展。 獲聘擔任文健會傳統藝術藝人大葉大學駐校傳藝計畫老師。 獲邀國立歷史博物館「生命之歌——黃媽慶木雕展」。
2009年	58歲	獲邀彰化市福山寺「生耕致富　黃媽慶木雕展」。 獲邀員林鎮公所「刀裡乾坤　黃媽慶木雕邀請展」。

附錄　木雕工藝製作流程及雕刻技法

　　黃媽慶先生的木雕創作，多以樸實恬靜的萬物爲創作題材。其主題作品，雕板厚薄均配合取材，其造型對稱均勻而圓滿，其命名多具諧音、寓意、移情等意涵。旁景與佈景鋪陳協調，再配合自然生態節氣，呈現濃厚鄉土風格及生態保育的觀念。其製作程序皆經由紙上白描圖案、粗坯、細坯、修飾重建四個步驟，再配合題材使用浮雕、圓雕、透雕、陰雕四種表現手法，呈現各類型作品。

（一）木頭的特性及選材

　　木頭有的鬆軟、有的粗硬，一般木頭鬆軟的易雕，粗硬沉重的難雕。木質堅韌、紋理細密、色澤光亮的稱之爲硬木，如紅木、黃楊木、花梨木、扁桃木、櫚木等，具有雕刻的全部優點，是雕刻的上等材料，適合雕刻結構複雜的、造型細密的作品，而且在製作過程中和保存時不易斷裂受損，有很高的收藏價值，只是雕起來比較費工夫、容易損傷刀具。

　　比較疏鬆的木質適合初學者用，如椴木、銀杏木、樟木、松木等。這類木材適合雕刻造型結構簡單、形象比較概括的作品，雕鑿起來也比較容易，但因其木質軟、色澤弱，有的需要著色處理，以加強量感。有些木紋比較明顯而且變化多端，如：水曲柳、松木、冷杉木等，就可以巧用木紋的流暢、木紋的肌理，作一些較抒情的作品。一般說來，造型起伏越大，木紋的變化越豐富，也就越有味；造型的形狀動態越婉轉、流暢，木紋走向的效果也就越是理想，以至於出乎意料的好看，極富裝飾性。當然，這種木材的造型設計應是以高度概括爲主，過於複雜和過於小的體積，不僅會破壞木紋，還會造成視

覺上的反差。所以在創作一件作品之前，首先要對木材有所認
識，選擇適合於所表現的材料十分重要。

（二）木材的乾燥處理

1. 人工乾燥

　　將木材密封在蒸氣乾燥室內，借蒸氣促進水分蒸發，使木
材乾燥。（根據木材的大小、厚薄，如4cm板材烘乾時間一般
需要一個星期），乾燥的程度最高可使木材含水量僅達3%。
但經過高溫蒸發後的木質發脆失去韌性容易受到損壞而不利於
雕刻。通常講原木乾燥的程度應保持在含水量30%左右。

2. 自然乾燥

　　將木材分類放置通風處（板材、方材或圓木），擱置成
垛，垛底離地60cm左右，中間留有空隙，使空氣流通，帶走
水分，木材逐漸乾燥。自然乾燥一般要經過數年或數月，才能
達到一定的乾燥要求。

3. 簡易人工乾燥

　　一是用火烤幹木料內部水分。二是用水煮去木料中的樹脂
成分，然後放在空氣中乾燥或烘乾。這兩種方法乾燥時間可能
縮短，但浸水後的木材容易變色，有損木質。

（三）刀具的應用

　　刀具是從事木雕創作的最直接的助手，在木雕的工藝製
作過程中，雕刻刀及其輔助工具起到十分重要的作用。刀具齊
備，會磨會用，不僅能提高工作效率，而且在造型上能充分發

揮自己的技巧，使行刀運鑿洗練灑脫，清晰流暢，增加作品的藝術表現力。

雕刻刀的種類有很多，以下介紹幾種主要的刀具及用途。

1. 平刀

刃口呈平直，主要用於鏟平木料表面的凹凸，使其平滑無痕。大型號用來鑿大型的木雕，有塊面感，運用得法，如繪畫的筆觸效果，顯得剛勁有力，生動自然。平刀的銳角刻線，有強烈的木趣刀味。

2. 圓刀

刃口呈圓弧形，多用於圓形和圓凹痕處，在雕刻傳統花卉上也有很大用處。圓刀橫向運刀比較省力，對大的起伏、小的變化都能適應。而且圓刀的線條不肯定，使用起來靈活且便於探索。

3. 斜刀

刃口呈45度左右的斜角，主要用於作品的關節角落和鏤空狹縫處作剔角光。如果刻人物眼角處，斜刀更好用。斜刀又分正手斜與反手斜，以適合各個方向。

4. 中鋼刀

刃口呈三角型，因其鋒面在左右兩側，鋒利集點就在中角上，因此用裡推壓越重，三角刀刻出的線條就粗，反之就細。三角刀主要用於刻毛髮、刻裝飾線紋，操作時三角刀尖在木板推進，木屑從三角槽內吐出，三角刀尖推過的部位便刻畫出線條來。

彰化學

木雕的輔助工具主要有敲錘、斧子、鋸子、木銼。斧子的用途是配合出胚，大量砍削木料，注意砍削時不宜用力過大，不可直上直下砍，斧刃應與垂直的木紋保持45度左右，否則，木料會開裂。木銼的用途主要是在圓雕的細胚階段，可代替平刀將刀痕鑿跡銼平整以便修光，又可代替圓刀或斜刀作鏤空處理。

（四）雕刻技法

所謂技法，就是木雕創作中作者對於形象和空間的處理手法。這種手法主要體現在削減意義上的雕與刻，確切地說，就是由外向內，一步步通過減去廢料，循序漸進地將形體挖掘顯現出來。在一次次的減法造型中，我們不僅體會到作品在「脫殼而出」的快感。甚至因木質的特性或用力過猛會減去不該減去的地方，而感到驚心動魄，但如處理得當，也可能因險象環生而喜悅。同時還能感受到各種刀法運用過程中產生的特殊韻味，有些偶然的效果，能使作品產生新的意韻。

因此，木雕藝術創作，是心理複雜多變而有意義的過程。優美的刀法之所以形成，是技術達到純熟的表現。有人常感到在臨摹一張好畫時，最難的莫過於筆觸，因為筆觸是作者心靈與技巧的產物，刀法也如此，是任何模仿都難以體現的東西。所以只有掌握技巧並不斷地積累經驗，才能達到理想的真正屬於自己的刀法。那種木紋與雕痕、光滑與粗糙、凹面與凸面、圓刀排列、平刀切削……，它們所表現的藝術語言，其魅力是其他材質的雕塑所無法達到的。

（五）木雕步驟

1. 勾勒畫稿

通常要畫創意稿，再用墨線勾畫放大到木材上。

2. 粗胚

是整個作品的基礎，它以簡練的幾何形體概括全部構思的造型，要求做到有層次、有動勢，比例協調、重心穩定整體感強，初步形成作品的外輪廓與內輪廓。鑿粗胚：可從下到下，從前到後，由表及裡，由淺入深，一層層地推進。鑿粗胚時還需注意留有餘地，如同裁剪衣服，要適當地放寬。民間行話說得好：「留得肥大能改小，惟愁瘠薄難復肥，內距宜小不宜大，切記雕刻是減法。」鑿細胚：先從整體著眼，調整比列和各種佈局，然後將具體形態逐步落實並成形，要為修光留有餘地。這個階段，作品的體積和線條已趨明朗，因此要求刀法圓熟流暢，要有充分的表現力。

3. 修光

運用精雕細刻及薄刀法修去細胚中的刀痕鑿垢，使作品表面細緻完美。要求刀跡清楚細密，或圓滑、或板直、或粗獷，力求把作品意圖準確地表現出來。

4. 打磨

根據作品需要，將木雕用粗細不同的木工砂紙搓磨。要求先用粗砂紙，後用細砂紙。要順著木的纖維方向打磨，直至理想效果。

5. 著色上光

　　用一枝硬毛刷、一枝小硬毛筆、一隻調色缸。著色的顏料一般是指水溶性的，如水粉、水彩或皮鞋油。它們的特點是覆蓋性小，有較強的滲透性。油畫的丙烯顏料不宜使用。

　　木雕著色的方法主要是掌握木質和花紋在顏料的覆蓋下還依然可見，有些木紋通過著色更加清晰。所以在調配顏色時不宜過厚，顏料與水的比列是30：1，要適當的稀薄，呈透明狀。這樣即使多上幾遍，木質也不會被覆蓋住，如果顏色調配得當，上色的刷筆含水量不宜過多，不要急於求成，否則有些深凹處積澱顏色易產生不均勻的效果。

　　著色不僅是為了彌補某些木質的不足或缺陷，而且還能起到豐富材料質感美和作品形式美的作用。因此在作品上色時要酌情而定，要求儘量體現出作品內容形式的需求，並符合天然木質的種種美感。

　　木雕上色不要馬上擦光。一定要等乾了（約12小時後），用一塊乾淨的布使勁擦拭直至產生均勻的光澤，達到手感光滑。有的作品可以視情況擦露一些，使木的底色稍有顯露，形成豐富的色彩感覺，同時也加強了作品的層次感。

　　當我們雕完了一件作品，從緊張的工作中解放出來，看到自己親手製作的作品，有如孕育生命的誕生，會有一種成功和收穫的快感，細細品味似經歷一次死與生的過程，這便是創造的魅力，但要真正感受到它的這種無窮魅力，需多雕多練、多琢磨，熟能生巧，才能形成自己的藝術語言和風格。

錫藝四代多風華
——陳萬能

撰文攝影：王進長、邱吉生、楊秋吟

一、前言

　　陳家錫藝到台灣的第一代陳賜（約1875～1940），落腳鹿港。雖無店名，但自唐山過台灣，帶來了錫藝技術，也帶來壽山石模具及各式工具。從此，錫藝在台灣生根發芽。第二代掌門人陳滔（1897～1960），開設復興錫店，從事祭祀禮器製作。

　　陳萬能（1942～），為陳家第三代繼承人，是台灣最早將錫器製作轉為藝術創作的大師，他十四歲隨父習藝，二十四

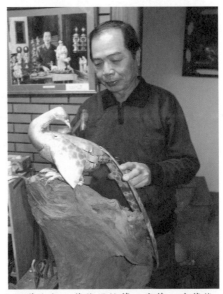

▲錫藝大師、萬能錫鋪第三代傳人陳萬能。

▲陳萬能長子陳炯裕。

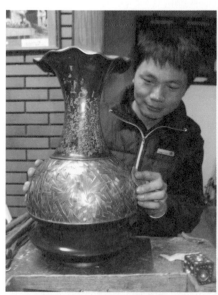

▲陳萬能二子陳志揚,爲萬能錫鋪第四
代傳人。

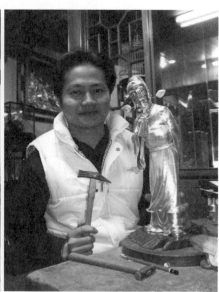

▲陳萬能三子陳志昇。

歲開始改良傳統祭祀錫器，至今獲獎無數。數十年的摸索與發展，使他成為國寶級的大師。

陳志揚（1972～），陳家第四代傳人，是台灣學歷最高的錫藝師傅。一九九五年獲得李登輝總統召見，同年即赴美國紐約視覺藝術學院深造，主修純藝術。二〇〇四年他獲得國立台南藝術大學應用藝術研究所碩士學位，二〇〇九年進入成功大學攻讀品牌計畫行銷博士。

一個錫藝家族的故事，是錫器製作在台灣的歷史，也是台灣藝術史的縮影。

二、從傳統走向創作

第一代錫匠陳賜的生平經歷，已不可考。

第二代傳人陳滔「復興錫店」的時代，一切都是經由口述教給陳萬能。當時一切工藝技術的傳承都是如此。陳賜、陳滔到底傳了哪些人，如今已無法知道，只曉得陳賜大約傳給了陳滔兄弟三人，陳滔又傳給了陳萬能兄弟三人。日本統治下的工藝類工作難以謀生，所以陳滔那一代兄弟都改行了，陳滔是唯一傳人。陳滔繼續傳藝給陳萬能三個兄弟，後來也僅存陳萬能一脈單傳，收入永遠是現實的問題。

第三代傳人陳萬能，開設「萬能錫鋪」。少年時就隨父親學習錫器製作，但因獲利太薄，無以為生，不得不轉行從事其他的工作，直到一九五九年八七水災，中南部遭受空前的災害，工作也沒了。陳萬能回家後，看到有祖傳的幾百年歷史的石刻模具荒廢沒用，感到十分可惜，想到也許還可以好好的利用這些東西，於是回到錫藝這條路。陳萬能最早與其他工匠無異，都是製作祭祀器皿，服完兵役退伍之後，偶然想到神桌擺

設祭祀器皿的空間很小，如果把龍燭與紅柑燈結合，就能節省一些空間，新的紅柑仔燈也比較壯盛華麗。

然而，當時錫製的器皿給人的印象極差。日治時期結束了十多年，國民政府才開始經營台灣不久，本省民眾生活普遍清苦。製錫師傅不能製作難賣的高價器皿，只得盡可能壓低成本，各地各鋪的師傅唯一的對策就是把含鉛量提高。就因為材料上偷工減料，惡性循環的結果，造成大家對錫製品的刻板印象就是「那種東西容易壞，又容易發黑」，所以當時不流行擺放錫器。再加上當時其他金屬製品相對便宜，錫器實在太貴了，有錢人家為了顯示財富，才有辦法購置這種物品與應有的行頭。一般人都是家裡要辦喜事才去借來用。

這時，陳萬能一生的轉捩點，在此產生。

一九六六年，二十四歲的陳萬能認定偷工減料「沒出脫」（沒出息、沒成就之意），就不惜重本，使用實實在在的材料，打造了兩對結合傳統龍燭與紅柑燈的作品，造型突破傳統。那是他第一件創新的作品。他孤注一擲，跟朋友借錢，坐火車上台北。這回買賣無論如何要成功，否則連回家的車錢都沒有。到了一家佛具店，生意很好。等到客人少了，陳萬能才進門向老闆表明來意，東西都還沒拿出來，老闆連看都不想看，馬上要陳萬能帶回去，因為「錫燈沒有人要」。陳萬能一直懇求老闆，並且說是某某人介紹來的，「只要看一眼就好了」，老闆聽了，勉為其難的打開看了一下。老闆霎時沉默了，「你帶了幾對來？」陳萬能回答還有一對放在台北車站。老闆竟然說：「兩對我都要了。」老闆說他板橋有一棟透天厝，可以給陳萬能免費住，只要能專門為他製作錫器。陳萬能沒有答應。然而此事可說是陳萬能人生中極為重大的事件，一生中第一次有信心十足的感覺──「創新這條路是對的」！東

▲陳萬能〈紅柑燈〉。（萬能錫鋪提供）

▲陳萬能〈濟公〉。（萬能錫鋪提供）

▲陳萬能〈五鼠運財〉。（萬能錫鋪提供）

彰化學

西不僅要眞材實料，還要隨著時代的改變，努力改變、創新，這才是錫藝未來要走的活路。

陳萬能常跟年幼的孩子們提起：「以前阿公有一間秘密房間……」足以說明以前的觀念──功夫不外傳，甚至對自己家人也一樣保密。

錫藝畢竟是辛苦的行業。孩子還小的時候，陳萬能曾收了幾個徒弟，但大多學不到一半就跑掉了，因爲太累、太辛苦了。做錫藝的辛苦，「熱」是一個主要因素，尤其夏天更熱，一工作下去，一件汗衫從早到晚都是溼的，渾身出汗感覺就像在下雨一樣。

第四代傳人之一的陳志揚，走上錫藝之路，並非刻意安排。國中畢業後他不想再念書，只好跟著爸爸學錫藝，學久之後學出興趣來了，就一直做到現在。當時政府正在推廣文化產業，傳統工藝受到重視，景氣也大好。尤其一九八五年起「大家樂」與一九八八年起「六合彩」盛行時，賭客很捨得花錢。錫器在台灣原本就是奢侈品，就在那個年代，配合「出明牌」和「酬神」，漸漸的被帶動起來。二哥陳炯裕和弟弟陳志昇那時候就看見錫藝的前途，所以很早就承接陳萬能的技藝，而陳志揚的投入，還在此之後。

萬能錫鋪主張傳統與創新並進，雖然時代在演變，但舊的東西，也不能就此廢棄，唯有創新作品才跟得上時代潮流。關於傳承問題，陳萬能並不要求兒子繼承錫藝，因爲他深切了解製作過程的辛苦，所以對於兒子們的選擇完全予以尊重，而今家中三個兒子──陳炯裕、陳志揚、陳志昇追隨父親從事錫藝的創作，漸漸也有了相當亮眼的成績。陳家兄弟三人的創作風格大致是：老大陳炯裕喜歡製作中國傳統中的吉祥動物，老三陳志昇則偏好民間傳統故事的造型，而老二陳志揚則是超越傳

統，將現代藝術的元素注入錫藝創作。

總結萬能錫鋪的創作特色就是：
1.美感的創新。
2.材料的創新。
4.用途的創新
3.對傳統技藝理念的堅持。
5.造型上做符合現代的變化。
6.由實用的轉向藝術欣賞的。
7.與現代雕塑藝術相結合。

四十年來，雖然獲獎無數，陳家父子四人的創作走向鼎盛，出人意料的，日常生活與商業經營完全沒有受影響。陳萬能認為：對於從事工藝的人來講，生意不會因此更好，獲獎只是在工藝修為上得到肯定、得到名聲而已。成名之後，有電視媒體來採訪，一些慕名的人來參觀，然而絕大部分是學術性質的研究訪問，訂單並無增減。

陳萬能坦言，創作並非憑空塑造，必須遵照傳統的工法，一步一步踏實地做下去，才有創作的可能。一個錫藝師傅無論如何必須遵照尺寸的規定──即中國傳統工藝向來注重的文工尺──在這種原則之下發揮傳統典故。譬如麒麟的造型或者龍的形體有什麼典故等等，來創作他的作品。然而，創作是一定要走的路。

「今天的創新，就是明天的傳統。」陳萬能自覺讀書不夠多，所以在創作的路上，必須借助大量的書籍和圖片，為典故與傳統注入新的生命。陳萬能說，這方面的開支是不能省的。如果是動物造型，最好經過多次的親眼觀察、揣摩之後再動

▲陳炯裕〈麒麟燈〉。（萬能錫鋪提供）

▲陳志昇〈玩耍〉。（萬能錫鋪提供）

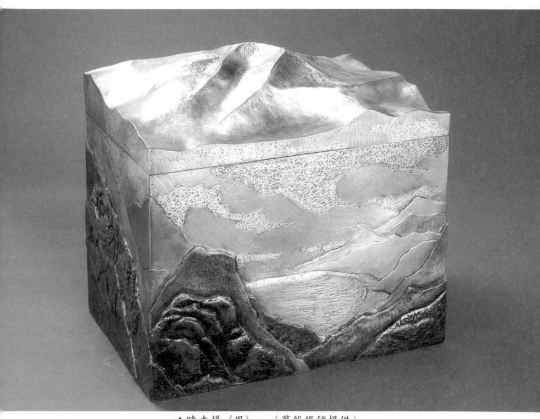

▲陳志揚〈思〉。（萬能錫鋪提供）

手。以老虎的製作為例，去動物園是一定要的，必須親眼觀察形體。然而，動物園的老虎與野生的又有不同，單單那王者降臨的霸氣，就有天壤之別。這時，就必須求助於文字資料和大量的生態圖片。至於姿態，就必須遵守傳統，例如老虎開口或閉口，意義完全不同，民間的禁忌尤其不可觸犯。

除了老人家，現代人不知道該重視傳統，只是稍有概念就跑來訂作，這時候錫匠有義務跟客戶解釋清楚，讓他們知道「原來這樣才對」，表示完全同意，錫鋪才會接單。如果違背了傳統、違背了典故，作品拿出去，被看出問題，身為專業而遭受質疑，那就鬧笑話了，所以陳萬能在傳統的理念上相當堅持。

為了設計與製作技術的提升，陳萬能不時出國考察，最近一次是二○一○年二月，到泰國和馬來西亞國家級的展覽館參觀製作流程與產品。親眼看過之後，陳萬能不免有些失望，東南亞的錫器製作，無論是設計與技術，都偏向實用器具，談不上藝術的層次，唯一的收穫，就是明白萬能錫鋪的作品確實站在世界的頂端。

三、錫器工藝的材料與工序

使用錫做為製作原料，無論是傳統祭祀禮器，還是藝術創作，都必須了解錫的特性。錫是一種化學元素，其化學符號是Sn（拉丁語Stannum的縮寫），它的原子序數是五十，是一種主族金屬。純的錫有銀灰色的金屬光澤，擁有良好的延展性能。它在空氣中不易氧化，它的多種合金有防腐蝕的性能，因此常被用來作為其他金屬的防腐層。錫的主要來源是一種氧化物礦物錫石（SnO_2），盛產於中國雲南、馬來西亞等地。萬

能錫鋪所使用的，是來自馬來西亞的純錫，這一點與其他錫藝師傅不同。

錫是一種可延展的、柔軟的、高晶體的、銀白色的金屬。它的晶體在被彎曲折斷時會發出響聲。在無菌的海水和自來水中錫不腐蝕，但在酸、鹼和酸的鹽中則可能腐蝕。它可以催化溶液中的氧對金屬的攻擊，在空氣中加熱後錫可以形成SnO_2。SnO_2是弱酸性的，與熔融鹼反應可以形成錫酸鹽。錫可以被擦亮，往往被用來作為其它金屬的防腐層。它可以直接與氯和氧反應。在稀酸中就可以取代氫離子。在室溫下它有延展性，但冷卻後就變脆。錫很容易與鐵結合，被用來做鉛、鋅和鋼的防腐層。塗錫的鋼罐多用於貯藏食物，這是金屬錫的一個重要市場。

錫可以製成的日常用品很多，如食用器皿，陳志揚做出的茶葉罐，就受到矚目與好評。以錫來做存放乾糧的容器是最好的，它可以保溫保濕，因為它有『毛細孔』，這是其他金屬所沒有的特性。錫也可以做現代工藝品，將來一定會有更多不同的設計。

一半一半的錫鉛合金，跟百分之九十九純錫比起來，稍微硬一些。加入鉛為的只是降低成本；此外，施工上會比較好做。萬能錫鋪使用的錫是從馬來西亞進口的，過去曾經嘗試用過一批大陸的原料，但雜質多、狀況不斷。明明都是九九九純錫，可是用起來就是很不順。當然用大陸進口的錫會便宜一些，不過萬能錫鋪堅持品質，這是責任問題。

在製作的過程中，如果使用傳統工法，並無所謂的職業傷害或職業病；但在現今的加工過程，就不一定了。車床就是一個例子。陳志揚曾在學校教學中使用車床，沒有戴口罩，後來看到地上一層錫質的粉塵，才想到自己一定吸了不少。

▲陳炯裕〈禮瓶爵〉。（萬能錫鋪提供）

▼陳萬能〈福（虎）在眼前〉。（萬能錫鋪提供）

▲陳志揚〈龍舟〉。（萬能錫鋪提供）

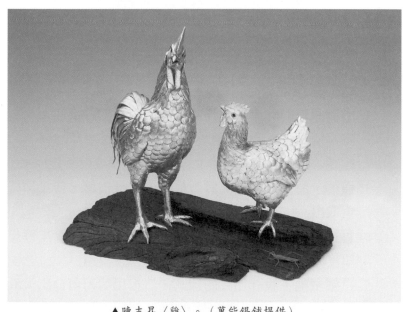

▲陳志昇〈雞〉。（萬能錫鋪提供）

錫器的使用年限，大約是三百年，所以許多考古挖掘、古代陪葬器皿，很少看見錫器，就因為錫器的保存不如銅器久遠。但錫器上了漆，就能增加使用年限。曾經有人發現少數古墓中有錫製的面具，偶然保存下來，就是因為上了一層生漆。令人驚訝的是，錫器所使用的漆，不是甚麼特殊的漆，而是一般使用的油漆。上了各種色彩的漆，感覺上就有了現代主義的氣息。陳志揚的作品，很多都上了漆，有鮮豔的色彩，這和創作的風格有關。陳志揚說：「傳統還是以貼金箔較多。」

中國傳統錫藝創作至今沒有完整的紀錄，最早的大概是商代的面具。錫是質軟的金屬，延展性好，熔點度低，如果掌握它的特性，便可靈活運用。目前最好的製錫模具是壽山石，因為它的質地軟、好雕刻，而且注入高溫的錫之後，石材變硬而脆，非常耐用。現今科技發達，對於模具的開發可用電腦車床來做處理（有點類似刻印章的模式）。陳志揚是唯一使用過這種技術的錫器師傅，他表示：機械與手工畢竟不同，許多光滑圓潤、細膩動人的線條，機械是做不出來的。所以，目前的模具仍是以自行手工開發為主流。

一般而言，錫器的製作工序大致如下：

1. **取得原料錫**：大多由馬來西亞進口。為降低成本，有時視情況會使用四十五％或五十五％的錫鉛合金。
2. **熔錫**：將錫塊熔為液體，方便後續灌漿或壓製錫片。
3. **模鑄**：將液態錫倒入礐石模中，進行模鑄，待冷卻後再取出。
4. **壓錫片**：以釉面甄將錫液製成錫片，一般要壓出理想厚度的錫片決定於錫漿的溫度和施壓的力道。
5. **打樣裁剪**：設計作品的樣式，然後用剪刀剪分出大致的輪廓。

6. **冷鍛**：以木槌敲出作的外形，並加強作品的硬度。

7. **焊接組合**：利用錫液和助焊劑將不用的部份加以接合。焊接時，溫度的控制需要靠經驗，才不會過熱傷到其他部分，或過冷無法附著。

8. **銼修**：以銼刀將凹凸不平的平面加以修平。

9. **削光**：以鋼板條刮作品表面，除去氧化物和表面的髒污，這樣就能使純錫的光亮顯現出來。

10. **砂磨**：使用由粗到細的砂紙來修飾作品表面，使表面光滑。

11. **擦洗**：利用水、水砂紙和木賊草來擦洗作品表面，讓表面的紋路能更細膩。

12. **紋飾**：用雕刻刀刻紋路，或貼金箔，或上油漆，來將作品美化。

四、萬能錫鋪的重要成就

萬能錫鋪的第一項成就，是讓錫器與一般藝術品等量齊觀，成為收藏的標的。錫鋪的產品種類繁多，並不侷限於某種特定的種類。陳志揚表示，早期的買家年齡層偏高，都是為了實際使用而訂購；但是這幾年下來，錫器慢慢的成為收藏，客戶的年齡低了許多，無論是陳家父子的創作或是祭祀禮器，他們下訂單、出手都很大方。另有一種買賣，是南部的宗教活動，各寺廟的各方人馬為了比拚場面，想要擺出較特別、較特殊的禮器，就會到錫鋪來訂製。

第二項成就，是創作物件的巨大化。這是史無前例的創舉。例如陳萬能與陳志揚父子共同創作的雕塑——「風調雨順」四大神像，於二〇〇〇年完成，每尊高達兩百公分，比起

▲熔錫。

▲錫條原料。

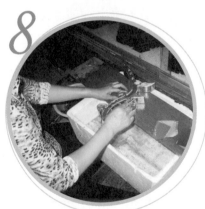

▲擦洗。

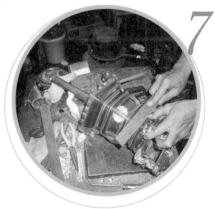

▲銼修。

彰化學

▲灌模。

▲壓錫片。

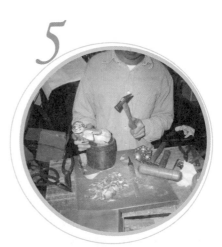

▲冷鍛塑型。

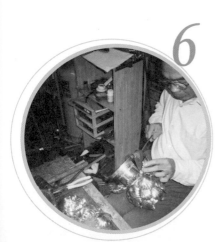

▲焊接。

大陸的兵馬俑，外形雄偉，氣勢懾人，在紐約展出時受到極高的評價，各國金工藝術的專家才赫然發現台灣的錫藝技術超乎想像。又如二○○九年完成的門神創作，高與人齊，也是巨大兼具精緻的作品。這種大件的作品必須增強錫的厚度與強度，才能支撐龐大的體積。「四大天王」於二○○九年年初在桃園文化局展出時，不慎有點毀損，目前放置在家中，靜待有緣人。

第三項成就，是將錫藝創作提昇為精緻禮品，與琉璃工坊的藝品並駕齊驅，甚至取而代之。二○○五年，國民黨榮譽主席連戰，重啓國共和談的世紀破冰之旅，當時就帶了陳萬能的作品「牡丹鳳凰」做為禮物，令北京大學的受禮者十分訝異，驚嘆台灣工藝水準之高。此外，現今各大廟宇都可見到陳萬能先生的作品，如台南大天后宮、大甲鎮瀾宮。甚至名揚海外，在日本東京朝天宮、日本長崎孔子廟、菲律賓臨濮堂及澳門天后宮等，都可見到陳萬能先生的大作。

五、未來展望

由於鹿港陳萬能父子的奉獻，所有關心台灣精緻工藝的人都能預見錫藝的未來。然而，所謂的展望，主要牽繫於下列因素：

第一、是人才的培育

陳志揚是台灣唯一在大學院校兼課的錫匠，教授金工設計。最大的目的，就是要發掘錫藝的人才。陳志揚說：「我們是學徒出身的，老實講，只會做不會說，還沒有把自己的那一套轉換成可以制式化的教材，所以有興趣的學生，都會跑去國

外學習合金的技術。他們回來就照國外的方法去做，跟我們的工序有很大的出入。他們學到是金銀細工，要把那一些觀念應用在錫藝上，不可避免的會發生錯誤。陳志揚說：「那就是我們講的『工夫隔行如隔山』，何況他們學到的只是皮毛而已。」

陳志揚理想中的人才發掘與台灣現在設計方面的發達有關，他相信不同的人會有不同的想法，彼此激盪就能產生火花，這就是創意。其次是技術層次的傳承。陳志揚堅持，少年仔想要走這途，一定要拜師，從基礎做起。重要的不是那套虛有其表的繁文縟節，而是一對一教授的精神，先進的工藝大國，日本、德國和瑞士，莫不如此。但是在台灣，也許是大環境的改變，一經師傅嚴謹的教導，學生就想跑了，完全不能吃苦耐勞、承受壓力。現行學校教育根本沒有師徒的精神，自然做不到技術的傳承。以雲林科技大學為例，教學的目標只是讓學生知道什麼是金屬工藝，沒有進階的課程。一般大學院校的金工課程也只是這樣而已，學生看到、摸到、學到，但學到多少？恐怕連皮毛都沒有。

第二、是正面接受中國大陸的挑戰

萬能錫鋪所設計的圖形，早年沒有申請專利，在大陸常常被模仿。客戶或朋友到大陸去，看見他們的錫器都嚇一跳，因為跟萬能錫鋪的作品一模一樣。更有遊客去大陸工廠參觀，拍了影片回來，發現辦公室貼出來的設計圖都來自萬能錫鋪展覽所出的專輯與文宣，一張一張拷貝放大，真是令人又好氣又好笑。

陳志揚對這個情況也很清楚，但因為現在工作滿檔，並不擔心來自中國大陸的競手。陳志揚認為，一年三百六十五天

▲陳萬能〈媽祖〉。（萬能錫鋪提供）

▲陳志揚〈花瓶伍賽〉。（萬能錫鋪提供）

▲圖由左上至右下:陳萬能、陳志揚作品〈四大天王──廣目天王、多聞天
王、持國天王、增長天王〉。(萬能錫鋪提供)

都要工作，接到稍微大量的訂單，就要動員全家分工合作，不會感覺到什麼威脅。然而，這樣的樂觀不能免去有心人些許的擔憂。首先，大陸人口那麼多，很容易就可以找到好的人才。其次，大陸不會永遠滿足於仿冒，遲早會在技術和創意有所突破。例如，浙江永康錫藝唯一傳承的大師級人物——應業根，雖然年近八十，仍然在為大陸錫製品的提升而努力。假以時日，也許就會有出人意料的表現，跟許多產業一樣。

正如陳氏家族的第一代師傅來自唐山，錫藝來自中國大陸，雖然經過許多災難浩劫，錫藝在中國大陸並未消失。改革開放之後，錫藝在浙江省永康市已經漸漸恢復起來。永康是錫藝的古都，史籍雖無明確記載，但至少在宋代就有打錫工匠世代相傳。現今從業者更加眾多，主要集中在芝英、古山一帶，並以芝英三村、峴口村、練結村最負盛名。許多錫藝公司已經成立，開始接受國內外的訂單。台灣的錫藝與大陸製品一爭高下，是早晚的事。

第三、是普及錫製藝品，改良祭祀錫器

「普及」，陳志揚的想法很直接，但沒人想過。陳志揚說道，「我所謂的普及，用一句話講，就是神明廳也可以現代化、有設計風！」確實如此，以台中幾期的豪宅為例，有人走法式風格，有人走義大利格調，甚至是混搭的風格，可是走到神明廳一看，還是傳統的樣子，這是很弔詭的情況。陳志揚認為，只要形成風氣，這塊市場會大得難以想像。陳志揚很期待有人開始給神明廳做現代化設計，與他一起配合，量身訂做一套現代化的祭祀禮器。

普及錫器還有一個關鍵，就是建立品牌。品牌觀念過去不是沒有，而是以工匠的姓名表示。例如陳萬能製作的錫器，早

就被認定是「陳萬能牌」，他的名字就是保證。陳志揚卻是要引進現代行銷的概念，創立自己的品牌，與馬來西亞的產品競爭。二〇〇九年，陳志揚進入成功大學攻讀博士班，研究的主題正是「品牌計畫行銷」。

六、結語

看著萬能錫鋪四代風華的呈現，令人感覺到，台灣最優秀的錫藝工匠正站在歷史的轉折點上。有著優良而成功的傳統，是否意味著未來的發展會一樣順遂？陳萬能的出現與改變，毋寧說是錫藝的一次革命，然而下個陳萬能又在哪裡呢？也許要等到錫藝再度走到盡頭，才會出現大師級的先知，為台灣錫藝指出一條全新的大道。關心工藝發展的有心人，都在引頸期盼著。

陳萬能創作年表

年份	年齡	創作歷程
1942年	1歲	出生於彰化縣鹿港鎮。
1956年	15歲	隨父學藝，承襲古法製作傳統錫器。
1966年	25歲	嘗試錫器創新，改造平面龍燭為立體龍燭，以及將柑燈、龍燭合成一體。
1969年	28歲	長子陳炯裕出生。
1970年	29歲	作品立體龍燭等，獲菲律賓臨濮堂典藏。
1972年	31歲	二子陳志揚出生。
1975年	34歲	三子陳志昇出生。
1978年	37歲	作品鏤空柑燈、香爐、餞盒等，獲省立博物館典藏。
1980年	39歲	陳萬能首展於第一屆全國民俗才藝活動至第三屆。

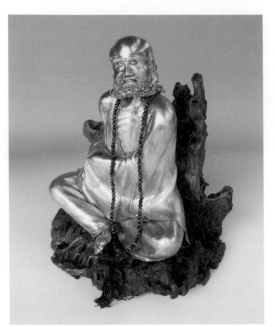

▲陳萬能〈坐姿達摩〉。（萬能錫鋪提供）

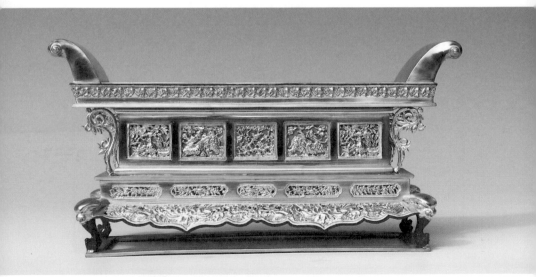

▲陳炯裕〈五福臨門餞盒〉。（萬能錫鋪提供）

▲陳志揚〈八仙過海〉。（萬能錫鋪提供）

▲陳志昇〈官將首〉。（萬能錫鋪提供）

年份	年齡	創作歷程
1984年	43歲	獲邀彰化及南投縣立文化中心個展。 獲邀台灣省手工業研究所「中日工藝展」。 榮獲文建會優良工藝品紀念狀。
1988年	47歲	獲邀全省各文化中心巡迴個展。 榮獲教育部第四屆民族藝術薪傳獎，作品麒麟、蓮花燈、花瓶五賽等，獲日本孔子廟典藏。
1989年	48歲	獲邀全國薪傳獎工藝類獲獎人聯展。
1990年	49歲	獲邀應文建會之文建藝廊個展。 獲邀文建會台北車站文化 藝廊開幕首展（個展）。
1991年	50歲	獲邀鹿港媽祖文物館十二生肖系列個展。 獲邀台灣省手工業研究所陳列館專題展。 獲邀文建會於美國紐約中華新聞文化中心舉辦之錫藝個展。
1992年	51歲	作品半浮雕鶴舞圖及立體作品等七件，獲彰化文化中心典藏。 陳志揚榮獲第一屆民族工藝獎金屬類佳作。
1993年	52歲	榮獲文建會第三屆民族工藝獎，三十餘件作品獲台灣省文獻委員會典藏。
1994年	53歲	獲邀文建會於全省田園藝廊舉辦第一檔巡迴個展。 中正機場候機室陳列作品。 獲邀薪傳獎十年回顧展暨中正藝廊現場示範製作。 陳志揚榮獲第三屆民族工藝獎金屬類二等獎。 陳志揚榮獲資深青商總會第二屆全國十大傑出青年薪傳獎。
1995年	54歲	獲邀美國紐約、法國巴黎，中華新聞文化中心豬年特展。 陳志揚榮獲第四屆民族工藝獎金屬類三等獎。
1997年	56歲	獲邀民族工藝大展，作品〈降龍〉、〈伏虎〉等，獲國立傳統藝術中心典藏。 作品超大型九龍花瓶五賽、柑燈等獲高雄保安宮收藏。
1998年	57歲	總統府行政院辦公廳陳列作品〈馬到成功〉，獲連副總統典藏。 半浮雕作品〈十二生肖〉獲法國巴黎文化中心典藏。 陳炯裕、陳志昇榮獲一屆傳統工藝獎。
1999年	58歲	獲邀總統府兔年特展。 獲邀全國美展。 獲邀美國紐文、法國巴文等展覽。

年份	年齡	創作歷程
2000年	59歲	獲邀大甲鎮瀾宮鎮瀾文化大樓啓用首展,暨典藏十二生肖、千里眼、順風耳及傳統錫燈、香爐等數十件作品。 陳志昇赴美進修,以台灣工藝唯一代表,赴韓國參加第一屆APEC青年技藝營。
2001年	60歲	作品蛇〈靜觀其變,一口咬定〉於總統府、行政院陳列。 獲邀新莊文昌祠錫藝特展。 陳志揚獲邀總統府藝廊文化薪傳工藝聯展。 陳志揚獲邀國立台南藝術大學應用藝術研究所「合四案」所展。
2001年	61歲	獲邀全國美展。 獲邀高雄市立歷史博物館「從傳統到創新,陳萬能錫藝邀請展」。陳 裕作品〈馬首是瞻〉於紐文中心陳列。 陳志揚獲邀法國巴文中心馬年特展。 陳志揚榮獲第十屆台灣工藝競賽優選。
2003年	62歲	彰化縣建縣280週年,承作彰化東門(樂耕門)模型一座,呈獻陳水扁總統做紀念。 承作宜蘭傳藝中心文昌祠錫器,獲典藏。 陳志揚入選第三屆國家工藝獎。
2004年	63歲	獲聘擔任國立台灣工藝研究所工藝門診工藝師。 作品五鼠運財等五件,再獲中華電信甄選製作全套電話IC卡。 獲邀文化局礦溪美展。 獲邀文化局猴年特展。 榮獲彰化文化局評鑑為地方文化館。 榮獲國立工藝研究所評選為台灣工藝之家。 榮獲鹿港鎮模範父親楷模。 獲邀台北國際藝術博覽會展覽。 獲邀國立台灣工藝研究所「工藝阿 GO GO」展覽。 獲邀國立台灣博物館於捷克、德國等國家博物館舉辦之「千面福爾摩沙特展」。 國民黨主席連戰先生大陸行訂購牡丹鳳凰、雙龍對瓶、九龍方瓶等作品,贈送北京大學與大陸中央高層政要。 陳志揚入選第四屆國家工藝獎。
2005年	64歲	獲邀彰化縣文化局半線藝術季「藝畫人生」聯展。 陳志昇獲邀國立台灣工藝研究所「工藝阿GO GO」展覽。 陳志揚獲聘擔任高雄樹德科技大學生活產品系講師。

▲陳志揚〈夜色山嵐〉。（萬能錫鋪提供）

▲陳志揚〈水光山色〉。（萬能錫鋪提供）

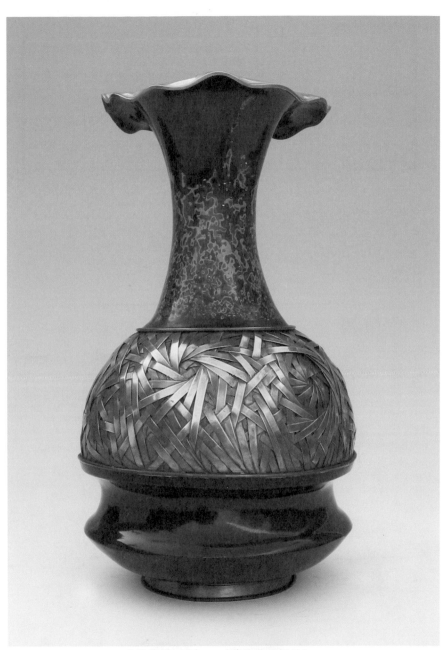

▲陳志揚〈宴〉。（萬能錫鋪提供）

年份	年齡	創作歷程
2006年	65歲	獲邀國立台灣工藝研究所、新光三越百貨台南新天地「犬心犬藝」聯展。 獲邀國立台灣工藝研究所台北華山文化創意園區「新生活工藝大展」。 彰化藝術館獲邀「錫藝風華——陳萬能父子邀請展」。 獲邀國立傳統藝術中心、總統府前廣場「傳藝迎春」示範展示。
2007年	66歲	獲邀國立傳藝中心金工大展——錫藝特展。

萬能錫鋪傳承譜系

錫藝原料與錫藝工序示意圖

（一）製錫原料：

　　大多從馬來西亞進口。成份最好的是九十九％純錫，但部分為考慮成本，也有使用四十五％或五十五％錫鉛合成的。至於製錫工具，大致需有以下幾種：燒鼎或燒爐、油燈、礐石模、釉面甄、剪刀、鎚、鎚臼、焊具、銼刀、鋼板條、砂紙、木賊草、雕刻刀、金箔、油漆等物品。

（二）製錫流程示意圖：

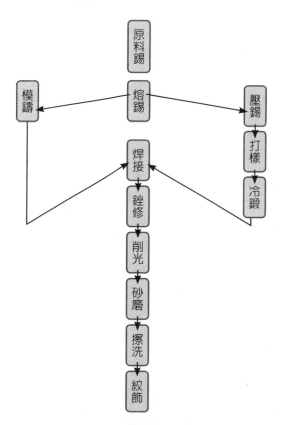

國家圖書館出版品預行編目資料

鹿港工藝八大家 / 林明德、吳明德編.－－初版.－－
　　台中市：晨星，2010.12
　　面；公分.－－（彰化學叢書；30）

　ISBN 978-986-177-467-1（平裝）

　1.民間工藝美術 2.藝術家 3.訪談

909.933　　　　　　　　　　　　　　　99024272

彰化學叢書
030

鹿港工藝八大家

編著	林 明 德
協力策畫	吳 明 德
主編	徐 惠 雅
編輯	張 雅 倫
排版	林 姿 秀
封面設計	許 紘 捷
總策畫	林 明 德 ・ 康 　 原
總策畫單位	彰 化 學 叢 書 編 輯 委 員 會

發行人	陳銘民
發行所	晨星出版有限公司
	台中市407工業區30路1號
	TEL：04-23595820 FAX：04-23597123
	E-mail：morning@morningstar.com.tw
	http：//www.morningstar.com.tw
	行政院新聞局局版台業字第2500號
法律顧問	甘龍強律師
承製	知己圖書股份有限公司 TEL：（04）23581803
初版	西元2010年12月30日

總經銷	知己圖書股份有限公司
	郵政劃撥：15060393
	（台北公司）台北市106羅斯福路二段95號4F之3
	TEL：（02）23672044　FAX：（02）23635741
	（台中公司）台中市407工業區30路1號
	TEL：（04）23595819　FAX：（04）23597123

定價 300 元
ISBN 978-986-177-467-1
Published by Morning Star Publishing Inc.
Printed in Taiwan
版權所有，翻譯必究
　（缺頁或破損的書，請寄回更換）

更方便的購書方式：

1 網站：http://www.morningstar.com.tw
2 郵政劃撥 帳號：15060393
 戶名：知己圖書股份有限公司
 請於通信欄中註明欲購買之書名及數量
3 電話訂購：如為大量團購可直接撥客服專線洽詢

◎ 如需詳細書目可上網查詢或來電索取。
◎ 客服專線：04-23595819#230 傳眞：04-23597123
◎ 客戶信箱：service@morningstar.com.tw

彰化學